# 黑白攝影精技

Zone System:Approaching The Perfection Of Tone Reproduction

蔣載榮　著

T.J.Chiang

紀念在苗栗採訪因公殉職的愛徒——廖志坤

# 自 序

　　近年來電腦「數位化」影像的發展可用一日千里來形容，它夾著傳遞快速、無限制操控「色調複製」的優勢，正逼迫著傳統「紀實」觀點與形式的「攝影」一步一步走向歷史。就像攝影史記載的「銀版攝影」、「卡羅式攝影」、「溼版」、「錫版」攝影法一樣，銀鹽乳劑的「傳統」攝影將在不久的未來隨著科技的進程消聲匿跡。雖然「攝影」的宿命如此，但是銀鹽照片的藝術性卻不容抹殺。誠如國內攝影教育耆宿吳嘉寶所言，在數位化影像爆炸的時代，攝影者更應該學習黑白暗房技巧。因為傳統銀鹽乳劑製成的照片，其精緻細膩且富含層次細節的呈像，將會成為Image-maker心中的標竿，不斷地鞭策新科技在0與1的訊號間，創造逼近傳統攝影的完美呈像。

　　今年暑假，筆者有幸參與了國內一項數位影像系統的整合研發計劃，筆者發現要把數位影像學好一定要有「傳統」攝影的基本訓練，否則不可能理解反差、階調的關係；沒有數學的概念，更無法面對複的曲線數字。不知道心中最終極完美的影像為何，攝影者只能玩弄電腦軟體，不斷地重覆鍵盤與指令間的無趣動作。果真如此，面對二十一世紀完全數位化影像的時代，攝影者如何面對被攝物並開創攝影的新方向，是頗令人憂心的課題。九○年代在國外留學「攝影」的青壯輩攝影家，大量投入台灣攝影創作及教育的園地，可惜被圈內譏為「會說不會作」的學院派。筆者也依稀記得十年前在RIT的MFA畢業餐會上，頭髮花白的攝影技術系教授Dr.Leslie Stroebel語重心長地告誡筆者："Don't shoot with your mouth....."筆者也一直希望能打破在台灣「用嘴巴拍照」——攝影教育工作者的宿命，能夠寫一本溶入理論與實作，稍有深度的攝影書籍，以報答廣大讀者對我的支持與愛護。我想這就是撰寫這本書的小小心願。

　　本書的文字初稿早在一年前便已大致完成，延宕至今方能問世，主要是其間遭逢母親臨終前的煎熬、工作室搬遷安頓以及世新與淡大每週近二十小時的課內課外教學，寫寫停停影響了出書的進度。面對眼前厚甸甸的書稿，不禁回憶起在病榻前一字一淚埋首疾書的苦難，真有不堪回首的感慨。我要感謝十多年前在我最灰黯的時刻支持我渡過難關的老友陳福仁、黃國俊、張永明、王仲宇、賴東松等，沒有他們的激勵，我可能早已半途而廢，永遠都無法一圓攝影家的美夢。本書的測試材料是由台灣拜耳、柯達、興福、新中美與呂良遠先生所提供，特別向他們致謝。

　　本書由策畫、執行到印刷裝訂，雖力求完美，無奈人力不足，恐仍有疏漏之處，期望海內外先進來函賜正，當於再版時一一訂正。

<div style="text-align: right">蔣載榮謹識　1997.11.16</div>

3

# 目 錄

# 前言

　　筆者旅居紐約時曾和一位前衛藝術家談起「攝影」，他說：「你相不相信世界上最繁榮富裕的地區一定有爲數最多的photographer，一個city是否稱得上是國際性的都會，和當地「視覺藝術」呈現的水準，尤其是「攝影」有密切的關係……」的確，在紐約市的書報攤有數不清種類圖文並茂的雜誌，據說在1970年代的全盛時期，光一個紐約市就養活了超過四萬名「職業」攝影師。環顧世界影像文化最發達昌盛的地區，都是像紐約一樣人口稠密民生富裕的大都會。台灣雖然外匯存底在全球名列前矛，堪稱全世界最富有的國度，可是長久以來爲了擺脫貧困的窘境，台灣的當政者短視近利地執行重視工商輕忽文化的教育政策，使得今日台灣一般民眾的文化素養普遍低落，並沒有如國際性大都會一般蓬勃的視覺藝術活動以及卓越的「攝影」文化水準。

　　如果翻閱世界「攝影」發展歷史，我們將會發現「攝影」傳入中國的時間其實並不比東鄰的日本爲晚（註一），爲什麼現在我們的「攝影」比不上日本，個人以爲除了日本的「明治維新」大力推行西化，而中國百餘年來不斷地遭逢戰亂的歷史背景以外，中國文人素來輕視科學與實務，一昧「閉門造車」式的自我摸索，遂造成這一段不小的落差。七零年代以後，台灣的經濟突飛猛進，可是我們的「攝影」發展並未步入正軌，大多數人抱持著「玩攝影」的心態，對於「攝影」蘊涵的美學深義不屑一顧，把器材當作保值商品看待，「攝影」活動普及而流於通俗，這些都是台灣「攝影」長久以來未納入正統的美術教育體系衍生出來的病態。

　　筆者不揣淺陋地認爲，想要改善台灣「攝影」文化的體質與生態最根本的作法，就是先引導攝影者建立正確的「攝影」技術理論與美學觀點，讓不同需要的「攝影」人口各取所需，自得其樂。在台灣有太多「攝影」的初學者因爲急功近利而被「技術性的迷思」（technical obsession）所困惑，終致偏離了正途，殊爲可惜。

7

（圖1）《Life》雜誌的首期封面，1936年11月出刊的《Life》雜誌，是全世界新聞攝影的典範，也是出版界鉅子Henry Luce旗下最有影響力的雜誌。《Life》使用大量的新聞圖片去闡述複雜的政治與社會事件，據說為了應付龐大的照片需求，初刊的前三年精緻的檔案照片就保留了三百萬張之多，《Life》雜誌對於「攝影」要求之嚴苛與重視可以想見。

筆者一直羨慕美國在戰後的「攝影」發展，因為「攝影」在1839年發韌於英法兩國（註二），二次大戰以前世界「攝影」的重心尚在歐陸，戰後美國挾其傲人的經濟實力，一躍成為國際「攝影」的重鎮（註三）。除了戰後眾多優秀的攝影家移民美國，美國軍方培育的眾多「攝影」人才解甲歸鄉，開墾美國「攝影」教育的園地（註四）；美國Kodak公司不斷地開發更新式的攝影材料，美國《TIME》、《LIFE》雜誌（如圖1）主導了全球最重要的圖片供需市場，它們極端重視「攝影」圖片的諸多因素以外，筆者認為50年代以後美國的「攝影」思想主導了全球的「攝影」風氣與方向，著名的風景攝影家Ansel Adams（參考圖2）和Minor White（參考圖3）無私地將他們深入研究的Zone System理論與技巧公諸於世，打破個人技術的神化與崇拜，讓「攝影」的技術性追求有跡可循，為現代「攝影」奠下深厚的基石也是重要的原因。

筆者雖無亞當斯和懷特前輩的萬分之一的攝影功力，但卻有國內攝影者少有的理工背景，對於「攝影」技術層面的探討頗有興趣。由於筆者在RIT讀書時就常接觸國際級的專家學者與最先進的攝影材料資訊，對於「攝影」技術理論用功甚勤，盼望能將個人追求高品質影像的心得與眾多影友一同分享，也為提昇台灣「攝影」的藝術水準略盡棉薄。

（圖2）Ansel Adams（1902～1984）當代最富盛名與影響力的國際級「攝影」大師。他發明的Zone System理論被認為是「攝影」技術上最深奧也最科學的部份。Adams所寫的三本技術論著《the Camera》、《the negative》，《the print》是全世界黑白攝影家必讀的聖經，雖然攝影評論家對於他「雅俗共賞」的影像有不少負面的評價，但是國際間對他作品收藏的熱潮卻始終不曾減退。

　　這本書將延續《進階黑白攝影》一書的風格，著眼於更深入的「攝影」技術理論。本書將以Zone System作為貫穿全書的主軸，探討「純攝影」（Straight photography）的歷史軌跡，並剖析Zone System與「色調複製（Tone reprodution）的每一環節之間的互動關係，以及複製過程在各種情況下的失真與扭曲，以四個象限的曲線變化闡述「色調複製」時的各種問題。篇尾筆者特別介紹個人關於Zone System的底片與照片之實踐方法與技巧，希望能和讀友一同進入高品質的黑白影像世界。本書所提及的「頁式底片」處理的測試方法和美術原作（Original print）的放相技巧，相信是坊間「攝影」圖書中最深入也最詳盡的參考書籍。如果讀友認為這本書理論太過深奧不易理解，請您先閱讀《進階黑白攝影》一書第七章「基礎敏感度測量學」，完全理解融會之後，方能親身體驗Zone System影像眞實的世界。由於大部份觀者容易被精緻細膩的Zone System照片所感動，但並不了解那些「纖細」的視覺感受其實是來自攝影者建立的曲線和濃度數字，所以您想成為一位Zone System的實踐者還是欣賞者，完全取決您對數字曲線了解的程度。不論如何筆者由衷地盼望Zone System式的黑白照片是您最喜歡的一種視覺表達形式，也預祝所有讀友能循著本書的指引，認識高品質黑白「攝影」的眞正精髓。

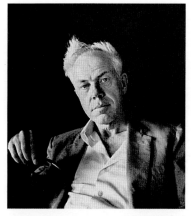

（圖3）Minor White（1908～1976）美國1950年代起著名的攝影家、教師、評論家及圖片出版者。由於受到東方哲學思想的啓迪，他深信「攝影」是一種莊嚴且具有特殊個性與魅力的藝術形式。1952年他以編輯的身份和多位攝影家共同創辦了高水準的攝影季刊—《光圈》（Aperture）雜誌，1967年他以「前視」（previsulization）的觀點寫成Zone System手冊，以補Ansel Adams在其Zone System系統的不足。他曾經擔任RIT攝影系與MIT建築系專任教授，在1970年代對於全球藝術攝影的走向具有舉足輕重的地位。

9

（註釋）

（註一）根據《中國攝影史》一書對於「攝影術在中國的出現」一節的敘述，認為隨著「中英鴉片戰爭」的爆發，中國在1842年被迫開放沿海五個港口為通商口岸。由於優惠的關稅協議，吸引了大批外國商人與傳教士進入中國。有足夠的證據顯示，1840年代「攝影」已進入中國。而根據日本九州產業大學教授和日本攝影史研究學者小澤健志的研究，「攝影」傳入日本的時間應在1841年（天保12年），由荷蘭商船登陸長崎傳入，但無史料可考。真正有歷史記載之最早傳入日本的「攝影」則在1848年（安政4年）。因此中日兩國「攝影」傳入的時間皆在1840年代。（有關日本「攝影」歷史的資料由留日攝影學者呂良遠先生提供。）

（註二）1839年法人達蓋爾氏與英人William Henry Fox Talbot兩人幾乎同時聲稱發明了「攝影」。其中前者是利用銀版製作的單一影像，並無法複製其影像。而後者發明的是以塗佈乳劑的感光紙得到負像，再以另一張感光紙經由「曝光」得到正像，稱為「卡羅式」攝影（Calotype）。雖然影像比前者的「銀版攝影法」較不清晰銳利，但是已有「底片」的概念，是真正具有「攝影」雛形的發明。（參考Beaumont Newhall 著之《The history of photography》 The Museum of Modern Art, New York 1982, page 18, 19）。

（註三）由於歐洲是二次世界大戰的主要戰場，且戰前歐洲的文化藝術水準獨步全球，吸引了全世界第一流的攝影家駐足停留，包括André Kertész、 Man Ray、Robert Capa、Brassai、Robert Frank、Ernst Haas、Bill Brandt，都是在歐洲出生，戰後移居美國的重要攝影家。

（註四）其中以Minor White可作為代表，1963年他和Aaron Siskind、Nathan Lyons共同創立美國攝影教育學會，算是在1937年於芝加哥成立新Bauhaus學派的Moholy Nagy以外，對美國攝影教育最有貢獻的人仕之一。

# ▶ 第一章　純攝影的研究

Zone System:Approaching The Perfection Of Tone Reproduction

黑白攝影精技

▼

# 第一章　純攝影的研究

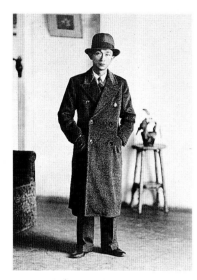

（圖1-1）彭瑞麟（1904～1984），台灣攝影教育的啓蒙者，第一位台籍留日的攝影家。（翻攝自《台灣攝影季刊》Ⅲ，台北，1994）

## 一、1930年代的中國攝影

　　台北坊間有一本十分冷僻，專門介紹「1840年至1937年中國攝影史料」的論著，書名爲《中國攝影史》。這本書是由大陸中國攝影出版社編印，台北攝影家出版社發行，全書由「攝影」發明的第二年起，以「編年史」的方式記述了中國在各個時期的「攝影」現況與具影響力的當代傑出攝影家，這本書無疑地是收錄中國早期「攝影」歷史最完整的史料。如果我們以當時北平光社（1919年成立）、上海華社（1928年成立）與黑白影社（1929年成立）的菁英成員如：胡伯翔、陳萬里、劉半農、郎靜山、吳中行、劉旭滄、陳傳霖等人的作品作爲30年代以前中國傑出攝影家的典範，同一時期正處於日本殖民統治下的台灣，在1931年時已有出身新竹新埔鄉下，日後成爲第一位留日的「攝影」學士的彭瑞麟（如圖1-1）出現。據說他在留學「東京寫眞專門學校」的1930年初期，就已了解在當時尚十分「前衛」彩色影像的製作方法（註一），在1930年中國落後的物質環境下，彭瑞麟應該是炎黃子孫中唯一接受正統「攝影」學院教育洗禮的「攝影」專家。如果我們不考慮彭老前輩得自日本的「攝影」經驗，其實就中國「攝影」歷史的宏觀角度來看，我們不得不承認在1930年代的中國攝影家們的藝術成就，甚至比不上一位比他們早五十幾年在中國與亞洲地區遊歷考察，當時仍用舊式「溼版」（Collodion process）照相的英國攝影家John. Thomson（如圖1-2）（註二）；而同一時期提出「決定性瞬間」觀點的法國攝影家Henri Cartier Bresson在1932與1933兩年，已完成一生近五分之一的重要作品（如圖1-3）（註三）；同一時期爲美國「聯邦農業安全局」（Farm Security Administration）工作的女性攝影家Dorothea Lange，也有影響深遠且膾炙人口的〝移棲的母親〞（如圖1-4）報導攝影經典名作贏得世人的喝采，而「純攝影派」的大師Edward Weston在1930年也發表了極具雕塑風味的名作――青椒30號（如圖1-5）。這些攝影史上具有代表性的作品大多完成於1930年代，它們祇是西方攝影作品的少數抽樣，如果

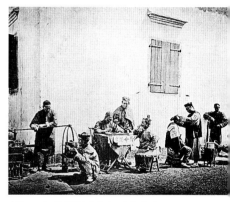

（圖1-2）英國傑出的紀實攝影家John Thomson，在1868年江西九江街頭以「溼版」攝影法拍攝的一幅街頭速寫。這張照片清楚地揭露當時中國市井小民的生活實況，畫面中的九個人物自然生動，構圖嚴謹而富韻緻，即使以現代「報導攝影」的觀點，這張照片在攝影技巧與社會紀實的成就上都是難得一見的佳作。

我們拿當時中國最具代表性的前輩攝影家作品相互比較（參考圖1-6），就作品內涵的美學觀點與外在的色調品質，中國前輩作家對「攝影」的認知程度其實與西方差異是很大的。說得更嚴苛露骨一點，中國前輩攝影家在當時仍處於摸索材料性質的階段，作品祇是個人視覺上的直覺投射與記錄，並無法藉由「攝影」作品引發觀者更廣闊的想像空間，遑論個人內心的哲學觀點之探究與批判。「攝影」的精髓與價值因為中國傳統藝術家美學觀念的保守拘泥，造成了這一大段東西「攝影」文化的落差。由於「攝影」表現足以反映當時的社會現況，飽嚐戰禍的中國正處於物資極度缺乏的窘境，沒有太高的「攝影」水準是可以理解的。

　　除了軍閥割據、戰禍連連、民窮財盡的社會因素，筆者認為長久以來阻礙中國（包括台灣）「攝影」正常發展，還有下述的原因：

　　(1)中國社會一直有傳統「士大夫」的門第觀念，對於專業的工匠向來沒有太高的社會地位。「攝影」一直被貧困的中國社會視為有錢有閒「敗家」子弟的消遣娛樂，難登正統美術的殿堂。而過去封建時代下師徒相傳的各種技藝，也在師傅多半沒有紮實的美術基礎，造成民間技藝淪為「生計」考量下的糊口職業。

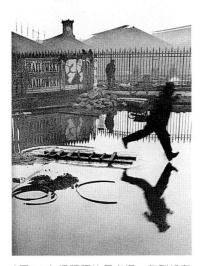

（圖1-3）這張照片是卡提‧布列松在1932年於巴黎拍攝的作品，圖中的人物躍過木梯，在足尖尚未觸及水面的瞬間，他已運用「決定性的瞬間」的技巧拍到這一張名作。以「視覺心理學」的觀點分析這一張作品，人物與其倒影在雙足之間恰巧形成了一個對稱的五角形，地面的木梯像極了一支即將飛躍而出的長箭，更加強了這一張作品的動感與視覺張力。

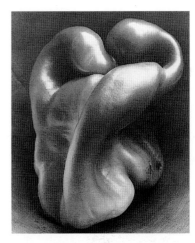

（圖1-5）青椒30號，是美國純攝影派大師Edward Weston在1930年拍攝的靜物名作。青椒的形狀與表面肌理在柔和的光源下，展露了有如雕塑一般男性雄健的肌肉與力量。他把單純的靜物視為人物肖像，以「攝影」直接表達被攝主體的個性與特質，成為西方攝影家「靜物」作品的最佳典範。

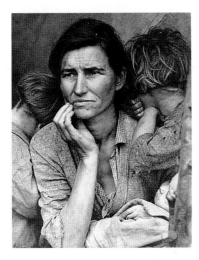

（圖1-4）這是女性報導攝影家Dorothea Lange受美國「聯邦農業安全局」委託，在經濟大恐荒的30年代拍攝美國農民的生活實錄。這張照片題名為"移居的母親"，由她憂感的面容與襤褸的衣著，已經揭露農民朝不保夕的困頓處境，這張作品是「報導攝影」歷史奉為經典之作。

（圖1-6）這是「五四運動」的文學健將，也是中國早期「攝影」藝術的理論專家劉半農先生在1926年拍攝的作品，題名為「舞」。我們由這一幅作品可以發現，當時中國攝影家普遍仍以「出世」的態度來從事「攝影」藝術創作。鏡頭泰半遠離民間疾苦，而在風花雪月的題材打轉。這可能和文人雅士多半出身官宦世家不諳民間疾苦有關。無可諱言當時中國的攝影作品其品質仍然十分低劣，幾無中間調可言，或許這和中國文人藝術家不諳感光材料化學特性有關。

(2)中國文人向來輕視實務與科學，認為所有的美術工藝活動都應該建構在「美化人生」以及「陶冶心性」的課題。由於缺乏「攝影」科學上的認知，造成多數有文化素養的攝影家無法掌握媒材之特性，「攝影」作品的表現能力因此大打折扣。

(3)中國社會長期貧窮，民生物資十分缺乏（註四），對於市場原本狹小的「攝影」行業多半集中沿海的通商口岸，「攝影」材料因非民生必需品，價格十分昂貴，不利「攝影」活動之推廣普及。

(4)中國人對於藝術的概念一向十分保守狹隘，攝影者和傳統的畫家一樣多半衹在外觀上摹仿「唯美主義」的畫意風格，引領觀者進入一個作者自設的唯美境界與假象，完全忽略「攝影」的「紀實」性格與創作的潛力。國共分裂以後，兩岸的攝影家皆流於為政治服務的工具。為了刻意營造中國式的畫意影像，很多照片被題上詩句並蓋上印記。誠如五四文學健將也是民初重要攝影家的劉半農所言：「這或許是為了表現中國特有的情趣與韻調的表現……」（註五）。這一類以美化社會為宗旨的攝影作品，50年代以後儼然成為台灣「攝影」的唯一出路，1960年代形成了台灣「攝影」文化的「斷層期」（註六），也斷傷了正在蹣跚學步中的台灣「攝影」。

(5)由於國內印刷工業技術與歐美相較十分落後，尤其對於高品質圖像的「連續調」印製，受制於市場與技術的限制，很難有所突破，而與歐美日文化先進國家相提並論。由於缺乏高品質之「攝影」作品的傳播複製管道，當然也無法促使「攝影」文化大幅度的提升。

在電子媒體日益普及蓬勃的二十世紀末，大勢所趨下的「電腦」與「數位式」影像（digital image）已經逐漸威脅到傳統「攝影」的生存空間。在「攝影」正逐漸因年邁而步入死亡的前夕，筆者認為台灣許多以嚴肅態度面對「攝影」的影像作家應該要作鉅變前的心理調適，所謂「前事不忘後事之師」，西方「純攝影」走過的履痕，正足以作為台灣「攝影」未來走向的參考與借鏡。

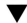

## 二、西方純攝影的發展回顧

　　「攝影術」是人類經歷了數百年的努力才由法國人達蓋爾氏（Dauguerre Louis Jacques Mande）利用暗箱（camera obscura）和銀版，在1839年向法國科學研究院申請「銀版攝影」（Daguerreotype）的專利，從此創造了一個嶄新的作畫方式，它就是「攝影」（photography）的誕生。「攝影」在經歷了不到兩個世紀的發展與蛻變，其實它早已和初始的定義——「以光作畫」、「真實地記錄瞬間發生事件的視覺訊息」有了極大的變化。「攝影術」發明後的五十年，由於Kodak公司成功地發展了一種「乾式」的捲裝軟片（roll film），「攝影」終於擺脫了過去笨重麻煩須經專業訓練的工作形式（如圖1-7），得以進入每一個家庭，成為最有趣也最具親和力的新興媒體。直到1950年代受到強勢的電子媒體――「電視」日益普及的影響，「攝影」在觀念、形式、意識形態上才有較明顯地轉變。許多藝術「攝影」作品帶有強烈的個人觀點與批判意圖，把過去被一般人視為十分「通俗」且易於理解之「簡易媒體」（easy media）的概念，帶領進入充滿著虛幻、隱喻、暗示、詭辯、嘲諷及顛覆意圖的複雜形式，「攝影」被視為一種創作時已經難以和觀者進行雙向的溝通與互動。然而「攝影」作品的外觀呈現上已經可以區分為用「拍」（to take）的和用「作」（to make）的兩類。而「純攝影」此時的觀點也由過去單純的「記錄真實」演變為「創造真實」、「詮釋真實」、「批判真實」甚至「顛覆真實」的層次。因此「純攝影」派的攝影家強調除了「暗房」加減光以外，按動「快門」的瞬間已決定了最終呈像的概念，開始受到藝評家的質疑。究竟「純攝影」的美學意義為何，著名的攝影評論家Sandakichi Hartmann曾為它作了如下的定義：

　　「完全信賴你的相機、你的眼睛、你的品味與構圖的知識，考慮畫面中每一種色彩與光線的變化，研究線條、空間與明暗的因素，耐心地等待直到被攝景物顯露它最高的美感。簡單地說，你得到的是構圖品質完美無比的底片，不須要再作任何事後的補救或修飾……」（註七）

（圖1-7）這是1850～1880年之間職業攝影師利用「溼版」在野外「攝影」的實況，攝影師必須搭建帳篷，利用各種化學藥劑現場調製感光「溼版」，工作麻煩且製作費時，在現代人眼中這種「攝影」不但沒有樂趣可言，而且倍極辛苦。（原圖翻攝自《A world History of photogrphy》College edition by Naoni Rosenblem page107）

15

### ■純攝影的影響

　　「純攝影」是「攝影術」發明以來影響最深遠的流派，這種主張平舖直敍描述眞實的「攝影」概念，以美國攝影家Alfred Stieglitz在1920年代倡導的「等價的」（Equivalents）（如圖1-8）觀點爲其濫觴（註八）。他認爲攝影者在拍照時面對心儀的被攝物時內心一定十分激動，藉著相機捕捉刹那間的永恒，觀者內心將和攝影者一樣，會產生相同的感動與共鳴（註九）。而攝影作品經由創作者的精心營造，溶入了攝影家的風格與被攝物的精髓，使得照片被賦與了生命。因此「純攝影」不像「唯美」的「畫意攝影」（pictorial photography）一樣，那麼重視外在的形式與枝節，必須在絢麗的花花世界中尋找題材。因爲按照Stieglitz之「等價的」觀點，照片裡的一朵雲、一株樹，已經超越了「記錄眞實」的層次，它們正代表了攝影家心中的哲學思維與美學體認。這一類「等價的」觀念作品，把過去「繪畫」與「攝影」界限不明的曖昧關係徹底釐清（註十），因爲「攝影」展示了它無窮的力量，把看似平凡無奇的景物賦與了新的詮釋與意義。

　　後繼的「純攝影」大師Edward Weston，在1926年甚至以廁所內被視爲污穢象徵的「便器」，拍攝了一幅鮮爲人知的靜物特寫（如圖1-9），創下了「攝影」作品拍賣會上成交的天價（註十一）。這個事件的背後所凸顯的並不是這張作品攝影技巧多麼完美，具有多麼偉大的美學意義與收藏價值，而是它透露了西方「純攝影」的精神——「攝影」是人們生活中的一部份，「攝影」必須先從平凡的事物入手。即使是十分污穢醜陋的物品，也可經由「攝影」的轉型（transform）過程，成爲一張優異的「攝影」作品。或許這是同一時期觀念保守的中國攝影家們所不曾思考過的觀點。

　　1930年代，「純攝影」在美國加州匯集成一股洪流，Edward Weston結合了日後創立Zone System理論的Ansel Adams及Imogen Cunningham、Willard Van Dyke成立了 ˝f-64 Group˝（註十二），他們以最小的「光圈」表現照片中由最近到最遠的「攝距」內全面清晰的影像，超越了觀者對於照片習以爲常局部清晰的

16

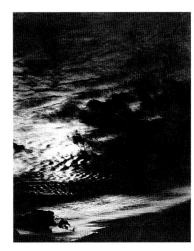

（圖1-8）這是美國現代攝影鼻祖—Alfred Steiglitz在1929年以 ˝等價的˝ 觀點，拍攝一系列天空與流雲照片，以表現攝影家個人的哲學思維，他也是美國攝影藝術奠基的重要功臣之一。

（圖1-9）美國純攝影派大師Edward Weston在1926年以洗手間的「便器」為題，拍攝的這幅作品，曾經在1979年攝影拍賣會上創下＄11500美金的成交價。它背後蘊涵著照片與原物在「轉形」的過程中，被攝影者巧妙地賦與了視覺性的美感與意義，被攝物的原始功能與形式在照片上已經毫不重要。

視覺經驗，大大提升了「攝影」作品的藝術層次與鑑賞價值。尤其Ansel Adams發展了一套精密控制景物色調的技巧 ── Zone System，並結合了 Edward Weston倡導的「前視」（previsulization）觀點，使得「純攝影」的作家必須先通過嚴苛的技術磨鍊以及培養個人內在的美學涵養，使得這類精緻細膩聞名的「攝影」成為一種新的視覺藝術典範。而Ansel Adams 所發展的Zone System概念也成功地扮演了「攝影科學」與「影像創作」之間的橋樑，使得「高品質」的「攝影」不再仰賴主觀的經驗與運氣，而是個人「系統化」與「科學化」操控下的結晶。Zone System無可比擬的精緻呈像，為「攝影」所能表達美的極至作了最有力的註解。

### ■「報導攝影」的興起

　　「純攝影」的另一個分支就是以人的「關懷」出發，以「紀實」的觀點切入，記錄云云眾生在社會各個角落發生的眞實事件的「報導攝影」（Documentary photography），其中以本世紀初在法國巴黎拍攝街頭寫實小品的Eugene Atget，被尊為「社會紀實」（Social documentary）觀點的先驅。他以三十年的時間有計劃地拍攝記錄迅速變遷的巴黎都市風貌。他所拍攝的街頭人物與街景照片（如圖1-10）的總數超過一萬張，大多具有十分內斂的觀點，儘量表現視覺上的純淨與簡單。因此Ansel Adams曾經稱讚Atget公正而親切的觀點，是純粹的「攝影」藝術最早的表達形式（註十三）。

　　在Eugene Atget逝世的前三年（1924年），德國生產光學儀器著名的Leitz公司以標準電影片的兩倍片幅（24×36㎜）設計了一款Leica相機（如圖1-11）（註十四），使得手持相機以「速寫」（snapshot）方式拍攝「即興式」人物照片更為方便。因此一群強調以「人」為鏡頭主角的「寫實派」攝影家，其中包括歐洲著名的攝影家André Kertész和國際間享有聲名的寫眞派大師Henri Cartier Bresson。尤以Bresson利用豐富的「攝影」技巧，以

（圖1-10）這是法國紀實攝影家Eugene Atget在1925年於巴黎街頭所拍攝的照片，這張作品是Atget以笨重之18×24公分大型相機架在三腳架上所拍攝的，他巧妙運用櫥窗玻璃的反光，創造了這一張遊移於「眞實」與「虛幻」之間，饒富趣味與美感的寫實作品。

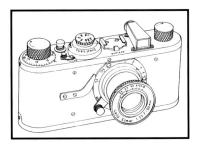

（圖1-11）Leica相機，在1925年問世的135小型Leica相機首次採用35mm電影片，它的高機動性與高解析力，改變了新聞攝影的歷史。

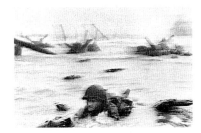

（圖1-12）Robert Capa在1944年6月6日隨美軍登陸諾曼地，在歐瑪哈海灘拍攝到著名的作品－－"D-day"。這張照片可能是報導攝影上品質最差但最具歷史意義的一張作品。Robert Capa也因為長時期拍攝戰爭被尊為"全世界最偉大的戰爭攝影家"，1954年在隨法軍採訪越南獨立戰爭時，因誤觸地雷英勇殉職。

Leica相機特殊的「觀景窗」和精確的預估計劃，捕捉人在事件發生時連續動作的最高潮，成為當時「紀實攝影」技術的極致。這種人性味道十足，自然真誠地表現「攝影」作為目擊見證工具的寫實照片，一時成為小型相機用家心中的經典名作。

　　Bresson在1946年於巴黎和後來在越南誤觸地雷殉職的戰爭攝影家Robert Capa（如圖1-12）以及一流的報導攝影家David Seymour、George Rodger等人創立影響後世深遠的圖片通訊社── MAGNUM。他們在全球各個角落記錄人類發生的重大事件，也贏得「關懷攝影家」（concerned photographer）的美譽。40年代起這個通訊社成為全球重要平面媒體的主要圖片供應者，這些照片也成為見證人類歷史中最重要的史料。1955年由紐約「現代美術館」（Meseum of Modern Art）攝影部主任Edward Steichen籌劃，舉辦了全世界有史以來規模最大的「攝影」展覽── ˝The family of man˝（人類一家）（如圖1-13），吸引了全球數以億計觀眾的目光，強調紀實的「報導攝影」可說是五０年代以後最具說服力與文化品味的一種「攝影」。六０年代起，隨著空中航運的日益便捷，加上135相機與高速軟片的組合已打破「新聞報導」攝影過去倍極「專業」的形象，同時無遠弗屆的「電視」已漸漸形成最具優勢的傳播媒體，「報導攝影」的地位與重要性受到了不小的質疑與衝擊。這些因素在在逼迫「報導攝影」必須朝「更深入」、「更具人性觀點」、「更具正面教育功能」的方向發展。因此另一種耗費更多金錢時間製作的「攝影專題」（Photo essay）成為「紀實攝影」的新形式。

### ■寫人與寫景的爭議

　　在1940年代起，以黑白單色調（monochrome）照片作為表現媒材的「純攝影」，漸漸形成大小不等的兩股勢力：一是眾多平面媒體擁護以「寫人」為主的「報導攝影」；二是少數以展覽出版為主，強調寫景的Zone System式的高品質影像。由於「報導攝影家」心中視「記錄時代面貌」為「攝影」的唯一功能，鄙視沒有人

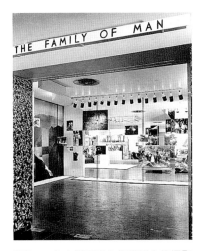

（圖1-13）人類歷史上規模最大的攝影展，於1955年紐約「現代美術館」首展之入口，這次展覽一共展出了來自68國273位頂尖攝影家的503張照片，創造了「仁道主義」的影像伊甸園。（翻攝自ICP出版之《Master photographs 1959～67》，紐約，1988）

物的風景圖像，因此常有「報導攝影家」抨擊：「在這崩裂的世界，那些人居然還在拍石頭⋯⋯」，歐洲發行的國際級攝影大師作品集中，也故意漏列Zone System的鼻祖，聲名如日中天的Ansel Adams的風景名作（註十五）。

　　筆者祇能這樣的猜測：或許生命時常受的威脅的「新聞」及「報導」攝影家們，為了記錄時代發生的大事，拋棄家庭與個人享樂，上山下海、餐風露宿，嚐盡了人世的辛勞與困苦。對於拍照完全沒有時間壓力，架著笨重的八乘十英吋大相機耐心等待最佳時機的Zone System式拍照方式，大多投以不屑的目光。認為這是一種逃避時代意義的影像，把個人風格建立在「過度膨脹」的技術要求之「攝影」方式，這兩種創作目的迥異的對立態勢是可以理解的。

　　當然控制嚴格且擅長製作高品質照片的Zone System攝影家們對於寫人為主的「報導攝影家」並非完全沒有意見，他們對於利用小型相機手持拍攝的粗糙影像常常難以接受，咸認這種影像的歷史價值和社會意涵遠高於其藝術價值。無庸諱言的是強調「紀實」觀點的「報導攝影」也因創作者日眾，為求推陳出新有時不免由「搧情」的角度入手，把自己拍照的快樂建築在被攝對象失去尊嚴與隱私的痛苦上。英國黛安娜王妃死於「狗仔隊」如影隨形的追逐，正是「報導攝影」工作者喪失維護社會公理與正義的寫照。為了獲得更強烈的感官刺激，有不少「報導攝影家」把「關懷」的觸角延伸至社會上的弱勢族群，如：原住民、退伍老兵、同性戀族群、殘障者、麻瘋病患、精神病人、問題青少年等社會低層，但是事實證明像Eugene Smith一樣（如圖1-14）（註十六）懷抱關懷的真心，並願意長時間為他們挺身奔走的「報導攝影家」並不多見。這些在國內擁有媒體公器優勢的攝影家依舊背負著名貴的Leica相機，穿梭於展覽會場與賓客之間，習慣地享受文化人應有的物質生活與品味，那一張張可能是以哄騙外加金錢利誘換得的「寫實」照片，其實祇幫助了攝影家個人獲取名聲與財富，整個社會環境並沒有因此得到任何的改善。這也道盡了「報導攝影家」以「覽覽」、「出版」為訴求的平面傳播方式，為了獲得品質優異的照片背後不得不向現

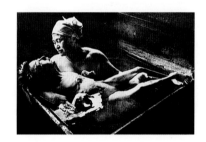

（圖1-14）Eugene Smith（1918～1978）是全世界最重要也最優秀的報導攝影家之一，他曾經以三年時間住在日本小漁村，長時間拍攝遭受工業污染引發「水銀」中毒的慘況，以圖片為無辜的村民伸張正義。Smith本人曾因此被工廠僱用的流氓打成重傷，眼睛險些失明。這個事例樹立了他在「報導攝影史」的不朽地位，也為「報導攝影」奠立崇高的社會形象。

實環境妥協的諸多無奈與悲哀。

筆者願意以「純攝影」的觀點評析這兩種「攝影」，其實「報導攝影」以人為主，它的精神是「入世」的，作品在於反映時代的脈動與社會現況，它的歷史價值應該高於其藝術價值；寫景的Zone System式照片在於傳達作者個人的自然觀點與哲學思維，它的創作方向是「出世」的，作品祇有藝術價值卻無絲毫的歷史和社會價值。不論寫人或寫景，它們都是「純攝影」的一種表達形式，各有其擅場也各有其盲點，雙方不應「略其所長」而「訐其之短」，造成各擁山頭互相攻訐的情況，否則「純攝影」難有正常而均衡的發展。

### 三、Zone System在台灣的傳播

Zone System的理論與「攝影」形式在台灣一直沒有真正地生根落實，尤其在1960年代以前，受制於設備材料及資料取得十分不易。而以比賽為主的「沙龍攝影」在各地如火如荼地推展，整個台灣的「攝影」思潮籠罩在「畫意」與「紀實」二分法的概念上。由於寫實性的題材容易觸及白色恐怖時期的思想管制，因此郎靜山所領導的「中國攝影學會」逐漸取代了由張才、鄧南光、李鳴鵰、湯思泮、黃則修五〇年代創立「台北攝影沙龍」的紀實風格，成為1960年以後台灣「攝影」的唯一「顯學」。由於當時實施嚴格的新聞管制，國外「攝影」資訊形同阻絕，Zone System的理論與實踐方法在攝影家用不到（大多數職業的新聞記者與攝影師在工作場合無法使用）、作不到（硬體材料與儀器難以取得，無法真正實踐）、看不到（所有印刷精美的Zone System圖片都是昂貴的舶來品，少有進口）、問不到（台灣當時尚無出國留學「攝影」的風氣，大多數的「攝影」師資多為自學成功或出身聯勤測量學校的軍方人仕，對於Zone System理論所知不多），諸多現實情況之下，少有人碰觸此一形式的「攝影」。空軍退役的翁克傑將軍曾於八〇年代翻譯國外的相關論著（註十六），而倡導私人興學的台灣「攝影」教育者宿吳嘉寶，也曾於1984年國立台灣藝術學院前身國立藝專美工

科之攝影週舉辦Zone System的技術講習，算是台灣推動Zone System觀念的啓蒙者。但是他們似乎少有以Zone System方式完成的黑白照片廣爲流傳，以利Zone System在台灣的生根發展，殊爲可惜。

　　筆者以爲Zone System式的黑白圖像要在某一地區萌芽生根必須具備下述幾個先決條件：第一，該地區氣候溫和，水源充足，人民生活教育水準很高。第二，該地區人口眾多而稠密且具有很強的文化消費能力。第三，該地區四季分明風景秀麗，生態環境的保護工作十分落實。第四，該地區平面傳播工藝與科技的水準很高，大學中設有獨立的印刷科技與攝影或影像科系，以滿足高品質平面傳播的消費市場。如果以這樣的條件衡量，似乎祇有生活水準很高的經貿大國才有發展Zone System的可能。

　　爲什麼Zone System有這樣嚴苛的生態環境境？筆者認爲由於Zone System要作嚴格的品質控制，20°C的用水是最基本的要求。因此中國大陸內陸鄉鎮或熱帶沙漠地區本身民生用水的取得都有困難，遑論沖放時使用大量恒溫的流動水，因此地球村的許多地區並不適合Zone System的發展。此外一個地區人民教育及文化水準很高，高消費人口眾多，一定對精緻圖像需求殷切。這一個地區也必定成爲一流視聽藝術工作者高度集中的區域，當然也是「攝影」軟硬體資訊取得最容易的地方。該地區的影像文化精緻而發達，自然也利於Zone System的創作與推廣。如果這一個個地區季節變化不明顯，又無秀美的自然景觀，即使有，該地區不重視環境保護工作，造成嚴重的河川與空氣污染，攝影家無景可取，Zone System也同樣不容易生存。即使有了高品質的圖片，該地區卻無高品質的印刷工藝技術相配合，也無法大量複製以利傳播。因此一個地區是否有大專院校，專門研究「印刷」、「攝影」的平面傳播相關科系設立，可以作爲視覺傳播是否昌盛發達的指標。

　　由上述的推論可知，台灣Zone System式影影像存在的難題有：一、氣候炎熱，水質不佳，20°C用水取得十分困難；二、人民教育水準不高，雖然人口集中，但具有文化及美學品味的高消費

人口十分有限（註十七）；三、四季不分明，環境生態迭遭人為破壞，並不適合自然景觀的「攝影」；四、台灣迄今仍無真正大學的「攝影」科系設立（註十八），對於Zone System的推動有實質上的困難。

雖然由上述的結論可知，Zone System在台灣落實生根並不容易，但是筆者認為唯有先擺脫多數攝影者「技術性的迷思」，台灣才能朝「觀念性」與探討「攝影」本質議題的方向發展。也唯有如此，傳統式的「攝影」也才能面對新媒材帶來的挑戰與衝擊。

### ■Zone System的時代意義

雖然Zone System的發明距今已有近60年的光景，但是它精緻細膩的圖像對於影像文化落後地區，可能還是最新的「攝影」概念，因此在亞洲地區它並不落伍。雖然近代影像科技發達，全自動的相機已蔚為市場主流，「電腦影像」挾著龐大的記憶容量與「顛覆」真實圖像的功能，九○年代起對於傳統式的「銀鹽」影像產生了十分劇烈的衝擊。但是就平面傳播的角度來看，對於精緻圖像的傳播一直是眾多軟硬體工作者共同的渴望。事實上，以黑白的素材而言，粒子細小階調寬闊的巨幅Zone System式影像，似乎是未來「數位化」影像所無法全然取代的死角。尤其完全以手工製作的Zone System照片將成為「攝影」美術收藏的一大支柱，Zone System的精緻圖像恐將是未來銀鹽材料永續生產的最後一道防線。筆者不敢預測兩百年後「攝影」是否還會繼續存在，但是我相信「磁牒晶片」要完全取代「軟片」的地位，至少還須要三五十年的努力。有一天當人們厭倦了缺乏單一視點（perspective）的圖像，不信任傳輸過程有被竄改可能的數位影像，排斥光影不一致的「電腦合成影像」，人們或許會重新思考評估主張「維護人類生態環境」、「生活應回歸自然」、「講究真實細緻色調呈現」的Zone System的藝術地位與價值。

（註釋）

（註一）蕭永盛，《台灣攝影影季刊》III，彭瑞麟紀念輯，台北1994，page10

（註二）John Thomson（1837～1921），出生於蘇格蘭愛丁堡，1850年代末在愛丁堡大學學習化學，60年代初開始攝影。1862年他在旅遊錫蘭後，返回倫敦拍攝一系列建築風景。1865年起連續五年旅遊遠東地區，曾在香港、中國、台灣、高棉、印度等地攝影。1873年出版《Illustration of China and its people》攝影集，發表二百多幅在中國內陸拍攝的攝影作品。他把鏡頭對準在社會各階層的人民及其生活面貌，是早期來華攝影家中成就最高的一位。（參考International Center of photography出版之《Encyclopedia of photography》關於John Thomson之敘述。）

（註三）根據1979年紐約的ICP替Bresson作了一次為期三年的巡迴展覽，在展出的150張照片中，1932年拍的佔了15張，1933年也佔了17張，可見在其創作的前二年所佔的比重極大，是其創作年表中成果最豐碩的兩年。

（註四）根據1993年「中華民國攝影教育學會」舉辦之50年代前輩攝影家作品研討會中，當時「中國攝影學會」理事長郎靜山曾經在會中透露，抗戰時期祇能向香港的藥局郵購沖洗藥品與感光材料，顯示中國國內物資十分缺乏，高價位的攝影材料在沿海大城市也少有進口。

（註五）陳申、胡志川、馬運增、錢章表、彭永祥編著之《中國攝影史》，攝影家出版社，台北，1990年，page235

（註六）同註一，page11

（註七）Newhall Beaumont，《The history of photography》 Museum of Modern Art,New York, 1982, page167

（註八）同註七，page171

（註九）美國ICP攝影百科全書，中國攝影出版社，北京1992，page179

（註十）游本寬著之《論超寫實攝影》，遠流出版社，台北1995，page61

（註十一）《Photo Topics and Techniques》 by Eastman Kodak, AMPHOTO, New York 1980, page 54、55，在1979年5月的拍賣會上，這一幅作品以美金$11500售出。

（註十二）f-64其它成員包括：John Paul Edwards、Sonya Noskowiak、Henry Swift等多位攝影家，他們反對畫面中有任何對焦不清晰的細節，堅持必須印相在光面相紙上，照片也一定裱褙在純白色的卡紙，反對一切違背真實的手法。（參考註七 page188,192）

（註十三）同註九，page56,57

（註十四）Rouse Kate,《Classic Cameras》 The Apple Press，London 1994, page42

（註十五）阮義忠，《當代攝影大師》，雄獅圖書公司，台北，1992年三版，page102

（註十六）翁克傑將軍對於Zone System理論的敘述，大多是翻譯及摘錄自《The New Zone System Manual》一書，該書作者之一Dr. Richard D. Zaika曾在1986年Zone System課堂上公開承認這本書由三個人撰寫，部份內容及觀念已有錯誤，必須修正。

（註十七）筆者由《雄獅美術》、《誠品閱讀》、《影像雜誌》、《台灣攝影季刊》、《人間雜誌》、《台北人雜誌》自1980年代末期在台灣因故陸續停刊，以及文化出版界普遍認為：一本訂價超過台幣一千元的美術圖冊在台灣一年僅有500本的市場看來，台灣是一個商業氣息濃厚但是文化消費卻十分保守的地區。

（註十八）私立世界新聞專科學校在1991年改制為學院，將原本之「印刷攝影科」改為「印刷攝影系」，下設「印刷」及「攝影」兩組。其中「攝影組」共開立八十餘「攝影」學分，雖非獨立的「攝影系」，但是在教育部統一控制大學院校收費標準的情況下，「世新大學平面傳播科技學系攝影組」算是國內「最具」獨立攝影系規模之大學科系。

# ▶第二章　色調複製的基本概念

Zone System:Approaching The Perfection Of Tone Reproduction

黑白攝影精技

# 第二章　色調複製的基本概念

### 一、攝影的理性與感性

　　在探討「色調複製」（tone reproduction）的理論與概念以前，我們必須了解「攝影」是一種溶合了「科學」與「藝術」的產物。有人認為「攝影」作品是表現攝影家敏銳的直覺與美學創造力的藝術，也有人認為攝影家的「技巧」與「經驗」才使得「攝影」作品傳達出「攝影媒材」特有的美感。不論「攝影」是在表達作者直覺的美感，或是強調攝影者本身的技巧與經驗，其實「攝影」的表現脫離不了「科學」與「藝術」的範疇。許多人認為視覺上的創造力是一種天份，很難透過理論的歸納與訓練，迅速地找到掌握媒材的訣竅，提昇影像外觀的品質。如果上述的立論是正確的話，這一章節所要探討的「色調複製」理論，將屬於「技術」的概念，對於影像內在蘊涵的感性與創造力，似乎沒有直接的關係。但是任何一位成功的藝術家（包括攝影家）往往也是鑽研表現技巧最勤的實行家，他們不會放棄任何增進作品表現技巧的努力與嚐試。

　　一般人常把攝影家歸納為「創意型」與「技術型」兩類，事實上這兩類的攝影家對於「攝影」的切入點並不相同，我們可以認定他們分別具有「感性」與「理性」不同的人格特質。由於人的左右兩腦執掌不同的心智活動，如：分析、邏輯思考、數學運算等功能

26

圖2-1
大多數人慣用右手，因此所有日常用品，如手錶、開罐器、照相機等等都是針對右手的人所設計。左手持筷、拿刀或寫字常與人極不協調自然的感覺。有人認為天生的「左撇子」比較聰明，事實上任何人只要經過後天的訓練，都能成為「工程師」與「藝術家」。

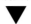

在人的左腦，而定性與直覺則在右腦（註一），所以「藝術家」通常是右腦比較發達，而「工程師」一類理性工作者則通常「左腦」較為發達。這兩種人面對面溝通勢必有些困難，因為前者擅於圖像的語言表達，感覺敏銳長於創作，而後者則長於數字的科學邏輯，擅長理性的分析思考。因此「創意型」的攝影家類似藝術家應是右腦的思考為主，而「技術型」的攝影家像工程師一樣，左腦發達擅長分析與計算。但是根據科學家的統計，人類並沒有百分之百的「左腦」或「右腦」的單一思考模式，左右兩半的大腦幾乎彼此配合無間，可以同時處理「理性」與「感性」的問題。筆者自認是一個「技術型」的攝影家，理應左腦較為發達，但是筆者天生就是一位慣用左手，被認為右腦較為發達的「左撇子」（註二），因此證明「工程師」和「藝術家」的角色，祇要經過訓練是可以互換的。不過任何祇強調「技術」或「創意」的單一思考的攝影家，其作品都不容易讓人心生感動。

## 二、「色調複製」的基本概念

　　許多人把拍攝完成底片送至沖洗店處理，等拿到照片時才發現，拍攝的結果和想像中的影像差異極大。究竟是拍攝時出了問題，還是應該歸咎沖洗店處理時的疏失，爭辯起來往往各有立場難斷真偽。其實最簡單的辦法，就是拿著照片回到拍攝現場，就各個色調逐一比對以查明真象。但是各位讀友必須明白，被攝之場景的光源照明情況（光照度、色溫、方向、反差等）很難一成不變。即使完全一樣，手持照片來到被攝現場，正確評斷照片的「觀賞條件」（viewing condition）（註三）也不容易獲得。此外，照片所顯露的明暗色調與真實景物之間也不容易建立一一對應的數學關係，所以這個方法並不可行。

　　由於景物與照片之間在影像複製時存在了許多「攝影光學」及「化學」的反應，所有的「失真」應該都是在「色調複製」的各個環節中產生的。如果把景物的原始色調視為input，那麼照片所呈現的色調就是output；而這一連串的相機→軟片→化學沖洗→底

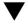

圖2-2
傳統的攝影流程圖

片→放大機→相紙→化學處理→照片的製作流程（如圖2-2），不管是攝影家親自在暗房中全程監控，或是委託沖洗店全權處理，我們不容易偵測出問題是在那一個環節上發生。為了得到較多input 與output的數據資料以利比較，在黑白攝影時，通常我們會以Kodak出品的灰階（gray scale）（如圖2-3）來代表被攝主體的所有階調。一旦我們有了這些本身就有「反射式濃度」相關數據的input在手邊，就可以十分客觀地分析與比較各個環節所發生的「色調複製」失眞情況。如果我們以數學上的二次元座標來標示這種數學上的變化，那麼「橫座標」代表的是被攝物本身反射式的「亮度」（luminance），而「縱座標」則是照片上相對應的反射式「濃度」（density）。關於被攝物的反射式「亮度」，可以用單位面積的「亮度」來表示，它的單位是坎多拉／米²、坎多拉／呎²，因此在「陰影」地區有較低的「亮度」，「亮部」則有較高的「亮度」。被攝景物中如果「亮部」和「暗部」間的「亮度」差異很大，我們就稱之爲「高反差」（high contrast）的景物。通常爲了要求得正確的景物「亮度值」，必須使用受光角度特別小的「點式」測光錶。我們祇要量度景物中最亮與最暗的「亮度」的比值（或相差幾格光圈），就可得到被攝物的「亮度比」（subject luminance ratio），這個數值將提供給我們十分有用的「反差」資料。假設被攝景物在最暗的「陰影」下祇有1坎多拉／呎²的「亮度值」，而在

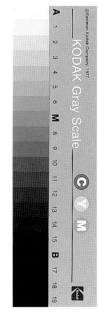

圖2-3
Kodak出品，編號Q-13的反射式灰階。

▼

最亮的區域有200坎多拉／呎²的「亮度值」，這個景物就有200：1
的「亮度比值」。

　　根據美國Kodak公司研究實驗室的兩位成員Jones與Condit
所作的一項統計（註四），他們兩人以不同的時間、地點、光線在
一百個戶外場景作為實驗的統計採樣，發現其中景物的「亮度」比
值最低的是27：1，最高的是760：1，而出現頻率最多的則是
160：1，這個160：1的亮度比值也是Kodak公司在其產品之技術
手冊上所有數據的根源。關於詳細的景物「亮度比值」的「頻率分
佈曲線」，請參考（圖2-4）。一般而言，景物的「亮度比值」高於
300：1或低於80：1的情況，並不經常出現。而「室內」景觀的
「亮度比值」根據統計也和室外的狀況差異不大，平均也是160：1
左右，我們都稱之為「正常反差」或「標準反差」，這時明暗差異
約為七又四分之一格光圈。

29

圖2-4
戶外景物亮度比的頻率分佈曲線，以
亮度比值160:1所佔的比例最高。

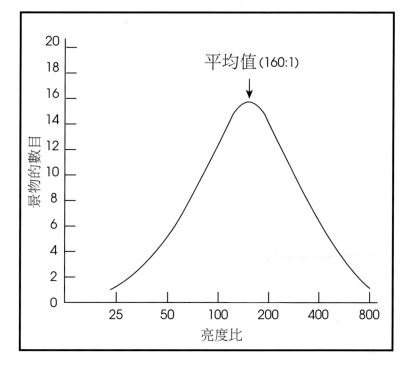

至於我們在前面提到的代表被攝景物input數據資料的「灰階」，則是一張經過廠商事前精密製作與量測，上面有20格不同濃淡的階調（或反射式濃度），每一格的「濃度」差異為0.10。每一張未受污染的「灰階」其「亮度比值」約在100：1，這和景物平均「亮度比值」160：1的差異有限，可以代替正常反差的景物。至於Kodak公司為什麼不製作160：1的「灰階」，而作100：1的灰階。筆者認為在印刷機大量印製的條件下，深黑色的油墨與一般紙張不容易達到2.0以上的「反射式濃度」，是可能的原因之一。此外，「反射式濃度」量度的是平面的材質的色調深淺，它可以代表平面複製時的某單一色調。而真實景物的「亮度」則量度的是在三度空間的場景對於某一個平面光線發散的強弱。所以「灰階」中的A區（即純白色）無法像水晶或玻璃一樣具有反射大量光線的能力；同樣的道理，17、18、19代表了深黑色調的區域，也無法像黑色長毛的絲絨（black velvet）一樣，具有吸收光線的能力，創造無比深濃的色調。但是我們必須說明，這一張「灰階」的各個「反射式濃度」是經過「對數」（Logarithm）運算的，所以2.0的「濃度」範圍正好代表了100：1的景物亮度比值，如果不考慮極深與極亮的景物「亮度」環境，可以約略代表整體景物色調的範圍。

### 三、「色調複製」的座標圖示

如果我們量度被攝景物各區域的「亮度值」，或在被攝環境中放入一張標準的「灰階」（如圖2-5），經過相機的拍攝與處理，就會得到一張照片。再把相片中的各個灰階在「濃度儀」(densitomenter)下量度其「反射式濃度」，將它們的各點描繪在方格紙上，就可以得到一張含有input與output的「色調複製」座標圖（如圖2-6）。

不論我們事先量測景物的不同「亮度」或擺上一張「灰階」，這一張「色調複製」座標圖的「陰影」一定是在左上方，「亮部」一定在右下方，這是沿用已久的一個慣例。而代表完美「色調複製」的圖形則如（圖2-7）中顯示，是一條45°的直線，它代表了在景

圖2-5
在被攝環境中放入一張標準「灰階」，可以獲得十分真實的色調複製概念。

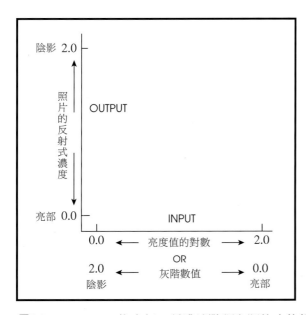

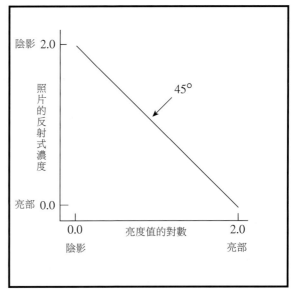

圖2-6
色調複製座標圖示

圖2-7
理想的複製曲線是一條45度的直線。

物中每一種濃淡階調和照片中的相應區域完全相同，而且照片上各種階調的變化在「暗部」、「中間調」、「亮部」的各個區域維持不變。但是在眞實的拍照過程中，這樣「完美」的「色調複製」祇是一種理想狀態，並不可能存在。因爲在相機「鏡頭」、「軟片」、「放大機」之光學呈像以及相紙上都存在階調的扭曲（tonal distortion），因此這種直線關係在眞實的影像世界不可能存在。事實上，即使存在了如此「完美」的「色調複製」能力，根據Kodak公司研究人員的實驗顯示，一般的觀者也並不喜歡這樣的照片（註五）。所以我們必須了解在「色調複製」研究人員的心中所要尋找的並不是完美的「複製曲線」，而是根據統計一般觀者比較偏愛的「目標」曲線（aim curve）（如圖2-8）。一般而言，一條直線的角度大於45°，表示存在了階調的擴張（expansion of tones），而直線的角度若小於45°，則表示階調的壓縮（compression of tones）。因此在（圖2-8）的「目標曲線」上，我們可以明顯的看到，在「陰影」區域（或「亮部」位置）其曲線斜率變得比較平緩，表示在複製時在最亮與最暗的兩個極端有無可避免的「色調壓縮」，而「中間調」的斜率則較45°陡峭，表示扣

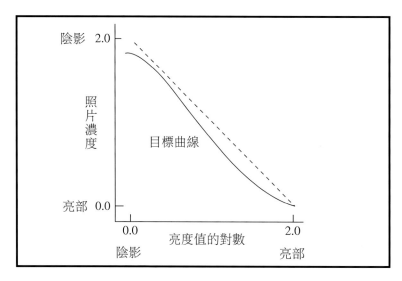

**圖2-8目標曲線示意圖**
圖中的實線就是「目標曲線」它的兩端稍微平緩，中間部份的斜率稍大。

除兩端以外的色調則有明顯的「擴張」（色調間的變化快速）。各位讀友必須明瞭，這些「非直線」的「色調複製」特質是「攝影」在複製體系上先天的缺陷，大部份情況無法完全避免。但是這些無法避免的「非直線」特質，並不影響我們製作一張完美精緻的照片。

造成上述「非直線」特質的原因，除了「軟片」本身的「交互失效」問題以外，「相紙」製造廠因為國際銀價的水漲船高，在成本與技術考量下「銀鹽」的用量日益降低，造成「相紙」所能達到的濃黑色調（Dmax）很少能夠超過2.30以上（請參考第十章相紙之研究）。同時最終呈像是一張可以反射光線的平面紙張，光線反射的能力也受到較大的限制，所以至多祇能表現比100：1稍多的景物「亮度比」。換句話說，任何「亮度範圍」大於100：1的景物，或多或少在「色調複製」的過程中遭受到了色調的「壓縮」。

由於「目標曲線」是一般觀者比較偏愛的「色調複製」模式，它代表的意義就是「完美」色調呈現，也是攝影家與材料商共同希望達成的目標。如果有另一種「色調複製」的情況（參考圖2-9），和「目標曲線」相較，我們發現它的「陰影」部份色調明顯太淡，（圖中顯示代表深濃黑色調的Dmax祇有1.50左右）而「暗部」與「中間調」的反差也比較低（圖中顯示其斜率比目標曲線平緩），用

▼

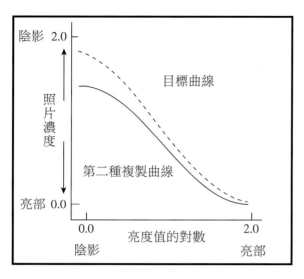

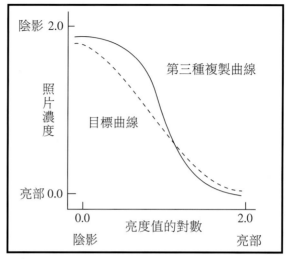

圖2-9
不完美的色調複
製成品之一

圖2-10
不完美的色調複
製成品之二

33

攝影的術語來說，這是一張反差不足的照片。而在（圖2-10）中，有第三條曲線與「目標曲標」相比較，其中「亮部」的區域和「目標曲線」十分吻合（雖然反差有漸漸增加的趨勢），但是「中間調」的斜率很大，表示「中間調」的階調變化快速，而「暗部」的斜率很接近零，表示「暗部」的深色調幾乎是溶在一起無法辨別其細節。所以這一種「色調複製」成品是攝影家所通稱「高反差」的照片，但是針對「暗部」區域卻是一種「低反差」的複製。所以在燈光的術語，這一類的照片我們認為它有很高的「整體反差」（total contrast），卻在「暗部」缺乏「局部反差」（local contrast），同樣也是一種「不悅目」的問題照片。由上面二個「色調複製」的失敗案例，我們知道在評斷「色調複製」的優劣時，最好的方式應該把照片分成「暗部」、「中間調」與「亮部」三個部份加以考量。

　　上面的敘述雖然是以大多數人的看法作為標準，但是個別觀點的偏差有時卻仍然存在著。如果你和其他多數人對照片品質有不同的看法與觀點，可能祇表示你有異於常人的品味，不過多翻閱國外攝影家的攝影集，或多參觀國內外品質卓越的攝影展覽，將是提昇個人欣賞品味的不二法門。

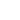

（註釋）

（註一）Stroebel Leslie, Todd Hollis, Zakia Richard,《Visual concepts for photographers》, Focal Press, London, First Edition 1980 page24。

（註二）關於「左撇子」是否比常人在影像創作上佔有優勢，根據筆者在國內大傳科系教授「攝影」十年以來的觀察，似乎兩者並無明顯的差異。但是筆者在1989年有一回於紐約市很大的攝影器材租售公司——The Lens & Repro購買器材，結賬時發現這位服務的年輕店員正用左手寫發票，筆者告訴他說在下也是個道地的lefty，不料他卻回答我說：「我們店裡的五位店員都是清一色『左撇子』……」不禁令人大吃一驚。因此筆者以自身的經驗大膽地推斷，如果有適當的環境，「左撇子」似乎對攝影硬體設備有特別偏愛的傾向；女性攝影者通常祇重視影像的視覺感受，對於硬體設備的追求幾乎毫無興趣。

（註三）根據The Photographic Society of America於1981年公佈之建議「反射式」照片原稿的照明光源其光照度為800Lux（PSA Uniform Practice No.1）。由於一般人在觀賞不同性質的照片時對於光源之光照度決定十分主觀，800Lux是一個平均值。根據1975年「世界標準協會」制定觀賞照片的照明條件（ISO/CD 3664）明訂：必須符合光照度在畫面正中央為2000±500Lux，而向四邊外圍漸漸淡出。如果照片的面積超過1平方米，照片的邊緣不得少於中央受光之75％；如果照片的尺寸更大，邊緣的光照度不得低於中央位置的60％。此外展示照片的環境與背景色應該是中性的灰色，周圍環境的「反射率」應該低於60％，展示作品的背景其反射率應該低於20％。

（註四）Stroebel Leslie, Compton John, Current Ira, Zaka Richard,《Photographic Materials & Processes》 Focal Press, Boston 1986, page359。

（註五）同註四page31,32

# ▶第三章　光的研究

Zone System:Approaching The Perfection Of Tone Reproduction

黑白攝影精技

# 第三章　光的研究

## 一、光的基本特質

　　20世紀極有影響力的攝影家Edward Steichen曾言：「攝影」祇存在了兩個問題，一，如何征服「光」；二，如何在按動快門的時刻捕捉到「最眞實」的一刹那（註一）。由此可知對「光」之特性及本質的了解是攝影家能否拍出好照片的重要關鍵。事實上所有爲「攝影」所設計生產的商品都與「光」的創造（各種型式的閃光燈、鎢絲燈泡等人造光源）、「光」的量度分析（各型測光錶、色溫錶）、「光」的控制（各種濾色片、反光板）以及「光」的記錄（各種感光材料、不同光學結構的鏡頭）等等有關。因此攝影者必須了解「光」的特質與習性，才能利用手邊的「攝影」設備捕捉特定模式之「反射」、「穿透」、「吸收」的光線，進而有效地詮釋景物的原貌。

　　由於「光」可以被人類的知覺感受，因此它一直是科學家亟欲研究的對象。爲了了解「光」的諸多物理特性，曾有無數的科學家投入極爲漫長而浩瀚的科學研究，不過卻從來沒有任何一種「學說」和「假設」可以解釋所有「光」存在的現象。歷史上祇有三種光的研究理論可以驗證一些「光」的基本特性，一是在十七世紀由Isaac Newton所提出的「粒子論」（Corpuscular），認爲光在均一介質以直線進行的現象，可以用微小「粒子」的「線性」運動來加以詮釋；二則是由十七世紀Christian Nuygens與十九世紀的Thomas　Young提出「光」的「波動」（Wave）理論，認爲「光」是以「波」的運動方式進行，「光」本身是「電磁輻射」（electromagnetic radiation）的一種形式；三是由二十世紀的物理學家Max Plank及Albert Einstein提出的「量子」（Quantum）理論，認爲「光」帶有不連續的能量，稱之爲「光子」（photon）。我們可以用「量子理論」解釋：光線在單一介質的直線運動以及「光子」撞擊感光乳劑中「鹵化銀」晶體，產生「光化

36

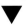
學」（photochemical）反應時能量轉換的現象。但是「光」在穿透微小間隙（例如極小的光圈）有往外擴散的「繞射」（diffraction）現象，卻須利用「光」的「波動」理論方可解釋。

同時「光」被物理學家認為是「電磁波」的一種形式，以每秒30萬公里的高速進行，根據V（光速）＝λ（波長）× f（頻率）的關係，可以得知「波長」與「頻率」成反比；「波長」越短，「電磁波」的「頻率」則越高，它所激發的能量也越大。例如收音機的「無線電波」的波長甚長（AM為一公里，FM為一米），每秒的振動頻率（以Hertz為單位）不高，約在$3×10^5～10^9$，這樣的頻率範圍很難被人的眼睛所感應。「可見光」的波長非常短（紅色光為700nm，藍色光為400mm，1mm＝十億分之一米），因此這種振動頻率（$4.3×10^{14}～7.5×10^{14}$Hertz）範圍內所激發的「電磁幅射能」很高，正好可以被人類的肉眼感受到「光」的存在。由（圖3-1）中可知，在「可見光譜」（visible spectrum）中肉眼對於550mm附近的綠色光最為敏感，而在「可見光譜」的兩個極端400mm（藍紫色）與700mm（紅色）則相對反應較為遲頓。這一條曲線也正代表了人類肉眼對於「光」的感應模式，因此它也成為「國際標準協會」檢測「攝影」用「測光錶」適用與否的標準。

37

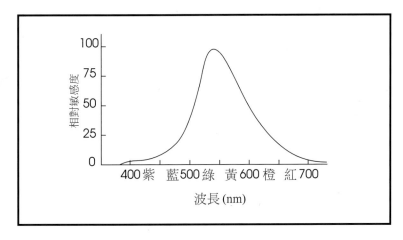

圖3-1
肉眼在可見光譜下的相對敏感度，它代表不同波長時的相對亮度。

## 二、日光的研究

由於我們在戶外「攝影」時最常使用的是所謂的「自然光源」── 「日光」（daylight），因此我們應該對於「日光」的諸多特性加以探討。一般的「日光」通常是由兩種光源所組成，一是直接照射地球表面的「陽光」，二是藍色的「天空光」（skylight）。其中「陽光」的特性會受到包圍地球的「大氣層」（atmosphere）所調制。而「天空光」則是由「大氣層」反射而來的光，一般情況祇要拍攝的環境不是空曠之平地，被攝物仍會接受到鄰近高樓或樹木的反射光。同時，拍攝時當地的氣候、時間、緯度、季節等因素也會影響照明光源的性質與詮釋景物的結果。在天氣十分晴朗的時刻，

圖3-2(a)
陽光直射下的建築物，同一色調的受光面與陰影區域相差了大約3級光圈的「反射式」讀數，它代表了大約8:1的明暗比。

圖3-2(b)
陰暗的天候下的建築物，由於陽光躲在烏雲之後，光線變的柔和而均勻，各面的「反射式」讀數幾乎完全相同。

陽光會對被攝物均勻地照射，成為主要的照明光源，並在陰暗處形成邊界明顯的陰影。其中陽光佔了照明光源的88%，其餘的12%才是藍色的天空光。因此在晴朗的天氣拍攝一張三度空間的高樓建築攝影（如圖3-2(a)），其受光面與陰影區域的「明暗比」（light ratio）為8：1（精確比值應該是88：12）。如果在烏雲密佈的陰天拍照，日光則顯得十分柔和且反差甚低，此時「明暗比」甚至降至接近1：1（如圖3-2(b)）。因此「陽光」與「天空光」的比例和天候及大氣層分佈有十分直接的關係。

　　陽光是炙熱的太陽表面發散出來的光線，在尚未穿越地球的「大氣層」以前，陽光的「色溫」（color temperature）接近6500°K。一旦陽光穿透「大氣層」時，會有部份的光受到空氣中微小的粒子撞擊而消失，尤其在「可見光譜」中的藍色光能量損失最大。其餘的陽光照射到地球表面，它的「色溫」祇剩下5000～5800°K。根據科學家的研究，陽光穿透「大氣層」時行經的路徑越長，「藍色光」被「散射」（scattering）的情況也越嚴重。因此黃昏與黎明時刻太陽的位置十分接近地平線，陽光此時穿透「大氣層」到達地球的路徑比正午時要長（如圖3-3），所以大部份的「藍色光」都被「散射」出去，所以日出及日落時刻天空呈現的是溫暖的黃紅色。在無雲的晴天，陽光在日出至日落的白晝時間，「色溫」的變化可以由（圖3-4）中得知，其中正午時刻的「色溫」最高，可達到6500°K；日出及日落時「色溫」最低，大約在2300°K左右。

39

圖3-3
陽光在不同位置穿過大氣層的路徑也不相同，在正午時陽光穿透大氣層的路徑最短，「藍色光」的能量損失最少。

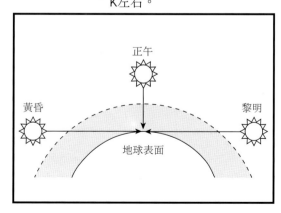

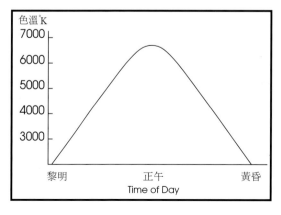

圖3-4
在晴朗的天氣，不同時刻有不同的色溫。

根據物理學家Rayleigh所作的「散射」實驗發現（註二），「散射」的效應與其波長的四次方成反比。因此「藍色光」（波長爲400㎜）被「大氣層」的懸浮微粒「散射」的量是「紅色光」（波長爲700㎜）的9.4倍，這也正好爲白晝天空總是呈現「藍色」作了說明。尤其在夏日天氣晴朗的郊外，天空中富含藍色光，它的「色溫」可能高達10000°K～20000°K。常有「攝影」朋友抱怨，在台灣拍照天空的顏色常不夠藍或藍得不漂亮，所呈現的天空類似於藍灰色。以「散射」的科學觀點分析，天空不夠藍的主要原因應該是出自「大氣層」中迷漫著大量的灰塵與懸浮微粒，當聚積的微粒尺寸越來越大，「可見光」不論各種「波長」的範圍，都被空氣中的粒子阻擋而「散射」至天空中，當然這時天空的顏色呈現的是污濁的灰色。

由於「日光」包含了低「色溫」的直射陽光與高「色溫」的「天空光」，因此我們在拍照時必須非常小心地分析在不同的位置與方向下，所面對不同的「日光」組成。關於這一部份請參考（圖3-5）的說明。

圖3-5(b)
戶外不同位置就有不同的日光組成。A主要是受天空光照明，B主要受陽光直射，C是由陽光與天空光混合光源照明。

40

圖3-5(a)
日光是由陽光與天空組合而成。

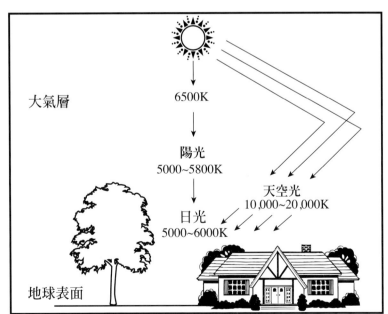

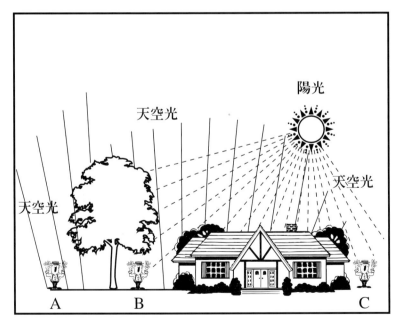

在拍攝黑白照片時多半使用的是「全色軟片」（panchromatic film），其相對應的「可見光譜」之敏感度如（圖3-6）所示，顯示一般的「全色」黑白軟片對於「藍色光」較為敏感。在「色溫」較高的照明環境（7000°K）時，和「全色軟片」本身的光敏特性十分接近（參考圖3-7），但是在色溫偏低的黃昏（約在3000°K），「藍色光」的敏感度僅是「紅色光」的八分之一不到，這也說明了晴天拍攝藍色天空色調較淺；黃昏時拍攝晚霞同樣也比肉眼所見的要淺淡之原因。

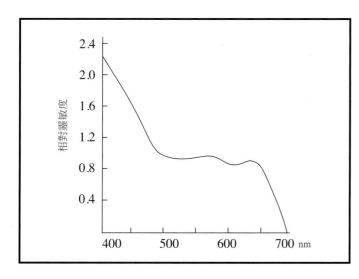

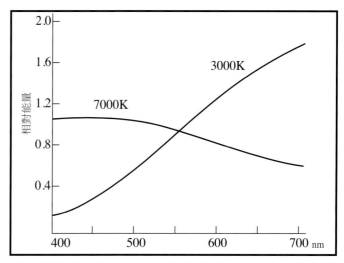

圖3-6
黑白全色軟片在不同波長的相對靈敏度。

圖3-7
不同色溫的兩種光源在可見光譜中的相對能量。

## 三‧光的語言

　　一般人描述光線的強弱或被攝物的明暗程度常以「明亮度」（brightness）這個十分籠統含糊的詞彙來作形容，如果我們探究定義嚴謹的科學用語，其實在「光學」上有Illuminance（光照度）與Luminance（亮度）這兩個十分重要專有名詞。其中前者是用在量度光源發光能力的單位，而後者則是用於量度光源射某一物體其反射光線的能力。早在1900年初葉，物理學家就已對光的量度有十分系統化的研究，而形成「物理學」的一個分支，稱之為「光量度學」（Photometry）。在1940年的「世界標準協會」，科學家們把過去作為光的定義與量度單位的「燭光」（candle）改為「坎

多拉」（candla）。它們以「自然黑體」（black body）（註三）加熱至白金的熔點（1773.5°C）時，每一平方公分面積可釋放光的能量，定義為1「坎多拉」（註四）。

如果我們以「坎多拉」作為研究「光照度」的參考，它可以推演出另一個代表光源強度通量（Flux）的單位，稱之為「流明」（Lumen），它代表光源在三度空間各個方向的發光強度之總合。「流明」的定義為某一「坎多拉」的光源，照射在離它一英呎遠的某一點，如果這些點所形成的球面其面積為一平方英呎，我們稱球面上這小塊的「光通量」為1「流明」。由（圖3-8）中表示，因為圓球的表面積公式為$4\pi r^2$，把整個球面受到光照射的「通量」累加起來，相當於12.57（$4\times\pi\times1^2$）「流明」。換句話說，一「坎多拉」的光源發光強度相當於三度空間的12.57「流明」的「光通量」。

圖3-8
在半徑1英呎的圓球球心為1坎多拉的光源，當光從球體表面形成的窗戶（表面積為1平方英呎）流洩而出，它的光通量為1流明。

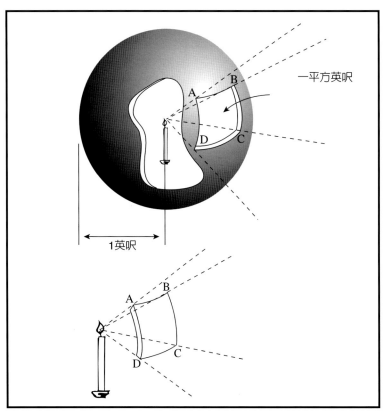

　　至於我們如果想要界定某一特定發光強度的光源，照射在某一特定距離之物體，能夠產生某種明亮程度之視覺反應，我們就不能用「坎多拉」或「流明」的單位，因為它們祇是規範光源「發光強度」的單位。如果我們想要知道光源照射到某一被攝物是明是暗，就必須先了解「光照度」的意義。由（圖3－9）中得知，「光照

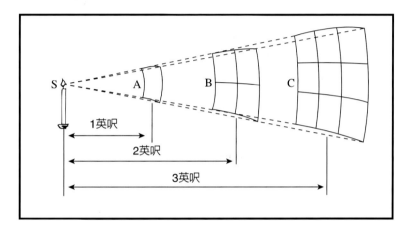

圖3-9
光源強度固定的條件下，光照度與光源至被攝物距離的關係圖。

度」是由兩種物理量結合而成，它的定義 $E = I/d^2$，其中 $E$ ＝「光照度」，單位是「呎燭光」；$I$ ＝光源的「發光強度」，單位是「坎多拉」；$d$ ＝被攝物至光源的距離，單位是「英呎」。

　　一「呎燭光」的「光照度」，代表的是一個距離一「坎多拉」光源一英呎的地方，其「光照度」一「呎燭光」。由（圖3－10）可知，A點距離一「坎多拉」光源的距離為 1 英呎，所以它的「光照度」是一「呎燭光」。由於 B，C 兩點比 A 點距離光源稍遠，因此在 B，C 兩點的「光照度」比一「呎燭光」稍低。

　　至於一「呎燭光」的「光照度」究竟對於人類的肉眼有怎樣的感覺，其實只要在全黑的暗室，以一支點燃的蠟燭作為照明光源，在距蠟燭30公分的位置，閱讀一份報紙，這樣的照明條件就正好是一「呎燭光」的「光照度」。根據實際量測的結果顯示，深夜在月圓而無雲的郊外，月光是唯一的照明光源，此時地面的「光照度」大概祇有0.02「呎燭光」；夜間燈光明亮的街道其「光照度」大約是5「呎燭光」；在白天室內照明十分充足的教室大約有50「呎燭

圖3-10
1坎多拉之光源與1英呎外A,B,C三點，其中A點距離光源的直線距離最短，其光照度也比B,C兩點的略大。

光」的「光照度」；白天戶外未經陽光直射陰影大約有1500「呎燭光」的「光照度」；陽光可直接照射到的區域則有12000「呎燭光」的「光照度」。

如果我們想用公制作為「光照度」的單位，「呎燭光」則可以置換為「米燭光」。因為1呎＝0.3048米，1米＝3.28呎，1平方米＝10.76平方呎，根據 E＝I／d²的關係，可知「呎燭光」的「光燭度」的單位要大。科學上一般已不用「米燭光」這個單位，而是以「勒克斯」（Lux）取代。經過「英制」與「公制」的單位換算，我們可以得到如下的結論：1「呎燭光」＝10.76「勒克斯」（或米燭光）；1「勒克斯」＝0.093「呎燭光」。

由於「光照度」的高低對於檢視一張「攝影」照片的結果有十分重要的影響，「美國國家標準局」在1976年曾經依不同的觀賞目的制定了不同的等級，包括了「照片比對」（comparison）「品質監控」（quality inspection）與展示評審及陳列」（exhibition judging and display）等三種狀況，而有不同「光照度」的標準。（請參考附表3-11）。由於兩張照片間的比對或校正工作，須要最明亮的工作環境，因此它的照明標準訂得最高，至於（表3-12）中可列的ＡＢＣＤ四級攝影展覽場地的「光照度」標準，則因為展場地之等級有別，而把不同之「光照度」標準訂為ＡＢＣＤ四級。

如果我們想比較一般所謂「反光物體」（凡是本身不發光，對於大部份的入射光呈不規則反射的物体，如人的肌膚、木材、塑膠）、「透光物體」（凡是由透明材質組成的物體，如玻璃、水晶）、「發光物體」（凡是本身具有發光特性的物體，如燈泡、霓虹

（表3-11）

| 觀賞照片之標準光照度 | （ANSI PH2.41－1976） |
| --- | --- |
| 比對用途 | 2200±470Lux |
| 品質監控用途 | 1400±590Lux |
| 展示評審及陳列用途 | 1400±590Lux |
| PSA　Uniform practice No.6 | 756±215Lux |

**表3-12 在真實觀看照片的環境量測：**

| | | |
|---|---|---|
| 暗房內只開啓品質監控照明燈 | 5500 | Lux |
| 暗房內只開啓室內鎢絲燈泡 | 175 | Lux |
| A級攝影藝廊：鎢絲燈與日光（最高） | 5500 | Lux |
| A級攝影藝廊：只開啓鎢絲燈（最低） | 2200 | Lux |
| B級攝影藝廊：只開啓鎢絲燈（最高） | 5000 | Lux |
| B級攝影藝廊：只開啓鎢絲燈（最低） | 500 | Lux |
| C級攝影藝廊：鎢絲燈與日光（最高） | 1800 | Lux |
| C級攝影藝廊：只開啓鎢絲燈（最低） | 440 | Lux |
| D級攝影藝廊：只開啓鎢絲燈（最高） | 700 | Lux |
| D級攝影藝廊：只開啓鎢絲燈（最低） | 440 | Lux |
| 一般大學辦公室有日光燈與日光照明 | 1400 | Lux |
| 一般大學教室祇有日光燈照明 | 1000 | Lux |
| 一般家庭起居室有鎢絲燈與日光（最高） | 100 | Lux |
| 一般家庭起居室只有鎢絲燈（最低） | 75 | Lux |

**國內重要攝影展覽場地的光照度**

| | | |
|---|---|---|
| (1)台北市立美術館★ | 20～800 | Lux |
| (2)爵士攝影藝廊 | 750～1200 | Lux |
| (3)恒昶攝影藝廊 | 200～800 | Lux |
| (4)彩虹攝影藝廊 | 200～1000 | Lux |
| (5)台北攝影藝廊 | 600～800 | Lux |
| (6)中正紀念堂中正藝廊★ | 120～860 | Lux |
| (7)誠品書店敦南店視聽室 | 60～1000 | Lux |
| (8)國父紀念館展覽廳★ | 20～960 | Lux |

★（由於展覽室牆面過高，投射光線較難均勻）

45

燈管）它們表面明亮的程度，我們通常會用一個不牽涉「物理學」只和「心理學」有關的名詞－「明亮度」（brightness）。但是「明亮度」這個知覺性概念和物體本身的顏色、背景色調的深淺及照明的環境有密切的關連。例如：肉眼對於「綠色」比較敏感，對於低明亮度「綠色」樹葉可能會有所偏差；在不同照明條件或背景的色調不同（參考圖3-13）有「適應」（adaptation）的問題存在，都可能造成「明亮度」的認知與實際狀況有所出入。

　　想要正確地得到物體明亮程度的概念，最科學的方法就是直接利用「光電電流計」量度物體單位面積反射光的強度，單位是坎多拉／平方英呎，我們把這個物理量稱之為「亮度」（luminance）。讀者切記：光源強度是以「坎多拉」作為計量單位；「光照度」計量單位則是「呎燭光」或「勒克斯」，它用於量度距離光源某一定點的照明強弱；「亮度」的計量單位則是坎多拉／平方英呎，它用在描述被攝物單位面積反射光的強弱，也是形容物體明亮程度常用的單位，這三種物理量千萬不要互相混淆。

46

圖3-13
同樣的照片在三種不同的背景色調
下，會有不同明亮程度的視覺反應，
它可能影響觀者對於外觀上的認知。
通常裱褙在純白色的卡紙上，會呈現
色調比較濃深的印象。

由於發光體（如燈泡）經由「燈絲」（filament）的發光，照射到外圍的球狀磨砂玻璃，使得它得以透射光線，形成比「燈絲」更大面積的發光體，成為另一種類的光源。所以「亮度」這一個名詞也可用來形容「透光物體」本身的明亮程度。由於光源照射在粗糙的物體表面，反射光會自不同的方向漫射，如果把所有的「反射光」累加之後與「入射光」的強度十分接近，我們可以說這個物體表面材質的「反射率」很接近100%。事實上自然界並沒有「反射率」可以達到百分之百的物體。一般情況我們可以用「入射光」的「光照度」乘以物體的「反射率」，來代表這一個被攝物單位面積反射光的強度（即亮度）。但是真實的「入射光」與「反射光」的關係並不是如此簡單，請參考（圖3-14），由於「反射光」是一個半球狀呈多方向的球面散射，假設散射的半徑為1英呎，被攝物的「表面亮度」（surface luminance）可以用下述的公式來表示。

$$L = KE/\pi$$

▼

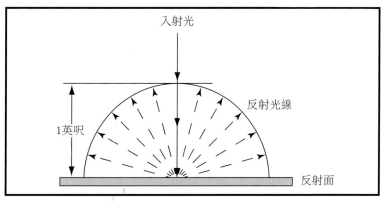

入射光

反射光線

1英呎

反射面

圖3-14
完全粗糙的反射面，任何射入的光線
會呈多方向的球面散射。

其中L是被攝物的表面亮度，單位是坎多拉／平方英呎

　K是被攝物的「反射率」，沒有單位

　E是射入被攝物表面的「光照度」，單位是「呎燭光」

　$\pi$ =3.1415926…是圓周率

如果被攝物表面相當粗糙，具有18％的「反射率」，因此100
呎燭光的「光照度」射入被攝物，便會產生5.73坎多拉／平方英呎
（18％×100/3.14）的「表面亮度」。爲了避免每一次在推導「表
面亮度」時作一次$\pi$的除法運算，有人提出了另外一個較爲簡化的
單位，稱爲呎倫巴特（footlambert），公式可以簡化爲

　L＝K×E

其中L爲表面亮度，單位是呎倫巴特

　　K爲被攝物之反射率

　　E爲被攝物之光照度，單位是呎燭光

因此一個光源對某一個「反射率」爲18％的被攝物有100呎燭
光的「光照度」，這個物體的「表面亮度」爲18「呎倫巴特」（或
5.73坎多拉／平方英呎）。雖然「呎倫巴特」是簡化的物理量，但
是在攝影的應用上仍然慣用坎多拉／平方英呎的單位。

如果我們使用「反射式」測光錶量度被攝物之「表面亮度」，
只要涵蓋範圍內的被攝物具有相同之「亮度」，不論「測光錶」距
離被攝物多近多遠，都會得到相同的「反射式」讀數。萬一被攝物
與「反射式」測光錶之間距離很遠，大氣中含有大量的懸浮微粒，
足以阻擋部份光線的反射，才可能造成「反射式」測光讀數的誤

**表3-15 利用測光錶及灰卡求得光源「光照度」之參考值**

（感光度訂為125,快門速度設定為1/8秒）

| 光圈值 | 呎燭光 | 勒克斯 |
|---|---|---|
| 1.0 | 1.76 | 18.9 |
| 1.4 | 3.52 | 37.8 |
| 2.0 | 7.03 | 75.7 |
| 2.8 | 14.1 | 151 |
| 4.0 | 28.1 | 303 |
| 5.6 | 56.3 | 606 |
| 8.0 | 112 | 1211 |
| 11 | 225 | 2422 |
| 16 | 450 | 4844 |
| 22 | 900 | 9688 |
| 32 | 1800 | 19377 |
| 45 | 3600 | 38754 |

謬。因此不論使用的是1度的「點測光錶」或5度的「反射式」測光配件，甚至涵蓋角高達50度的相機內「測光錶」，只要光源的照明十分均勻，而在涵蓋角內的被攝物「亮度」一致，都可以得到相同的「亮度值」。

如果讀友想知道「光照度」的數值又不想再添購「光度計」，可以利用一般相機內的「測光錶」以及「標準灰卡」求出室內外的「光照度」及物體之「亮度」。

我們只要把「灰卡」置於被攝環境內，並將「測光錶」的「感光度」訂為125，快門速度放在1/8秒，依表（3-15）所列的數值就可推得灰卡位置的「光照度」及「灰卡」在當時照明環境下的「亮度」。（註五）

（註釋）：

（註一）Kerr Norman 《Technique of phtographic Lighting》 AMPHOTO, New York 1982，page 3

（註二）Stroebel Leslie, Compton John, Current Ira , Zakia Richard 《Photographic Materials & Processes》Focal Press , London 1986, page 209

（註三）羅梅君，《印刷色度學》，印刷科技雜誌社，台北，1991，page3關於「黑體」之定義如下：在任何溫度下能夠全部吸收任何「波長」的「幅射能」的物體，簡稱為「黑體」。

（註四）同（註二）page220

（註五）《Photo topics and Techniques》 by Eastman Kodak AMPHOTO , New York ,1980 , page 123

48

# ▶第四章　鏡頭光學呈像的研究

Zone System:Approaching The Perfection Of Tone Reproduction

黑白攝影精技

# 第四章　鏡頭光學呈像的研究

## 一、前言

　　由於國內「攝影」的科學資訊十分閉塞，許多初入門的影友為了在最短時間內獲得最高的影像品質，往往不惜耗費鉅資添購與身份、技術不相匹配的專業器材。為了誇耀「鏡頭」的光學表現，競相以極高倍率的巨幅照片互相較勁，以驗證鏡頭光學品質之優異。在「輸入不輸陣」的心態下，台灣成為全世界名牌高級相機的最大市場。可是「攝影」圈內卻充斥著太多不常拍照卻有頂級職業配備的「濫竽」之輩，這種「攝影」文化的亂象皆肇因於長期以來台灣「攝影」的人文、應用、社會、新聞、美術、科技、學術、娛樂等不同觀點未能一一釐清，形成類似「釣魚協會長期主導國家的漁業政策及方向」的現況。這也是長久以來「台灣攝影一直不能將科學與學術精神溶入影像創作」所產生的弊病。

　　雖然高畫質的影像大部份須要仰賴傑出的光學「鏡頭」，但是任何名牌的高級「鏡頭」也有一定的工作條件與限制。如何把「鏡頭」的優點與特性發揮至極限，才是攝影家關心的課題。這一章節中筆者試圖以「鏡頭」使用者的立場，剖析「鏡頭」設計者與廠家所面臨的技術難題，以及在「市場」與「品質」考量下的妥協。希望這一章節所提供解讀「鏡頭」各種技術數據的方法，能夠喚醒眾多沉迷於器材追求的「攝影」玩家，一探「鏡頭」光學呈像的浩瀚學海。

## 二、鏡頭設計者的問題

　　當今所有的光學「鏡頭」都是由光學工程師利用電腦的精密計算，方能完成初步的設計概念。但是這個設計成品可能須要用到十分複雜昂貴的特殊鏡片組合，成本將十分可觀，勢必缺乏市場競爭力。再不然成品的鏡片口徑很大或鏡片很多，甚至部份鏡片組合十分脆弱或不易組裝且很容易破損，形成設計上的缺陷。這些問題都是「鏡頭」完成初步設計在進入量產之前，「鏡頭」

製造廠所面臨的第一道難題。因此在市場上販售的「鏡頭」都是廠商在「品質」與「市場」考量下的商品，任何一支具有高知名度與良好口碑的優異鏡頭，都是巧妙地解決所有光學呈像問題後仍然保有商業利益的傑作。它們必須解決的問題包括：整個呈像範圍（中央與四角）的透光是否均一？「像差」(aberration)是否校正完善？在不同「物距」(subject distance)範圍內的呈像品質是否一致？有無「畸變」(distortion)發生？在所有的「光圈值」下呈像品質是否都能令人接受？解決了這些光學上的技術問題，才能稱得上是一支品質出眾設計優異的「鏡頭」。目前市面上可以稱得上是高級「鏡頭」的光學商品，幾乎都是採用「玻璃」作為製作原料，少有採用輕質的「塑膠」鏡片的例子。因此我們就從鏡片的原料－「玻璃」切入這一章的主題。

## 三、玻璃(Glasses)

　　歷史上品質卓越的光學玻璃可以追溯自1790年（註一）。經過許多科學家在材料科學技術上研究的改良，直到1880年代全世界仍然祇有兩種光學玻璃可供選擇，它們分別是「冕玻璃」(Crown glass)與「火石玻璃」(Flint glass)兩類。其中「冕玻璃」是將矽、鋁、鈣、鉛、鉀、鈉的氧化物熔化並加以混合；「火石玻璃」的折射能力比「冕玻璃」要強，它的成份比前者還多了鉛的氧化物，也是水晶玻璃器皿最主要的原料。但是「折射率」的提高也伴隨了「色散」(dispersion)的問題，因此利用這兩種玻璃製成的早期「鏡頭」是無法同時校正「色彩」與「像散」(astigmatism)的呈像誤差。

　　由攝影光學研究之父，德國科學家Ernst Abbe領導的Schott光學玻璃公司（註二），在1880年中期又引進了鋇、硼、磷、氟等氧化物，發展製造了「耶那玻璃」(Jena glass)的新式光學玻璃，它的「折射率」比過去的「冕玻璃」及「火石玻璃」要高，但不會增加「像散」。後來Abbe博士所領導的Carl Zeiss公司也因玻璃性能的提昇製造出全世界第一支所謂「消像散」(anastigmatic)鏡

51

頭（註三）。爲了紀念Abbe博士對於光學設計的不朽貢獻，今日探討光學玻璃「色散率」(dispersive power)也稱之爲「阿貝數」(Abbe Number)。

　　光學玻璃的另一項重大突破是在1930年代的末期，玻璃原料又加入了稀土金屬如鑭、鉭、釷的氧化物，使得高「折射率」的玻璃具有低「色散」性能成爲可能。除了單一鏡片的「曲率」(curvature)可以加大，令鏡筒長度因此縮短以外，一片鏡片已經足以替代過去二片甚至三片的鏡片組，重量減輕價格自然也相對降低。每一家鏡頭製造廠幾乎可以製作多達數百種不同性質的玻璃，成爲光學設計師開發新「鏡頭」的後盾。例如德國Leitz公司生產的七組鏡片之50mm f/1.4Summilux-R鏡頭（參考圖4-1及表4-2），就由六種不同「折射率」之玻璃組成，其精密度至小數點後第四位，不能不令人咋咋稱奇。1970年代「電腦」加入「鏡頭」的光學設計的行列，「鏡頭」的設計也更加精密準確。由於玻璃是以重

52

圖4-1
由七組玻璃鏡片組合的光學鏡頭橫切面構造圖，這支高素質鏡頭共用了六種玻璃，資料由德國Leitz公司提供。

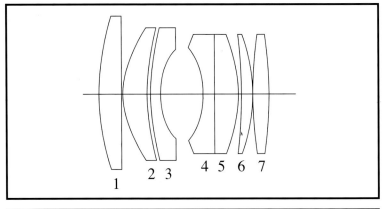

表4-2
Summilux-R 50mm f/1.4鏡頭之鏡片數目及其折射率。

| 鏡片數目 | 折射率 |
|---|---|
| 1 | 1.8153 |
| 2 | 1.6940 |
| 3 | 1.6300 |
| 4 | 1.7918 |
| 5 | 1.8006 |
| 6 | 1.8006 |
| 7 | 1.7181 |

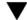

量計價，許多「鏡頭」製造廠開始研發「低密度」的輕質玻璃，以降低生產成本。但是少數原料稀少的玻璃（如鉭的氧化物），卻因開採不易價格始終高居不下。部份製造廉價相機的廠商為了降低生產成本，不得不向價格低廉的「塑膠」鏡片尋求替代品。而現在流行的「單眼」自動對焦相機，為了增加對焦速度，也不得不在「鏡頭」內部裝置質輕的「塑膠」鏡片。「塑膠」鏡片是否是光學品質下的犧牲品，值得我們加以探討。

## 四、鏡片的另一種原料－「塑膠」

歷史上第一支由塑膠製成的鏡頭是在1934年完成（註四），而真正以「塑膠」為原料製成照相機使用之「鏡頭」且在市場上行銷的相機，則是在1959年由Kodak生產的Brownie 44A（註五）。隨著「塑膠」材料科學的進步，人們發現「塑膠」加熱具有極佳的可塑性，可以替代部份過去以「玻璃」極難製作的「非球面」(aspheric)「觀景窗」(viewfinder)和「玻璃」難以鑄造研磨的特殊形狀。由於「塑膠」鏡頭的生產成本很低，一小時至少可以製成500個「鏡頭」，一般而言祇要對「解析力」(resolving power)的要求不是非常嚴苛（註六），生產數目甚至超過每小時1000個，鑄造的「塑膠」鏡頭因此具有很大的市場競爭力。

「塑膠」鏡頭除了鑄造生產的成本很低廉以外，它還有質輕不易破碎的優點。當「鏡頭」表面有灰塵或刮痕，它也不像光學玻璃那樣容易生成翳霧。但是「塑膠」鏡頭也有許多致命的缺點，例如：鏡片表面容易磨損，清潔保養工作必須格外小心、「玻璃」的熔化溫度遠高於「塑膠」，一旦溫度改變，「塑膠」的「膨脹收縮率」也遠大於「玻璃」鏡頭，造成「塑膠」鏡片之「折射率」產生劇烈的改變。（一般而言，「塑膠」鏡頭祇允許30℃的溫度變化），因此不適合上山下海的「攝影」專業人仕使用。而「塑膠」鏡頭在生產時因為材質在高溫下有「焦點偏移」(focal shift)的問題，必須引進高科技的「絕熱」技術，對於「鏡頭」表面「多重薰膜」(multi-coating)的處理極為不易，也造成呈像時色彩的不夠

53

準確。這也是標榜高品質高價位的德國Leitz與Carl Zeiss光學工業，在「自動對焦」的潮流衝擊下，至今仍不願意放下身段投入「自動對焦」之「塑膠」鏡頭的研發（註七），這或許是「塑膠」天生的缺憾所致。

### 五、阿貝數與RI值

雖然介質的「折射率」（如圖4-3）在物理光學上有十分清楚的定義，但是在「鏡頭」設計師與生產者的使用術語，則有特定的專有名詞。其中以「RI值」與「阿貝數」最為常見。

圖4-3
光學領域的「折射率」定義是sin $i$
/sin $r$。它是指可見光譜中590nm波長的黃綠色光之偏折角度。

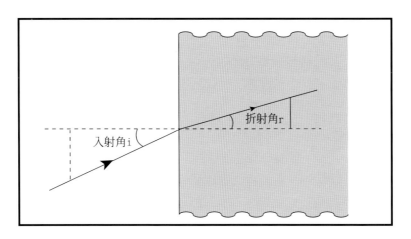

所謂的「RI值」(Refractive Index)就是一般通稱的「折射率」，但是它是指「白光」在穿透某一透光介質時，在「可見光譜」的中段（即590nm的黃綠色範圍）光線偏折的程度。玻璃的「RI值」越高，表示光線穿透這塊玻璃時有越大的偏折角度。至於「阿貝數」則是由德國Ernst Abbe博士所發展而得，藉著科學儀器與數學方法可以測量出光線在介質中的「色散率」。而所謂的「色散率」就是代表白光在介質中因紅、藍色光本身「折射率」不同所生成的寬闊色散範圍，「阿貝數」所表示的正是紅光與藍光「折射率」的差異。凡是玻璃的「阿貝數」越大，表示紅、藍色光的「折射率」差異越小，光學品質也越優異。由於自然界的物質具有許多不同的顏色，各種光源也是由不同的色光混合而成，所以「阿貝數」是探討

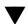

光學呈像與鏡頭設計理論非常重要的物理量。但是「RI值」與「阿貝數」代表的是完全獨立的物理性質，所以二種「玻璃」可能具有相同的「RI值」，卻有不同的「阿貝數」；也可能具有相同的「阿貝數」，但「RI值」差異很大。

　　「鏡頭」設計師在完成初步設計，便要選擇特定「RI值」與「阿貝數」的光學玻璃，並研磨成特定的形狀與厚薄，再加以打光組裝。由於鏡片在高溫熔鑄的過程必須逐步降溫，否則容易生成氣泡或碎裂，因此高級「鏡頭」的製造是十分耗時的（註八）。光學玻璃不像一般建材使用的「玻璃」，允許淺淡的「綠色」偏色，所以任何具有良好聲譽的「鏡頭」廠商都有一套十分嚴格的篩選淘汰的品管流程。所有的「鏡頭」必須有良好而穩定的「光學定位」(alignment)與堅實滑順的機械結構，為了抵抗有害物質侵入並維持特定的「折射率」，某些「鏡頭」甚至填充特定的氣體，例如：氦氣或氮氣。這種特殊設計「鏡頭」其保養維修都必須送至原廠技師方能處理。而光學設計師也必須考量在鏡筒內部每一片光學透鏡的重量、孔徑、種類、曲率、相關位置、薰膜、「光圈」或「快門」位置、移動鏡片時允許的「光軸偏移量」等因素，為了在很小的鏡筒內部空間獲得較大的偏折效應，有時必須採用昂貴的手工研磨之「非球面透鏡」(Aspherical lens)設計，或加入一組「浮動鏡片」(floating elements)，以獲致最佳的光學品質。

## 四、透鏡問題的探討

　　我們必須了解：到目前為止人類還作不出一支可以和「肉眼」相比完美無缺的光學「鏡頭」，但是光學「鏡頭」的研發人員仍然試圖解決所有「鏡頭」呈像缺陷所引起的光學問題。一般而言，光學設計師必須校正「鏡頭」呈像的五種缺陷，它們分別是：(1) 呈像的清晰度(image definition)、(2)呈像的形狀(image shape)、(3)呈像的顏色(image color)、(4)均勻的亮度(uniformity of illumination)、(5)呈像的反差(image contrast)。茲分述如下：

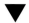
(1)呈像的清晰度

許多「攝影」朋友非常在乎「鏡頭」呈像是否銳利，但是影響「鏡頭」呈像清晰度的因素有許多，如：「球面像差」(spherical aberration)（如圖4-4），「色像差」(chromatic aberration)（如圖4-5），會影響整個像場(image field)的清晰度；而「彗星像差」(Coma)（如圖4-6）、「像散」(astigmatism)（如圖4-7）、「像場彎曲」(curvature of field)（如圖4-8）對於中心的呈像沒有

**圖4-4 球面像差**
對於簡單的透鏡而言，透鏡外圍的入射光往往產生較大的偏折角，形成不完全聚焦的呈像，這種不完美的呈像結果稱之為「球面像差」。

**圖4-5 色像差**
有些鏡頭對於不同波長的可見光無法匯聚於同一點，這種不完美的呈像結果，稱之為「色像差」。

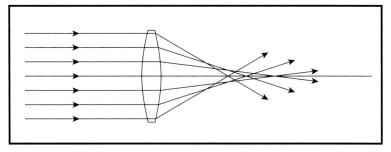

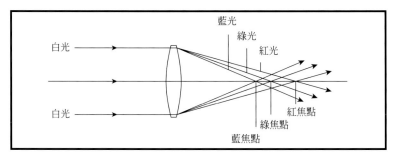

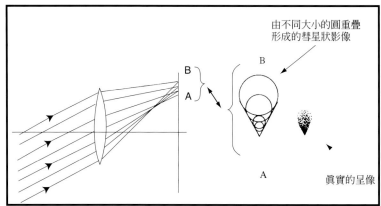

**圖4-6 彗星像差**
鏡頭光軸外圍的入射光線，在底片位置形成拖者尾巴的不規則呈像，離光軸越遠的光線生成的小圓越大。這種類似彗星的不完美呈像，稱之為「彗星像差」。

**圖4-7 像散**
像散 遠離光軸的被攝物聚焦光線在軟片平面上形成輻射線或切線，稱之為「像散」。圖中X平面可說是眾多呈像A₁....A₅,B₁....B₄中呈像最佳的一種妥協。

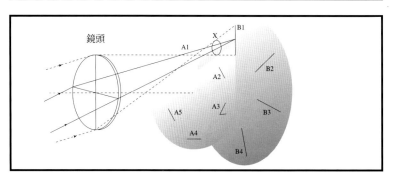

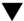

圖4-8　像場彎曲
對於被攝物A,B而言，它們距離鏡軸的中心點距離不同，雖然處在同一平面，卻無法同時形成清晰的呈像，我們稱這類不完美的呈像為「像場彎曲」。

任何影響，祇對呈像的邊緣有較明顯的變形。對於所有「像差」(aberraion)的問題如果祇考慮某一特定物距的拍攝條件（例如：航空攝影的鏡頭物距通常很大，製版鏡頭(process lens)物距較小，「微距鏡頭」(macro lens)物距更小），通常光學設計師可以很有效地控制呈像時的「色像差」問題，如（圖4-9）中所示，一片「凹透鏡」具有較小的「折射率」，我們祇須在「凹透鏡」前加一片高「折射率」中等「阿貝值」的「凸透鏡」，使兩者的「色散」

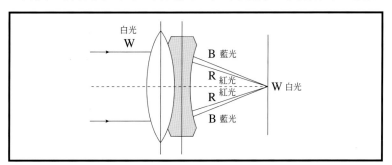

圖4-9　「色像差」的校正
可以不同性質的凹凸透鏡組合起來，以抵消彼此的「色像差」，使不同色光得以匯聚在同一點上。

57

(dispersion)相同。由於凹凸透鏡把彼此的「色像差」抵消，可以將各種色光都匯聚在同一點上。鏡頭設計師為了得到較大的「涵蓋角」(angle of coverage)，像一般所謂的「標準鏡頭」(normal Lens)必須有超過53°的「涵蓋角」，有時就必須犧牲一些呈像邊緣的「清晰度」；為了生產「光圈值較小」的大口徑「高速鏡頭」，或必須考慮廠商生產成本的問題，往往會犧牲「鏡頭」的光學呈像局部的「清晰度」。因此如果祇考慮呈像的「清晰度」問題，兩支同樣焦距與設計的「鏡頭」，口徑較小的一支可能會有較高的整體「清晰度」。如果以某一支「鏡頭」拍攝，為求得較高的

「清晰度」，最好縮小光圈二至三格，以中間段的「光圈值」拍攝比較容易獲得較高的「清晰度」。但是如果把「光圈」開到最小，雖然可以增加「景深」，但是卻有光波的「繞射」現象發生，將會損害呈像的「清晰度」。因此「鏡頭」整體表現最佳的「工作光圈」多半是在最大與最小「光圈值」的中間。

(2)呈像的形狀：

鏡頭有所謂的「扭曲」(distortion)現象，其實這就是鏡頭「像差」的另一種形式，祇是它改變了被攝物的形狀，而未影響到呈像的「清晰度」。呈像的「扭曲」最容易在影像邊緣的直線部份發覺其存在，不是呈現「桶形」畸變(barrel distortion)就是「針墊」畸變(pincushion distortion或譯作「枕形」畸變)（如圖4-10）。所生成的扭曲變形和「光圈」葉片在「鏡頭」內的位置有關，而且被攝物的物距越小生成的畸變也越大。即使改用較小的「光圈」也不會改變所生成的扭曲變形。如果攝影者想要避免直線的扭曲變形，除了更換另一支無畸變的「鏡頭」以外幾乎無法解決這個問題。不過這類會變形的「鏡頭」祇要拍攝沒有直線的 被攝主體，例如大自然風景、人像，依然可以獲得不錯的效果。如果攝影者拍攝的目的在於翻拍書畫原稿、地籍圖冊，或工業、建築、科技的精密用途，變形扭曲的問題可能就是首先必須克服的重點。通常「對稱式」的光學設計（如著名的Symmar-S，Super Angulon, Biogon, Goerz Dagor），並且把「光圈」葉片裝在對

圖4-10
對於正方形的被攝物可能生成的兩種畸變。

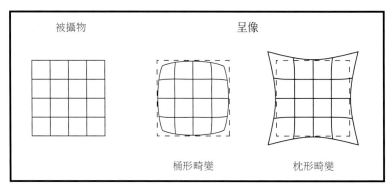

| 被攝物 | | 呈像 |
| --- | --- | --- |
| | 桶形畸變 | 枕形畸變 |

▼

稱鏡片組的中間，就有極優異的呈像形狀表現。

(3)呈像的顏色：

如果「鏡頭」呈像的色彩不正確，將造成色調的偏差(color shift)，探究其原因大多是由「縱向的色像差」(longitudinal chromatic aberration)所形成。由於不同顏色的光對單一透鏡而言，具有不等的「焦距」與「焦點」，因此白色光會在「鏡頭」後方散射形成不同位置的色光，其中「藍色光」靠近「鏡頭」在最前方，而「紅色光」則在最遠處。由於不可見光中的「紫外線」(ultraviolet)與「紅外線」(infrared)都會感光，因此對於被攝物的原本色調都將有所影響。由於「縱向色像差」的問題，使得攝影者在不同的焦點會有不同的色調，有時在彩色軟片上也會形成彩色的「光環」(halo)，並造成黑白及彩色「攝影」喪失呈像的「清晰度」。而「橫向的色像差」(Lateral chromatic aberration)也會因彩色光點的尺寸，在影像邊緣生成彩色的「光紋」(fringing)。「鏡頭」設計師並不能完全消彌這兩種方向的「色像差」，祇可能把它們的影響程度降低到可以被人們接受的程度。筆者研究發現：縮小「光圈」可以減少「縱向色像差」的影響，但是對於「橫向色像差」幾乎沒有什麼改善。

除了「色像差」會影響呈像的顏色，「鏡頭」表面的「薰膜」(coating)也會改變「鏡頭」選擇性的「吸收」(absorption)、「反射」(reflection)、「穿透」(transmission)的波長及特性。因

59

圖4-11
鏡頭表面不同塗膜處理對於可見光譜反射率的影響。

此「鏡頭」表面的「薰膜」種類、數目（如圖4-11）、厚度，將會直接影響到呈像之色彩再現的能力。筆者多年來一直非常欣賞德製「鏡頭」的優雅色調，據說Carl Zeiss生產的每一「鏡頭」都經過近百次的「薰膜」，無怪乎它們有甚至超過肉眼記錄色彩的能力。

④均勻的明亮度：

幾乎所有的「鏡頭」中心部份的呈像都會或多或少比邊緣的區域較為明亮，這種呈像不均勻的現象會隨著「鏡頭」視角的增加而遞增。因此「廣角鏡頭」會有更嚴重的受光不均勻的問題。根據筆者的研究，一些視角超過120°的「超廣角鏡」其邊緣的受光甚至祇有中心的百分之六而已，兩者相差了近四格「光圈」，須要在「鏡頭」前方裝上一片「中心漸層」濾色片(center filter)。使用PC鏡（可移軸之鏡頭）或大型相機的用家應該先了解使用鏡頭「呈像圈」(image circle)的大小，儘量避免超越「清晰的呈像圈」(circle of good definition)範圍。同時在作俯仰(tilt)、「搖擺」(swing)動作時，不要超過其極限，否則「鏡頭」光軸的改變將會影響光線的均勻分佈。

(5)呈像的反差：

影響呈像「反差」的成因就是所謂「非呈像的光線」(non-image forming light)進入軟片的表面所造成，例如：鏡片與鏡片之間的多次「反射」或相機內部「鏡筒」（或「蛇腹」）的漫射光線，這種「非呈像光線」會生成非常均勻的「耀光」或局部的光斑我們稱之為「鬼影」(ghost images)。其中輕微而又均勻的「耀光」有時十分難以察覺，但是它可能降低影像的反差。為了減少「耀光」的影響，「鏡頭」設計師會在玻璃與空氣的接觸面塗上一層含有「氟化鎂」(magnesium fluoride)的化學物質，以降低「非呈像光線」進入軟片表面。在逆光拍照時「鏡頭」前加用適合的「遮光罩」(Lens hood)（如圖4-12），也可以明顯降低「耀光」的影響。

解決了上述的五種技術問題，「鏡頭」的光學呈像已經堪稱完美，足以成為攝影者視覺能力的延伸。

圖4-12
逆光攝影時，「鏡頭」前加上「遮光罩」，可以明顯降低「耀光」的影響。

60

## 五、「調頻轉換函數」

　　我們對於光學「鏡頭」的好壞往往會用銳不銳利(sharpness)來形容，但是在科學上我們常用每1mm可以記錄的線條數的方式（即「解像力」）來表示光學「鏡頭」的記錄細節(detail)的能力。但是「解像力」的數字很難繪成圖形並提供使用者由中心到邊緣的連續性概念。因此現代光學「鏡頭」製造廠多半改以「調頻轉換函數」(modulation transfer function)簡稱MTF的圖形來表示「鏡頭」的解析能力及特性。由於這張類以鏡頭測試報告的MTF圖表，廠商並不願意在技術資料外再多作說明，一般人購買「鏡頭」時並不明瞭曲線的意義，實在十分可惜。

　　事實上，以MTF的曲線表示光學「鏡頭」在影像各個位置記錄細節能力以及呈像反差變化的情況，這個概念緣起於音響(Hi-fi)測試。（我們先輸入一個已經知道其「音頻」(sound frequencies)範圍的訊號(signal)，然後再和最單純的輸出訊號作比較），測試的標的物就是「鏡頭測試圖表」（如圖4-13），每一個黑色與白色格子（或線條）都是相等寬度，可以視之為一組或一對。因此我們可以

圖4-13
標準的鏡頭測試圖表。

用每1公厘(mm)內含有線條的對數(line pairs)1lp/mm或2線/mm
去描述「鏡頭」記錄細節的能力。這個lp/mm的數字越高，表示
可以記錄細節的能力越強，科學上的術語為「高的空間頻率」
(high spatial frequency)；lp/mm數字較低，表示祇能記錄較粗
糙的線條或具有「低的空間頻率」(low spatial frequency)。

　　而「調頻」(modulation)的意義在於白與黑色調之間的變化
(如圖4-14)，理論上一支優秀的光學「鏡頭」會將測試圈上黑色線
條記錄成純黑色，而把白色線條拍攝成純白色。但是由於光學「鏡
頭」在設計時無法完全避免各種的「像差」與「散射」的問題，因
此黑色線條可能記錄成稍淺的灰色，而白色線條也會記錄成稍深的
灰色，兩者原本黑白對比明顯的線條，會在光線經過「鏡頭」之轉
換(transfer)過程，變得無法辨識。因此「調頻」的數值一定永遠
低於100%，一旦在距離「鏡頭」光軸很遠的位置，我們完全無法
分辨黑與白色的線條時，我們就稱稱「零調頻」(z e r o

62

圖4-14
調頻的意義在於描述黑與白之間的色
調變化，我們可以用頻率漸增的正弦
波為標的(a)，以攝影的影像(b)，再用
「微濃度儀」追蹤黑白色調的變化(c)，
我們發現(c)中的峰頂和平滑的正弦
曲線已有十分明顯的差異。

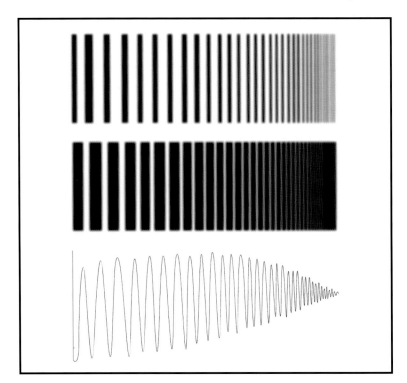

圖4-15
典型的MTF曲線

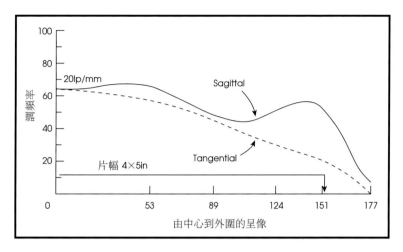

modulation)。

### ■解讀MTF曲線圖表

　　（圖4-15）是一個典型的MTF曲線圖表，圖中表示了毫無反差的「零調頻」到「100％調頻」間的變化，其中橫座標的原點表示穿過鏡軸中心的原點，越往右邊越在呈像的外圍。由於一般135小型相機「鏡頭」設計的呈像尺寸為24×36mm，它的對角線總長為43.27mm，因此祇要不考慮少數「可移軸鏡頭(PC鏡)」須要更大的「呈像圈」的範圍，一般而言，我們祇要考慮43.27mm的一半（約22mm）（如圖4-16）就足夠了。如果使用的是120的6×6

63

圖4-16(b)
對於底片尺寸為24×36mm的135系統，對角線長的一半（約為22mm），已足以代表鏡頭呈像的整體表現。

圖4-16(a)
鏡頭的MTF曲線在像場半徑內有與光軸互相平行及垂直的兩組線條。

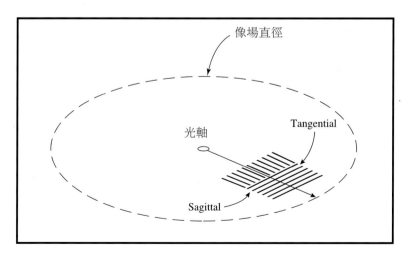

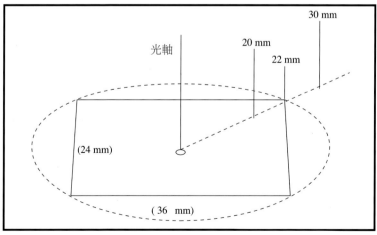

相機（軟片規格為55×55mm），此時軟片的對角線長度為77.78mm，我們考慮這一個值的一半（約40mm）就很夠用。至於4×5相機專用的「鏡頭」，由於它須要作較大範圍的「移軸」動作，因此MTF曲線的橫座標一定要超過軟片對角線長度之半（約81.31mm），才能知道「鏡頭」在「呈像圈」邊緣的「鏡頭」表現。通常4×5「鏡頭」的離軸(off-axis)距離之極限設定為155mm，表示4×5鏡頭應該有比基本「呈像圈」大四倍的移軸空間。

至於評斷4×5用鏡頭解析能力的「頻率模式」(frequency of pattern)，一般訂為20lp/mm，（為什麼訂在這個數值，下面會有說明），如果我們由「鏡頭」的軸心往影像的邊緣移動，我們將會發現代表「鏡頭」之解析力的曲線會逐漸降低，一支「鏡頭」的素質越高，調頻百分比下降地越少。在MTF曲線中每一條曲線都分成實線與虛線兩條，其中代表Sagittal的實線表示黑白線條的位置和半徑互相平行；代表Tangential的虛線則表示黑白線條的位置巧好與半徑垂直。因此T與S的兩條曲線正好表示「像場直徑」(field diameter)的圓內，任何位置因不同方向的解析能力變化。由於大多數的光學「鏡頭」有無可避免的某一方向之「像差」或「像散」，才造成T與S曲線形狀的差異。一般而言，兩條曲線的差異越小，這一支「鏡頭」的光學素質也越高。

至於我們為什麼要以20lp/mm訂為4×5用「鏡頭」的「調頻模式」，而以40lp/mm訂為135用相機的調頻模式？根據研究統計顯示：一般人在所謂的「明視距離」（約為25公分），肉眼解析力大約祇有5～6lp/mm，一支135用的「鏡頭」其軟片尺寸為24×36mm，放大成8×10吋的照片（註九），放大倍率約為7倍，把7×(5～6)lp/mm，所以訂出135系統的40lp/mm「調頻模式」。同理一支120系統的「鏡頭」放大成8×8吋照片，放大倍率約為3.7倍，22lp/mm已經足夠表示其銳利的程度，所以訂120系統的「調頻模式」為25lp/mm。至於4×5用「鏡頭」放大成8×10吋照片，祇需2倍的「放大率」，10～12lp/mm已經足以表示鏡頭的銳利與否的認知，因此20lp/mm的「調頻模式」就是4×5鏡頭的標準。

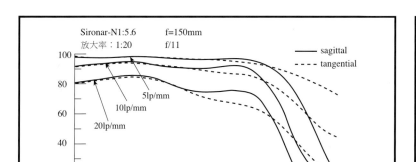

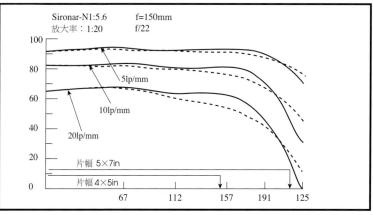

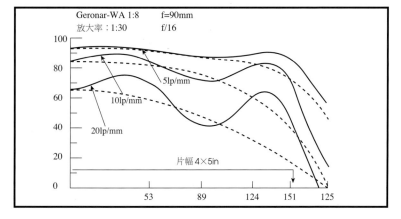

圖4-17
上兩個圖是同一支鏡頭在不同光圈下的MTF曲線，我們發現把光圈縮小至f/22，雖然右圖曲線較為平直，但是整體高度比左圖的f/11要低一些，顯示縮小光圈伴隨了繞射的問題。下圖顯示Geronar-WA是一支4組鏡片構成的平價鏡頭，呈像品質比Sironar-N有相當大的差距。

除非你想作局部的放大（格放），你必須用較高的「調頻模式」才能反應肉眼對銳利影像的認知。一般而言，4×5用「鏡頭」很少有廠家使用比20lp/mm更高的「調頻模式」。

　　許多廠商會提供比實際更寬的「調頻模式」，如4×5用「鏡頭」除了20lp/mm以外，還會提供5lp/mm、10lp/mm的MTF曲線資料，請不要忽視這些額外曲線的重要性。因為許多細節會在軟片粒子特性及「連續調」印刷時喪失殆盡，祗有這些低標準的「調頻模式」才能真正保存影像的細節紋理。同時「鏡頭」製造廠多半會以整體呈像較佳的「光圈值」（例如135系統的f/5.6或f/8；4×5的f/22）來繪製其MTF曲線，所以我們必須在相同「光圈」、相同「焦距」、相同「攝距」的條件下比較不同廠牌「鏡頭」的MTF曲線，才有較客觀的意義。凡是曲線越接近100%，T及S曲線隨著橫

座標平移下降地越少，表示「鏡頭」的反差與解析力表現越出色。

（註釋）

（註一）Ray F.Sidney《Applied Photographic Optics》,Focal Press, Oxford 1995,Second Editioin, pape 93.

（註二）1880年代中期Ernst Abbe、Carl Zeiss、Otto Schott三位光學專家在前東德之Jena市成立了Schott光學玻璃公司，發展製造新的玻璃品種。這種新式玻璃性能優異，使得攝影、天文觀測、顯微醫學有了革命性的進展。（參考美國ICP攝影百科全書，中國攝影出版社，北京1992 page 27）

（註三）同註一

（註四）同註一　　page 97

（註五）同註四

（註六）根據美國Polaroid Swinger相機的資料，它們採用壓克力製造新月形球面塑膠「鏡頭」，「光圈值」由f/17至f/96，焦距為100mm，整體解析力約為28lp/mm。因為是「拍立得」相機可以直接得到相片，不必再放大印成照片，這樣的解析力已經相當不錯。

（註七）Leitz公司生產的M系列與R系列鏡頭至今沒有生產一支自動對焦鏡頭；而Contax相機也堅持在35mmSLR系統不考慮生產AF鏡頭。倒是為了適應潮流，設計了一款名為AX的自動對焦相機，可以配用Carl Zeiss MM接環「鏡頭」，獲得自動對焦的功能。

（註八）根據日本光學玻璃材料學權威泉谷徹郎博士的研究，光學玻璃為了去除玻璃殘留的「應變」及獲得均一的「折射率」，必須採用「徐冷」的降溫步驟。以傳統粘土坩堝熔融的不連續生產方式，由坩堝製造經「預熱」、「熔融」、「冷卻」、「成形」、「研磨」的過程，生產時間為170天，僅有40%的良品率；採用白金坩堝連續熔融的生產方式，也需要34天，良品率祇有70%。（參考泉谷徹郎著，高正雄譯著之《光學玻璃》，復漢出版社，台南，1985 page 92）

（註九）最理想的照片觀賞距離為30cm或照片對角線之長度，而8×10吋的照片之對角線長約為30cm，所以以8×10吋來作為標準。

# ▶第五章　「曝光」及「測光錶」的研究

Zone System:Approaching The Perfection Of Tone Reproduction

黑白攝影精技

# 第五章 「曝光」及「測光錶」的研究

## 一、前言

任何一位「攝影」初入門的朋友在了解「相機」各部份構造之後，接著便面臨了如何準確快速地「對焦」，如何「構圖」(compostion)取景，以及如何決定「曝光」等技術問題。雖然大部份廉價的「傻瓜」相機都具備了「自動對焦」及「程式自動曝光」模式的「智慧型」功能，但是筆者認爲唯有徹底了解「攝影光學」、「攝影化學」及感光材料的特牲，才能進入「攝影」的核心，眞正地享受「攝影」創作的樂趣。而「曝光」的決定不祇是一種技巧或經驗，它更是一種影像作家「解析」光的藝術，它蘊涵了攝影家對於「攝影」美學的直覺與品味，它決不是「傻瓜相機」的機械或電子設計可以全然取代的。由於決定「曝光」是製成高品質相片的第一道門檻，我們將在這一章節中討論「光照度」及「亮度」測光錶使用的問題與限制，如何從讀數中推算出正確的「曝光量」，「灰卡」與「反射率」的意義，各種「光敏電體」的優缺點之分析，在不同狀況決定「曝光」的不同考量，「交互失效」(reciprocity failure)的問題及校正方法等內容，都是這一章節我們要探討的重點。

## 二、認識「測光錶」

基本上「測光錶」可以區分爲量測光源對被攝物之「光照度」的「入射型」(incident light meter)以及量度被攝物本身「亮度」的「反射型」(reflected light meter)兩類。「入射型」測光錶主要是在其量測的位置讀取光源的「光照度」，如果我們在戶外以順光拍照，「入射型」測光錶在特定的方向與位置將提供我們唯一的「曝光值」。由於這樣的「曝光」讀數與被攝物本身的色彩、明暗毫無關係，所以「入射型」測光錶提供的讀數應該是最容易判斷也最可信的。另一類「測光錶」則屬於量度被攝物反射光的「反射型」，嚴格地說它量測的是兩種物理量的總合，一是光源對於被攝物的「光照度」，二是被攝物表面反射光線的能力，也稱爲該物體

▼

的「反射率」。因此光源的發光強度與被攝物的表面材質之特性、顏色及明暗，都會影響「反射式」測光讀數。舉例來說，在陰天的時候「深色」的物體其「反射式」讀數一定比「淺色」物體讀數低；但是在陽光很強烈的戶外，陰影中的「淺色」物體其「反射式」讀數可能比陽光下的「深色」物體要低。而這樣的「反射式」讀數就是把被攝物轉換爲18％「反射率」的中灰色調的「曝光」資料。因此當我們遇到「反射率」十分特殊的物體（如水晶、鑽石、深色皮革、絨布），就會得到「曝光」不準確的結果。

尤其對於涵蓋角度很大的「反射型」測光錶，所量度的是未經聚焦且方向十分凌亂的漫射光線，對於那些在量測範圍以內的物體，何者所佔讀數的「權值」(weight)較重，有無包含超過被攝範圍的反射光，在主體範圍內那一些色調比較重要，那一些讀數可以忽略不計，這些問題都是「測光錶」所無法思考與解答的盲點。但是這些漫射光線經過了「鏡頭」的聚焦，在底片上的呈像卻眞實地反應了被攝景物各區域的不同「亮度值」。因此我們要藉著反射式「測光錶」的讀數指示，在眾多的「亮度值」中判斷出被攝景物的「亮度範圍」(brightness range)，再分析決定唯一的「曝光值」——使得「亮部」的白色物體可以記錄成白色，而在陰影中的深色物體也被記錄成在適當區間內的深黑色調。爲了避免涵蓋角較大的「反射型」測光錶無法分辨局部色調的差異，甚至不同面積或不同色調的物體它們的「亮度」所佔之權值比重，最穩妥的辦法就是儘量靠近被攝物的小範圍來作局部區域的「反射光」量測。雖然這些包含較小範圍的「反射式」讀數，依然是小範圍內眾多「亮度值」的平均值，但是無疑的這樣的讀數其準確性已經大爲提高。

不過我們也不可以過份靠近被攝物來量測其「反射式」讀數，因爲攝影者或「測光錶」本身造成的陰影會干擾讀數的準確性。有一個使用「廣角」型「反射式」測光錶的使用規範，那就是儘量以欲量測被攝物的寬度當作「測光錶」與被攝物之間距離的極限。如果陽光下有一個物體其寬度爲一米，「反射式」測光錶不應該置於比一米更接近被攝物的位置量測。由於對於遠處小面積的局部「亮

69

圖5-1
採用5°反射式測光配件，
這是求得小範圍反射式測光
讀數的權宜之計。

度值」的量測，這類廣角型「反射式」測光錶常有「英雄無用武之地」的缺憾，這也是許多攝影器材廠商開發5°或10°的「反射式」測光配件（如圖5-1），甚至不少Zone System用家堅持使用1°的「點式」測光錶的原因。

## 三、「點式」測光錶

圖5-2
點式測光表可以輕易地量測遠處小範
圍內的反射式讀數，結果十分精確。

「點式」測光錶（如圖5-2）可以在很遠的距離量測極小範圍內被攝物的「亮度」，它比一般相機內的「反射式」測光錶更為精確。由於它的涵蓋角僅有1°，相當於135相機裝上2400mm「望遠鏡頭」所見的視角（註一），比起一般「反射型」測光錶大約30°的涵蓋角，當然要狹窄也精確許多。正常情況「點式」測光錶可以在5米的位置量測到直徑為8公分的小圓，不必擔心自己或「測光錶」的陰影可能影響讀數的正確性。此外「點式」測光錶前方裝置了一個光學「鏡頭」，它的內部結構與一般的照相機十分類似，也有無法避免的「耀光」(flare)問題，因此它的讀數被專家認為和底片上的光學呈像最為接近。不過有些「點式」測光錶的金屬擋板(baffles)設計不夠完善，有時候會有少量的光線自1°小圓的周圍

▼

圖5-3
點式測光錶為獲得正確的讀數，應該和「鏡頭」一樣，在前方加裝「遮光罩」。

洩露至「光敏元件」，造成讀數的失誤。例如在逆光明亮的海面量測小塊的深色石塊，就有可能發生「光滲」的現象，而影響讀數的正確性。最好的辦法就是在「點式」測光錶前加裝「遮光罩」(hood)（如圖5-3），並保持「點式」測光錶鏡頭的清潔。當我們量度某一小範圍面積的「點式」測光讀數，量測的面積應比「觀景窗」內的1°小圓面積大2～3倍，才有較可靠的「反射式」讀數。

許多人不願意添購昂貴精密的「點式」測光錶，而以5°,10°「反射式」測光配件替代。由於這種配件往往有「雙眼」相機十分類似的「視差」(parallex)現象。尤其對於近處小面積的物體常有失誤的情況。而且這類較廉價的配件無法量度遠處的微小物體的「反射式」讀數，量測效果並不理想。想要製作精密的Zone System照片的攝影家，最好不要吝嗇這萬餘元的投資。另外在使用「點式」測光錶時應該在照相機「鏡頭」的正前方量測，比較容易「看」到底片所記錄的呈像實況。

由於「反射式」測光錶的讀數，就是把該量測區域在底片上記錄成18%「反射率」的中灰色調所應採用的「曝光值」。（當然假設軟片的「感光度」十分正確，底片在沖洗時也以正常的方式處理。）如果你還是「攝影」的新手，我建議您應先徹底了解「曝光」

讀數的意義，不要冒然添購昂貴的「點式」測光錶，否則「點式」測光錶不但無法幫助你快速決定正確的「曝光值」，恐怕還可能讓你陷入眾多讀數的魔陣與困境，澆熄你拍照的所有趣味。

## 四、「入射型」測光錶的概念

在我們還未正式進入Zone System的觀念與控制技巧的闡述以前，讀者必須了解這一個事實，使用任何一種形式的「測光錶」，我們並不可能改變在不同位置下被攝物的「光照度」與本身的「反射率」。使用「測光錶」的目的在於分析被攝物「光照度」的分佈與比例，進而獲得被攝物明暗不同區域「反射式」曝光的讀數範圍。事實上以照片本身的深淺色調並不容易完全表現自然界受陽光照射下的景物色調，因為「攝影」用的相紙一般祇有Dmax 2.10的濃度（相當於七級光圈的記錄範圍），而人類的肉眼卻有辨別明暗差異約30級光圈的能力（註二）。因此自然界許多受陽光照射的淺色物體，以及陰影區域的深黑色調，都將落在相紙極白與極黑的色調當中，無法被「攝影」所表現。

根據筆者的研究，在光源十分均勻的陰天且被攝物表面沒有明顯的反光及陰影，被攝物的材質也不會發光或透光，理論上自然界存在的極黑與極白的物體，其「反射式」讀數的差異至多祇有「四格半」光圈左右。如果我們把黑色長毛的絲絨（反射率不足2%）以及水晶玻璃（反射率90%以上）都考慮進去，它們的「反射式」讀數可能會達到「五級半」光圈。一般而言，我們認為因為被攝物表面材質與顏色深淺的不同，可以創造大約「5格」光圈的明暗差異。這和相紙本身可以記錄的「七級」光圈還有「二格」光圈的差別。這額外的「二格」光圈之「曝光」差異，則來自光源直接照射下產生的「陰影」區域以及被攝材質表面產生的具有方向性之反光。所以「相紙」所表現的「七格」光圈範圍來自被攝物材質本身的有「五格」光圈，而因被攝物受光照射產生陰影或反光則有「二格」光圈。如果我們以「入射型」測光錶量測某一受光十分均勻的被攝物，理論上「入射式」的曝光讀數會落在極黑與極白五格光圈

的中央。因此使用「入射型」測光錶量測被攝物的「光照度」，稱為「主調曝光法」(Key tone method)。如果我們在陽光直射下的戶外拍攝人像，因為「入射型」測光錶祇考慮陽光照射下的物體，並未顧慮陰影下的深色肌膚，所以可能有「曝光」不足一格的結果。所以使用「入射型」測光錶最好能在被攝物的「受光面」位置及「陰影」區域分別量測一次，如果兩者的差異在「2～3格」光圈以內，可以用它們的平均值決定其整體的曝光值。萬一兩者差異在「三格」光圈以上，攝影者必須在心中先作一衡量，何者是被攝主體？「亮部」與「暗部」之間何者較為重要？究竟是犧牲「亮部」的細節，還是讓「暗部」中的深色物體成為深黑一片。如果你沒有把握，最好用「包圍式」曝光正負半格多拍幾張，一定可以獲得一張「曝光」適當的底片。但是讀友必須切記，萬一主體有明顯的受光面與陰暗面，而受光面又有重要的淺色主體，陰影中又有不想犧牲的深色「暗部」細節，這種場景主體的「亮度範圍」將會變得很寬，「曝光寬容度」(exposure latitude)則明顯變窄，即使有完美的「曝光」技巧也不可能讓肉眼所見的「色調範圍」內兩個極端毫無損失地保留下來。這時候我們似乎祇能利用許多「測光錶」都具有的「平均值」(average reading)功能，（參考圖5-4），先獲得兩端的讀數，分別輸入「測光錶」的「記憶體」，再以「平均」的功能鍵獲得讀數的中心點，保持「中間調」(mid-tone)部份的完整。如果想讓全部的階調完整地呈現在相紙上，Zone System的「曝光」與「顯影」一體的控制，似乎是唯一的解決之道。關於這一個部份我們將在後面的章節有詳細的敘述。

事實上，全世界真正有心研究黑白「攝影」的朋友心中共通的困擾與疑惑，大概就是如何用「攝影」的眼來觀看宇宙萬象，也就是如何把肉眼所見完整地記錄在感光材料上。如果用英文來表示它內涵將更為傳神，那就是How to see photographically！筆者以為這才是「攝影」真正有趣與困難的地方。

73

圖5-4
新式的測光錶都有「平均值」的運算功能鍵（如箭號所指），可以保持「中間調」的完整呈現。

### 五、光敏元件的性能研究

目前「測光錶」採用的「測光元件」以下列四類最為常見：

(1)「硒質電池」(Selenium photo voltaic cell)

(2)「硫化鎘」(CdS)及「硒化鎘」(CdSe)光敏電阻

(3)「矽光二極管」(Silicon photodiodes，簡稱SPD)

(4)「磷砷化鎵二極管」(Gallium arsenide phosphide photodiodes，簡稱GPD)

圖5-5
各種光敏電體在可見光譜的靈敏度。
A:肉眼
B:CdS
C:SPD加藍色濾色片
D:GPD

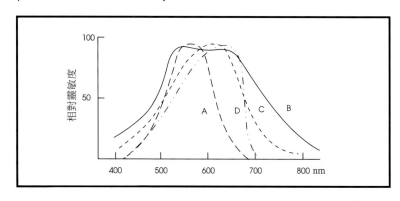

在這四類測光元件中，祇有「硒質電池」對彩色的光敏特性與人類的肉眼反應最為接近（註三）（參考圖5-5），CdS對於「可見光譜」範圍以外的「紅外線」（波長在700～800mm）十分敏感，也有對紅色光過敏的傾向(red bias)；而SPD的光敏範圍更擴充至300～1200mm，而在900mm附近有一個峰頂(peak)出現（註四）；GPD對於「可見光譜」波長較短的紫色並不感光，對於「紅外線」幾乎沒有反應。因此使用不同「光敏元件」的「測光錶」常有不同的讀數出現。

一般而言，CdS測光錶的缺點最多，包括：(1)對於強光有「記憶」的缺點。當位於「光照度」差異十分懸殊的場景，後續的低照度讀數常被誇張地指向比實際更高的「曝光值」，容易造成「曝光」的失誤。(2)它對於環境的溫度十分敏感，由於溫度對於「可變電阻」有明顯的影響，並不適合在寒帶與酷熱的地方使用。(3)對於光線的反應比較遲頓，常須數秒鐘才有完整的反應。(4)它的「線性反應」(Linear response)表現最差，所謂「線性反應」

是指在「光照度」範圍很大的場合，「測光錶」顯示的讀數仍會依「亮度」的不同呈現等比例的改變。因此CdS的光敏電阻前面多半裝有強光之下使用的ND濾色片或類似「光圈」葉片的裝置。祇有SPD測光錶（加裝藍色濾色片的藍矽光電體）具有最佳的「線性反應」，根據測試在15～20EV的範圍有十分接近直線的表現（註五）。

### ■非線性的問題

　　至於如何發現「測光錶」存在了所謂「非線性」的問題，我們可以利用兩支不同廠牌的「點式」測光錶來作說明。首先我們在低照度的室內分別用兩支「測光錶」量測一張黑色卡紙的讀數。假設兩支「測光錶」的讀數分別爲EV5.0和EV4.7，我們可以調整其中一支「測光錶」的「感光度」，使兩者在低亮度的場景獲得完全相同的「曝光值」（即相同的「光圈」與「快門」組合），這一個動作稱爲「歸零」。再把一張「白色」卡紙移往戶外陽光直射的位置，再分別量測一次，如果兩者得到完全相同的「曝光值」，表示這兩支「測光錶」之間完全沒有所謂「非線性」的問題。但是不幸地這裡通常存在了1/3格至1格的差異。究竟那一支「測光錶」可以忠實反應不同「亮度」條件下對光的反應，我們可以分別沖成底片，再比較其底片「濃度」即可知曉。通常「測光錶」的「非線性」問題往往表現在「高讀『低亮度』的讀數與低估『高亮度』的讀數」上，造成「暗部」的「曝光」不足，和「亮部」的「顯影」卻過度的情況。爲了獲得全面性正確的「曝光」資訊，許多Zone System攝影家都有一套校正「測光錶」之「非線性」問題的方法與密笈。如果你發現底片上的「亮部」濃度超過你的預期許多，而你的沖洗條件又沒有任何改變，可能你必須留心閣下所使用的「測光錶」是否也患了「非線性」反應的毛病。

　　筆者過去曾經使用和購置的各型「測光錶」不下十餘支，其中有一型已經停產的「點式」測光錶爲日本專門生產鏡頭的Soligor牌 Digital Spot Sensor。它是我在RIT留學時期於紐約購得。這一

75

圖5-6
一般「測光錶」的光敏元件其彩色反應和底片的光敏特性差異很大，不經過「校正」的手續，不能把濾色片直接放在點式測光錶前進行測光。

型「測光錶」很奇特，在我把鏡頭蓋蓋上以後，觀景窗內的LED居然還會顯示出0.1～0.3EV值的讀數，表示它的測光基準點並不爲零。筆者十分懷疑是否故障損壞，因此寫信給經銷商技術部詢問，根據該公司技師答覆，這極小的讀數正是爲了克服「非線性」問題所作的調整，他們使用了一個k值極小的常數。因此根據筆者的「曝光」經驗，測光時寧可向陰影中深黑色調的物體測光；而在面對陽光直射下反光很強的淺色物體，寧可高佔0.3～1.0的讀數，以免「顯影」過度導致無法區分「亮部」的細節。一旦使用從未測試的軟片或「顯影液」，筆者往往無法得到滿意的結果，可見感光乳劑的性能須要經過長時間測試與使用才行。（關於軟片「感光度」與「顯影」時間的測試，將在第八章中說明）。

### ■彩色光敏特性的問題

大多數的「測光錶」其彩色光敏特性與黑白軟片的差異頗爲明顯，因此我們不能在「測光錶」前加用「濾色片」直接量測請參考（圖5-6）。例如：SPD「測光錶」本身對於黃紅色比較敏感，加用一片黃色濾色片在「測光錶」前作直接測光，其讀數可能並無任何改變。但是根據「測光錶」的讀數拍攝下來，可能卻是「曝光」不足的底片，「反差」的調整也不如預期明顯。爲了獲得黑白軟片相近的彩色反應，應該直接透過「測光錶」觀察「濾色片」對於各種彩色物體的曝光值變化，但是您最好採用「硒光電體」的「測光錶」，不然就是送到國外專業廠家作「測光錶」內部測光電體改裝（註六）。如果你把「濾色片」的「曝光因素」(exposure factor)直接加在「曝光值」的讀數上，往往會得到十分濃厚的底片，效果並不如預期，請讀友特別留意。

### 六、灰卡反射率的研究

爲了獲得一個與「入射式」測光錶十分近似的「反射式」讀數，Kodak公司研究出一種人造的標準灰卡，以它作爲「標的物」量測其「反射式」讀數，可以得到「近似」正確的「曝光」讀數。

▼

我們前面曾經提及，灰卡的「反射率」是18%（它的「反射式」濃度約為0.74），這就是「入射型」測光錶認定的標準「反射率」。但是如果我們仔細探究，可能不禁要問為什麼要把「標準反射率」設定為18%，而不是50%或20%？難道18%有什麼特別的科學意義？根據筆者的研究，灰卡的真正「反射率」的制定，至少有下列幾種觀點，茲分述如下：

（1）如果我們把「照片」視為「攝影」的最終目的，那麼無疑的黑白相紙所能創造最濃黑的「反射式」濃度（即Dmax）為2.10～2.20。扣掉近似全白的紙基濃度(Dmin)約為0.05，兩者的中值約為1.05的反射式濃度。按照（表5-7）中推算，它的反射率約為9%，而非18%。因此嚴格地說，我們以標準「灰卡」來作測光的標準可能有「一格」的「曝光」不足。（如果讀友曾經閱讀拙著之《進階黑白攝影》，或曾經按照書中指示的方法作過「個人感光度」的測試，應當不會陌生。）因為國外以Zone System研究聞名的攝影家如Ansel Adams、Minor White，他們的「個人感光度」多半是廠商建議值的一半，這與上述的推論不謀而合。

（2）如果「攝影」的最終成果不是「相片」，而是利用油墨印刷在光面紙張上的印刷品，由於印刷材料性質的諸多限制，印刷物的Dmax一般大約祇能作到1.60（反射式濃度）左右，扣掉純白紙基的基本濃度約0.05～0.10，它所能表現的階調祇有1.50（對數單位）的「亮度範圍」（註七）。因此灰卡的0.74反射式濃度正好在被攝物「亮度範圍」的中央，是「色調複製」(tone reproduction)最終成品的中間值。

（3）如果我們使用的是「曝光寬容度」(exposure latitude)很小的「彩色正片」(color reversal film)，萬一「曝光過度」，將導致色彩不飽和的呈像，難以讓觀者接受。所以在陽光直射的戶外場景，為了獲得色彩飽和度較高的影像，並且保證「亮部」細節不會遭到犧牲，採用比「標準灰卡」更高「反射率」的標的物作為測光標準，應該是十分適當的。如果使用的是「彩色負片」(color negative)，以18%的灰卡測光，嚴格來說會導致「曝光」不足的

**表5-7**
**反射率與反射式濃度之關係**

| 反射率％ | 反射式濃度 |
| --- | --- |
| 100 | 0.00 |
| 90 | 0.05 |
| 80 | 0.10 |
| 71 | 0.15 |
| 63 | 0.20 |
| 56 | 0.25 |
| 50 | 0.30 |
| 45 | 0.35 |
| 40 | 0.40 |
| 35 | 0.45 |
| 32 | 0.50 |
| 25 | 0.60 |
| 20 | 0.70 |
| 18 | 0.74 |
| 16 | 0.80 |
| 13 | 0.89 |
| 12.5 | 0.90 |
| 10 | 1.00 |
| 9 | 1.05 |
| 8 | 1.10 |
| 6 | 1.20 |
| 5 | 1.30 |
| 4 | 1.40 |
| 3 | 1.50 |
| 2.5 | 1.60 |
| 2 | 1.70 |
| 1.6 | 1.80 |
| 1.25 | 1.90 |
| 1 | 2.00 |
| 0.8 | 2.10 |

77

底片，但是我們仍可在印相時再作調整。如果我們利用標準「灰卡」
或「灰階」拍攝標準底片，（參考圖5-8），我們將會發現在觀賞相
片時，把照片中的「灰卡」色調洗得比實際「灰卡」色調較淺的那
一張，似乎比較受到大家的偏愛（註八）。所以「灰卡」的真實
「反射率」應該要比18%為低，比較符合這一個研究之結論。

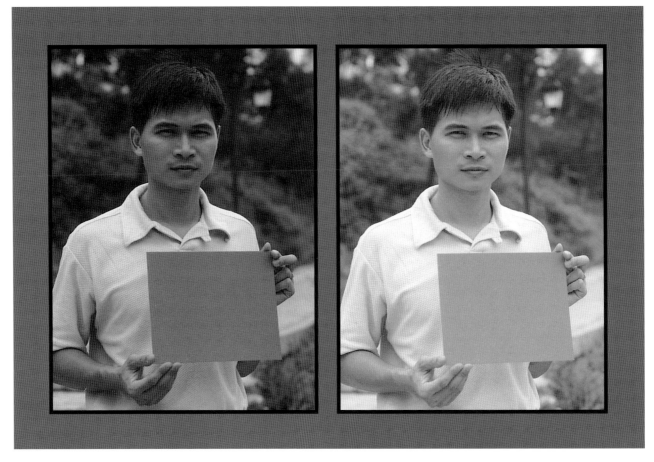

圖5-8(a)
以灰卡實際的色調作為放相的參考，
所製作的一張人物照片，我們發現整
體色調顯得太深了一些。（灰色的外
邊十分近似真實的灰卡色調）。

圖5-8(b)
如果把相片中灰卡的色調洗得比實際
灰卡稍淡一些，照片顯得較為悅目，
容易被多數人接受。

▼

(4)現代光學「鏡頭」雖然經過複雜的電腦程式設計與先進的光學技術，但是對於鏡片間不規則的反射所造成的「耀光」問題，仍然無法完全克服。「耀光」的影響對於「暗部」階調與「反差」的傷害比較大。為了降低「耀光」生成的翳霧，一般負片的「感光度」必須提高（即曝光稍微不足），以降低底片「暗部」的「濃度」。由於各種「鏡頭」的「耀光因素」（詳見第六章）高低不同，所以必須採用比真實反射率更高的「灰卡」作為「反射式」測光的標準。

(5)我們可以用十分科學的數學公式來推算出戶外景物的「平均反射率」，依美國國家標準局1971年頒佈的一般用途「測光錶」曝光時間之公式(ANSI PH3.49)（註九）如下：

$A^2/T=B\times S/K$

這一公式適用的條件為光源是戶外直射的晴朗陽光，「光照度」為7200呎燭光，快門速度為使用軟片感光度（即ASA值）之倒數，光圈值為16，這是晴天順光拍照的「曝光」法則，稱為f16定律。A＝光圈值（此處是16）；T＝快門速度（此處為1/ASA秒）；B＝被攝物之亮度（單位為cd/ft²）；S＝軟片的感光度（ASA值）；K＝1.16（常數，當計量單位使用呎，燭光時適用）

我們把陽光直射下的標準「曝光值」代入公式

$16^2/1/ASA=B\times ASA/1.16$ 整理後可以得到 $B=1.16\times 16^2=297Cd/ft^2$

由於 亮度＝光照度×反射率／$\pi$ 代入297＝7200×反射率／$\pi$ →反射率＝ 297×$\pi$／7200＝12.96％

因此戶外一般被攝物的平均反射率約在13％，並非18％。兩者相差約有「半格」光圈。因此在陽光直射下的晴天戶外拍照以18％標準灰卡來測光，可能會有曝光不足半格的情況。

(6)如果我們想找到白色卡紙與黑色卡紙的真正中間點當作灰卡，可以利用一個十分簡單的檢測方法。我們事先準備兩張同樣大小的「黑色」與「白色」卡紙，使它們併排放在照明十分恒定均勻的位置。利用135相機裝上「標準鏡頭」來作「反射式」測光錶，

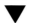

首先分別量測「白卡」與「黑卡」的「反射式」讀數（卡紙應佔滿整個觀景窗），把它們分別記錄下來。再以黑白卡紙各佔一半的方式取景，再量測一次其「反射式」讀數。此時我們發現一個現象，後者的讀數並不在前者兩次讀數的中間，而是祇比「白卡」讀數低了「一格」光圈而已。這樣的讀數顯示「測光錶」對於「亮部」高反射率的區域有較重的權值。

如果我們把極限的觀念引入，那麼「純白」色調的「反射率」極限為100%，而0%也應該代表「純黑」色調的極限「反射率」，兩者的平均值為50%的「反射率」。這種「反射率」對應的是十分淺淡的灰色，祇比純白色調相差了「一格」光圈（100%是50%的兩倍）。這和黑卡及白卡各佔一半的測光結果，祇比全是白色卡紙低了「一格」光圈的觀察結果十分相近。如果想得到「灰卡」的反射式讀數，必須以五分之一面積的「白卡」與五分之四面積的「黑卡」合併來測光方可。因此「灰卡」的「反射率」推算值應該在20%附近，與實際十分吻合。

(7)「灰卡」的「反射率」訂為18%，還有另外的一則傳說。因為Kodok公司在研究開發彩色感光材料的1930年代，為了獲得可以隨處取得之標準「反射率」標的，曾經投入許多心力作過許多實驗，可惜成果並不令人滿意。後來有一位研究人員發現Rochester市的天空經常烏雲密佈，少有晴日，突發奇想的以Rochester市上空的烏雲作為「反射式」曝光的標準，竟獲得十分恒定與滿意的結果。筆者在留學期間正巧在Kodak總部的Rochester市，前後時間長達三年。發現羅城正巧位在安大略湖的南岸，由於北方缺乏高山屏障，使得北極圈的冷氣團由此通路南下，形成著名的雪帶。羅城的天空經過三年的觀察，果真晴日不多，天空經常籠罩大片烏雲。經過實地量測，與「灰卡」的讀數果真十分接近。祇是這一個傳說並未在Kodak公司的技術文獻上記載，成為一個攝影史的懸案。

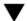

　　因此灰卡的「反射率」究竟應該是多少才是正確的數值，觀點相當分歧，它可以是9%、13%、18%或20%，它們都有相當的論點可資佐證。至於你要如何利用手邊的「灰卡」作為「曝光」的參考，就要看你是以什麼樣的呈像需求來看待「標準反射率」而定。請讀友切記：「曝光」沒有「正確」與否，祇有「適當」與否。

## 七、軟片的交互失效問題研究

　　1862年有兩位科學家，一位是Robert W.Bunsen另一位是Henry E.Roscoe，共同發表了一個「攝影」感光乳劑的「光化學」定律，他們認為「攝影」用的感光乳劑所生成的「光化學」反應和涉入的能量總和有關，而與輸入能量的速率(rate)無關。由於「光化學」反應會在乳劑生成「潛影」，而在化學沖洗時生成可見的銀粒子，我們以銀粒子堆積的多寡（即濃度）來認知「光化學」反應的結果。當然感光乳劑接收的能量便是以「曝光值」的多寡表示。我們習慣以E（曝光量）＝i（光照度的值）×t（時間）的數學公式描述「曝光」的數量。例如：光照度為100Lux，快門速度為1/100秒，理論上和0.1lux「光照度」，曝光時間為10秒，它們的「曝光值」是一樣的。根據Bunsen與Roscoe兩人的說法，這兩種狀況乳劑會接受到完全相等的「光化學」反應。但是我們發現它們生成的底片「濃度」卻並不相同。因此這項早期的「攝影」技術理論顯然有一些破綻，我們稱這種現象為「相反則不軌」或「交互失效律」(reciprocity failure)。在「藝術攝影」的領域，通常祇有在「快門速度」高於1/1000秒或低於1/10秒的情況才容易發現較大的偏差（註十）。

　　由於Zone System用家習慣以較小的「光圈」拍照，以求得較長的「景深」。所以「測光錶」的讀數如果是f/5.6，1/15秒，勢必會以f/45，4秒來進行「曝光」，結果發現「底片」的「濃度值」會比f/5.6 1/15秒所預期的要低，而出現比較薄的底片。

81

除了「濃度值」的降低以外，我們發現感光乳劑因為「交互失效律」的影響，也會改變呈像的反差。由（圖5-9）所示，左右兩邊虛線以外，並不平直的曲線代表的是為了獲得等量的0.60濃度，「曝光量」隨著「光照度」的高低產生的變化，圖中陰影中的曲線，表示在1/10秒與1/100秒之間，為了獲得0.60的「濃度」，「總曝光量」並不因「光照度」的高低而有所改變。換句話說，在這一個範圍內並沒有所謂「交互失效」的問題。

圖5-9「交互失效」曲線
圖中這一條兩端稍向上彎曲的曲線，就是為了補償在較強或較弱光照度下，因為「交互失效」造成濃度達不到0.60所作的曝光補償。

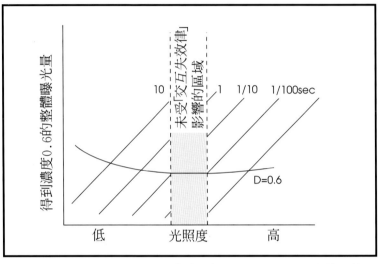

由於感光乳劑的組成與結構並不相同，所有「交互失效」的影響範圍與修正模式都不相同，讀者可以參考各種軟片說明書再作適當的修正與補償。

如果我們要探究因為「曝光」時間延長所生成的「交互失效」問題，可以參考（圖5-10）所示的三條特性曲線，它們以完全相同的方式「顯影」，其中斜率最低的是曝光時間1/100秒的參考曲線，表示並無「交互失效」的問題；1秒的那一條曲線表示各區域「濃度值」明顯降低，「暗部」須要以降低「感光度」來增加整體的「曝光值」。當「曝光」時間為10秒時，我們發現「特性曲線」的斜率由1/100秒的0.63，增加為0.82（約增加30%）。它的成因主要在於「陰影」部份的銀粒子堆積的速率降低地比「亮部」更劇烈。為了獲得較低的影像反差，減少「顯影」時間是必要的補償措

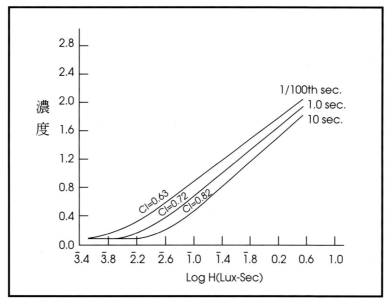

圖5-10
低照度的「交互失效」圖示，由於「暗部」銀粒子堆積的速率明顯比「亮部」更低，一旦增加「曝光」往往會形成底片上過濃的「亮部」。

施。所以在一般「曝光」時間長於1/10秒的軟片，筆者建議降低「感光度」並減少「顯影」時間，以維持相同的底片「濃度範圍」。如果我們祇增加「曝光量」，不作「顯影」時間的調整，可能須要以降低「相紙」的號數，以彌補「交互失效律」所增加的底片反差。由於現代「薄殼粒子」(tabular grain)興起，與傳統乳劑相比已作了大幅改良。在「交互失效律」的校正上，甚至在長達10秒的「曝光」時，祇須開大半格「光圈」，或增加「曝光」為15秒即可完全補償。比傳統乳劑須要開大「兩格」光圈，或把「曝光」時間延長為50秒，省了三倍的「曝光」時間。所以美國攝影家，有「Ansel Adams傳人」美譽的John Sexton曾經為Kodak公司作過Tmax新式乳劑的測試，他的結論是Tmax100（一百度）的軟片在低光照度的情況下，軟片「感光度」甚至比Tri-X（四百度）還要高（註十一），就是新式乳劑有較小的「交互失效」影響使然。

（註釋）

（註一）根據Nikkor Lenses所列之技術規範，以135規格43mm為拍攝畫面的之對角線長，500～600mm之畫角為4°，1200mm為2°、1°之畫角應在2000～2400mm焦距附近。

（註二）Stroebel Leslie & Zakia Richard編著之《Encyclopedia of photography》third Edition,Focal Press,London 1993，關於vision之brightness/lightness adaption之敘述，以一般人在陽光與星光下皆可辨識環境，它所代表的「光照度」的比為十億比一，相當於30級光圈的差異。但是人門對於黑暗的適應時間大約在40分鐘，可以達到極限之「黑暗適應」。參考page847～848。

（註三）Jacobson Ralph,Ray Sidney,Attridge Geoffrey《The manual of photography》Eighth edition,Focal Press Oxford 1995 pape 269.

（註四）同註三，page 119

（註五）同註三

（註六）美國Zone Vl公司有這項服務，參考《高品質黑白攝影的技法》，雄獅圖書公司，台北，1995，page 42。

（註七）Davis Phil 《Beyond the Zone System》 second edition,Focal Press,Boston,1988,page 50。

（註八）同註二，page 396根據色調複製的研究，如果把「灰卡」當作中性灰色調的人造標的物，在暗房中以「灰卡」的色調當作決定相紙曝光的準則，一般觀者似乎比較偏好中間調比實際灰卡要淺的照片。

（註九）《Photo Topics and Techniques》 by Eastman Kodak, AMPHOTO New York 1980, page 107～108。

（註十）Stroebel Leslie, Compton John, Current Ira, Zakia Richard《Photographic Materials and Processes》 Focal Press,Boston,1986 page74。

（註十一）《The Photo i Symposium》presented by The Ansel Adams Gallery 1989 其中" A few idess on using Kodak Tmax films successfully"為John Sexton所寫之技術論文，他在該文指出「曝光」時間長達1～2分鐘，Tmax 100 軟片感光度甚至比Tri-X要高。

# ▶第六章　色調複製的研究

Zone System:Approaching The Perfection Of Tone Reproduction

黑白攝影精技

# 第六章　色調複製的研究

## 一、「色調複製」的目的

　　不論我們是以傳統的「照相機」拍照或是以最先進的「數位」(digital)相機在「晶片」上儲存訊號；我們的最終呈像不論是傳統的銀鹽相紙或是經由「電腦」掃描(scanning)在「顯示器」(monitor)銀幕呈現的圖檔，其實所有的呈像都經過十分複雜的「色調複製」過程。就以平面傳播科技的觀點，如果這個最終的平面呈像能夠「真實」地傳達被攝物的原本面貌而毫無扭曲與失真，就是一種十分完美的「色調複製」。至於「攝影」的美術觀點，除了上述忠於原貌的基本要求以外，還有比重較大在視覺上愉悅他人和尋求更深刻人文意義的目的。為了獲得圖片複製的美感而不失原物之精髓，攝影家必須了解圖像複製在各個環節的相互關係與影響，進而控制掌握影響複製成果的各種因素，以達到攝影家心中理想的複製影像。由於所有複製成果的良窳，仍須經過人的視覺判斷，因此它還牽涉了人類視覺上的「記憶」、「適應」(adaptation)、「感覺」(perception)、「想像」、「思考」、「感覺防禦」(perceptual defense)等心理現象，同時隨著人的年齡之增長，視覺的判斷有許多生理與心理的變化，很難作出完全「客觀的」評斷。因此在「攝影」上探討「色調複製」的特性，就有「客觀性」(objective)與「主觀性」(subjective)的兩種觀點。其中「主觀性」概念就是在特定的觀賞環境下，令觀者對於真實景物與複製圖像之間作出直覺性的評斷再與量測後的結果作一比較；「客觀性」概念則分別量測被攝物的真實「亮度」與複製成果的「濃度」，把兩者作一比較。由於「視覺性」的結論往往牽涉到許多個人性的偏差，例如背景的明暗（參考page46圖3-13）與照明條件可能影響觀賞成果的準確性，因此我們將把重點放在「客觀性」的「色調複製」的討論上。

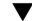

## 二、「客觀性」色調複製與偏好的照片

　　為了決定一條滿足大多數人對於黑白完美色調複製的曲線（包括主觀與客觀的觀點），許多感光材料製造廠的研究人員與專業攝影師作了一連串許多的試驗。首先他們選定被攝物「亮度」比值不同的各種場景，以不同的「感光度」與「曝光值」拍攝下來，再經由不同「顯影劑」與不同「反差指數」(contrast index)的顯影數據，沖洗成「反差」不一的底片。再把這些濃淡不一的底片晒印在不同號數與特性的相紙上，製作出品質不同的「色調複製」成果。最後再請數以千計的觀者（這些觀眾的年齡、性別、職業、種族、教育程度都是未經特別篩選之自由取樣），請他們挑選出最佳的一張「色調複製」相片。經由這麼大量觀測樣本與統計，把它繪成代表多數人喜好相片的「客觀」曲線（如圖6-1），就是我們在第二章所提到的「目標曲線」之由來。

　　在（圖6-1）中另一條45°傾角由虛線構成的線段，則是代表景物原本「亮度值」的參考線，它右下方的端點代表的是被攝景物中「亮度值」最高的物體對應於相片中最淺淡的色調（即Dmin）。如果被攝景物與照片反應了完全相同的色調，它應該是一條「斜率」

圖6-1
在一般的戶外場景，客觀性的完美複製曲線。

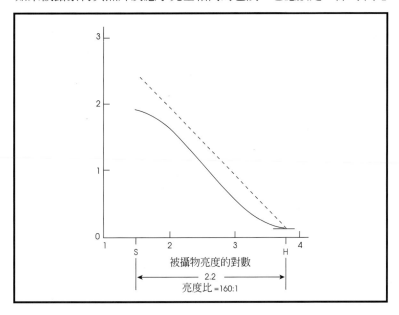

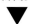

等於1的直線，與參考線重疊在一起。不過在眾人偏好的曲線上除了極淺淡的區域以外，都位於參考線下方約0.20～0.30濃度的位置，且在兩端代表「亮部」與「暗部」區域的「斜率」都比較平緩，在「中間調」的區域其傾角卻比參考線的45°稍大，斜率在1.1～1.2左右。由此可見「目標」曲線在「亮部」與「陰影」區域，有明顯的色調「壓縮」，而「中間調」的反差則比「參考線」所顯示的要高，表示「中間調」在複製過程被稍稍「擴張」。在這一個工程浩大統計眾人偏好照片的過程，我們發現不論原始景物是「高反差」或「低反差」，室內或室外的景觀都有非常類似的結果。一旦曲線上的「斜率」和目標曲線的「斜率」偏差達到0.05，一般觀者就會對複製的成品感到厭惡。因此在討論黑白照片的階調複製時，我們發現「客觀性」曲線和景物原有之階調特性並無明顯的關連。

## 三、「客觀性」色調複製的分析

在（圖6-2）中，我們發現由input的被攝景物的「亮度值」之對數(log luminance values)開始，一直到output的製成照片所對應之反射式「濃度」，這些環環相扣的步驟中究竟如何影響「色調複製」的正確性，其實即使我們把複製的每一過程之單一階調的變化以「座標圖」來表示，可是仍有許多微小的細節在曲線上無法

圖6-2
簡化的色調複製系統

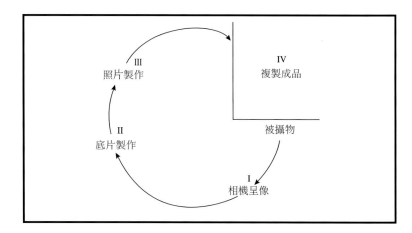

▼

顯示，例如：小塊面積的細節紋理是否有所犠牲，對於某些特定的色彩在轉換爲單一色調時複製地是否完美，這一些課題我們都無法藉著曲線加以判讀，但是我們大致仍可由曲線的形狀了解大部份的複製情況。

　　爲了簡化「色調複製」的諸多變數，我們認爲一共衹有三個轉換過程可能是影響「色調複製」的關鍵。它們分別是，一、「照相機」的光學呈像，二、底片的化學處理，三、相片的晒印。在這三個轉換過程每一個「座標圖」中都有一組input與相對應的output數值，代表Ⅰ圖的output正是Ⅱ圖的input，依此一模式形成了三組input與output的環節，正好完整地呈現了整個「色調複製」的循環與對應關係。其中相機的光學呈像是我們進入「色調複製」研究的第一道關卡。

## 四、照相機光學呈像的探討

　　在第四章"鏡頭光學呈像的研究"的篇幅內，已經提到了光學透鏡在呈像時所面臨的五種難題，由於在本書的研究領域將「色調複製」的範疇局限在黑白的單一色調影像，所以在這一個章節我們將探討影響複製曲線形狀最重要的因素－「耀光」的問題。

　　當我們把相機對準被攝景物，景物明暗區域單位面積的「亮度值」就代表進入「鏡頭」光線的強弱，成爲（圖6-3）（表示被攝景物與相機呈像變化）的input數據。景物中各個區域的反射光線經過「鏡頭」的匯聚，而在軟片的平面呈現倒立的實像。因此景物原本的「亮度」關係就被轉換爲軟片上投影光線的「光照度」比值。一般而言，景物中各位置的「亮度」應和軟片平面上投映的「光照度」成正比例。換言之，被攝景物中反射光線之能力越強的區域，經過「鏡頭」光學投影所形成的影像也越明亮。但是任何區域的呈像有兩種主要的來源，一是真正形成影像的匯聚光線，二是在光學鏡片之間多次反射，或經過鏡筒內部「光圈」與「快門」葉片之干涉，形成在軟片平面十分均勻的「翳霧」(fog)。其中後者是與呈像無關的不規則漫射光，它會降低呈像的整體反差，對於暗部的傷

圖6-3
第一象限的複製成品，由於鏡頭的耀光因素，使得曲線向上彎曲，造成暗部階調的壓縮。

89

害尤其明顯，我們通稱它爲「耀光」。它的效果十分類似在漆黑的電影院內觀賞影片時，突然有人掀起門簾讓光線流泄而入，影片原本的階調受到很大的干擾。它所損失的影像「反差」是由外界光線照射至銀幕表面，再反射至觀眾的眼睛所造成的。但是並非所有的「耀光」都是均勻地在底平面分佈，有些逆光場景有所謂「鬼影」的形成。這種「耀光」可以藉由鏡頭的「抗反射」（Anti-reflection)薰膜或加用「遮光罩」來降低它對呈像的傷害（註二）。

假設我們把「照相機」對準「亮度比」值爲160:1的物體，如果「照相機」的「鏡頭」與機身內部並沒有任何的「耀光」存在，那麼軟片平面經過「鏡頭」匯聚形成的影像其「亮度比」也應該是160:1。如果有一個單位的「耀光」均勻分佈在底片平面，此時影像的「亮度比」就會變成161:2。（註三）這個比值十分接近80:1。也就是說祇要呈像時有一個單位的「耀光」，就可以將反差降低了一半。它的原因來自軟片上「暗部」與「亮部」對於「耀光」有不等比例的影響。但是現代光學科技任憑十分發達，也無法百分之百消除鏡片內部的不規則反射，因此在軟片平面上呈像的「光照度比」一定小於景物的「亮度比」。

通常爲了描述光學透鏡對於「耀光」的影響，我們可以用「耀光因素」(flare factor)來表示。它是由景物與光學呈像之「亮度比」來決定。當「耀光因素」等於1時，表示「照相機」的光學組件完全沒有任何「耀光」存在。事實上，祇有不需改變放大倍率的「接觸印相」(contact print)，「耀光因素」才可能等於1。經過科學家以精密光學儀器檢測的結果發現，近代商業用光學「鏡頭」的「耀光因素」多半在2～4之間最爲常見（註四）。一般昂貴的德國光學「鏡頭」(如Carl Zeiss、Leitz、Schneider、Rodenstock製品)，採用優異的鏡片與光學設計，它的「耀光因素」可能降低至1.5左右；一些劣製塑膠製鏡頭或內部鏡片有「發黴」或「老化」(aging)的現象，它的「耀光因素」有時甚至高達10以上。當然「耀光因素」越小的鏡頭，其呈像的反差越大，品質也越高。

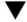

一般而言，影響「鏡頭」之「耀光因素」可以歸納爲五類：

(1)被攝景物的特性：

當被攝景物有很高的「亮度比」，或景物內含有大片極高「亮度」的面積，容易造成較強的「耀光」。因此雪景、海灘景觀或所謂「高調」(high key)畫面（畫面中祇有極深和極淺的色調，且深色調祇佔全部畫面之5～10%面積），都容易生成大片的「耀光」。

(2)光源的方向：

凡是「逆光」(back Lighting)的拍攝情況，這時候光源可能直接照射至「鏡頭」，或光源在「鏡頭」所涵蓋的拍攝範圍以內，都容易產生大片的「耀光」。

(3)「鏡頭」本身的光學設計：

其實爲了減少「耀光」，最好在設計時採用最少的鏡片，並在鏡片表面作「抗反射」的薰膜。可是高級「鏡頭」爲了校正所有的「像差」與「畸變」，四～六組鏡片幾乎是最基本的光學設計。因此經過鏡片表面和鏡筒內部（甚至從軟片表面）反射而回的光線，都成爲「耀光」的幫凶。即使光學工藝與科技最進步的德國「鏡頭」，也無法百分之百消除「鏡頭」內部的「耀光」。

(4)相機內部結構問題：

「照相機」內部應該襯以黑色絨布,或是表面經過特殊處理不反光的黑色材料，有些相機的背蓋的金屬壓板由於長期使用遭到磨損，有時甚至引起底片「片基面」(film base surface)的反光。一些使用折疊式「蛇腹」(bellows)的大型相機，也可能因長久收藏，在「蛇腹」折縫處破損而發生「漏光」現象，都容易產生「耀光」的問題。

(5)灰塵與黴斑：

「鏡頭」內部因爲汁水、塵土等有機物質的侵入，造成黴菌茲生，同時「鏡頭」表面因指痕或異物附著，都使得「耀光」情況更爲嚴重。

上述的五種「耀光」生成的原因，對於器材維修保養比較重視的專業人士而言，尤以(1)、(2)兩項影響的層面最大。根據國外光學專家的分析，這兩種因素幾乎佔了「耀光」成因的80%以上。為了探討「耀光」對於景物「色調複製」的確實影響，不少攝影家嘗試實地去估算「耀光」所生成的物理量。可惜許多135相機因為機械結構的問題，例如相機的「觀景窗」過小、「反光鏡」無法事先鎖上、機內「測光錶」的涵蓋面積太大等等，都不容易實地量測。祇有利用大型相機專用「探針式」的「測光錶」，量測頁式軟片平面上的已知「亮度」比值的「灰階」投影，可以直接計算出「耀光」因素。

另外一種方法則需要用到「比對」的方式，先準備一片透射式「灰階」其「濃度」由0.05至3.05，細分為21格的Kodak photographic step tablet（圖6-4），在暗房內於全黑的環境下，利用「放大機」的光源以「接觸印相」的方式（Kodak透射式「灰階」在上，軟片在下），將測試之軟片「曝光」，再用「照相機」裝另一軟片拍攝已知「亮度比」的反射式「灰階」。把這兩捲（或兩段）特性完全相同的軟片，以完全相同且正常「顯影」的方式沖洗成底片。這兩段經過不同「曝光」程序但是特性完全相同的底片，其曲線形狀將有一些區別（參考圖6-5）。其中B曲線正是以「接觸印相」方式「曝光」的底片特性曲線，它的「暗部」濃度較

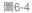

圖6-4
Kodak公司出品的透射灰階(Phtotgraphic step tablet No.2,CAT 152 3398)一共有21個階調，透射濃度由0.05～3.05，美國當地售價約$45(1996年報價)，但是不易在一般材料行購得。（這一片是由在美國Kodak總公司研究部工作的好友—王志偉君贈送的）。

圖6-5
黑白底片耀光因素的特性曲線示意圖A曲線是由拍攝灰階而得，B曲線則直接由透射式灰階印樣而得，耀光因素是兩曲線末端水平偏移量△logH的對數。

低，有較佳的整體反差；而A曲線代表的是經由相機拍攝「灰階」所得之曲線，在「中間調以下它的濃度會比B曲線明顯上升，似乎祇有「亮部」階調會彼此重疊。我們祇需量出A曲線的最低點與B曲線水平方向之偏移量，找出這一段反對數(Anti-log)數值，就可得知它的「耀光因素」。我們由（圖6-5）中可以得到如下的結論：當一條「特性曲線」其「直線段」以下的長度越長，「趾部」的「曲度」(curvature)越大，「耀光」的效應會越明顯，「暗部」的反差將會明顯降低。所以有許多攝影的朋友認為Leica相機所拍攝的黑白照片「陰影」區域層次分明，如果以科學的分析，我們應該把這個觀察解讀為它的「鏡頭」有較低的「耀光」因素使然。

　　因此，在一支「鏡頭」它的「耀光」因素為2的情況，假設被攝物的「亮度比」為128:1（明暗差距為7格光圈），經過「鏡頭」聚焦投影以後，在軟片平面上的「亮度比」則會降低為64:1（明暗差距6格光圈），我們祇要以「正常顯影」的CI值0.56的方式「顯影」，底片的「濃度範圍」(density range)將在1.00附近（註五），無疑地這是一個色調十分標準的底片，可以用中間號數的相紙製作一張色調優異的照片。

　　為了要徹底研究「耀光」對於「色調複製」的關係，可以參考（圖6-3），首先我們將代表被攝物「亮度比」的「灰階」把它等分為9個點，使這些不同明暗的點分別標示在「橫座標」軸上。再利用「探針型」的「點式」測光錶，在軟片的平面量測各個「灰階」投影的「光照度」，把這些量測值描繪在「縱座標」軸上。左圖就代表了經由「照相機」光學投影，在考慮「耀光」的因素下，景物「亮度」與呈像「照度」之間存在的對應關係。從這個圖中可以清楚地得知，如果沒有「耀光」存在，它們之間將呈一條45°的直線，表示除了景物的「陰影」區域以外，兩者將成正比例的關係。如果我們把「灰階」運用在真實拍攝的場景，這九個點代表的是不同明暗的區域，我們將「橫座標」的九點向上延伸，再將「縱座標」上量測的各點呈像的「光照度」向右延伸，它們的交點可以連成一條平滑曲線，就是所謂的「耀光」曲線。我們把這些點直接描繪在

93

圖6-3
代表被攝物亮度的九點，經過鏡頭之後，由於「耀光」因素造成「暗部」階調的壓縮。

紙上，便會發現「鏡頭」後方的光學投影，其「光照度」範圍比起原本景物的「亮度範圍」變得比較狹窄。尤其是代表「暗部」的四點（S右方三點）受到明顯的「壓縮」，整體「反差」將變小。這一條曲線代表了「色調複製」第一階段的變化，在我們按動「快門」的一瞬間，鏡後呈像的「照度」已經被固定下來，我們以「曝光量」的形式，成為軟片的input，「色調複製」將進入第二個循環——底片的化學處理。

### 四、底片的特性曲線

　　經過光學「鏡頭」匯聚的影像在攝影者按動快門之後，就形成了一個「潛影」，祇要把軟片經過適當的化學處理，就可以成為「底片」。在「敏感度測量學」的領域中，我們發現可以將底片平面上各種強弱不同之呈像的「光照度」轉換為「曝光值」的大小，以它作為「橫座標」軸，再把沖洗後底片其相對應的透射「濃度」當作「縱座標」軸，可以畫成一條曲線，就是我們所十分熟悉的「特性曲線」。我們必須明白ISO/ASA感度的設定是以這條曲線上比「片基」多出0.10「濃度」的點為基準，所以理論上在不同的沖洗條件下，真正的「感光度」也會隨之改變。在（圖6-6）中，如果

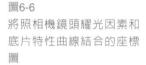

圖6-6
將照相機鏡頭耀光因素和底片特性曲線結合的座標圖

94

我們把感度設定地太高（即曝光不足），曲線將會往下滑，造成底片之濃度範圍變窄；同理，萬一把「感光度」設定地太低（即曝光過度），則會令曲線往上漂移，形成整體過厚的底片。如果我們根據Kodak公司所制定「反差指數」0.56的標準來進行底片的沖洗，「亮部」的「淨濃度」將維持在1.15～1.25之間（註六），我們祇要扣掉「曝光」的起始作用點，也是感度設定的基準點0.10，底片「濃度範圍」將維持在1.05～1.15之間，很適合以中間號數的相紙洗相。我們由（圖6-7）中可知，其實在整個底片呈像中都有色調被「壓縮」的現象，尤其在「暗部」區域色調「壓縮」更為嚴重。

圖6-7
照相機在軟片平面的光學呈像與對應底片濃度的關係圖，整體階調都受到了壓縮。

因為整條曲線的斜率都在1.0以下、經由科學上的研究，我們發現影響底片「特性曲線」的因素有下列幾項：

(1)底片的種類：

基本上感光乳劑的特性將決定「特性曲線」的形狀，印刷用的製版軟片(Lithographic film)以及可以作為「顯微攝影」(photomicrography)及「微縮影」(microfilm)用途的Kodak Technical Pan黑白軟片，本身就具有「高反差」的性質，其「特性曲線」比一般軟片及「顯影劑」的組合坡度都要陡（註七）。

(2)「顯影液」的影響：

「顯影液」的化學活性、溫度、搖晃的頻率、「顯影」時間都會改變「底片特性曲線」之形狀。在拍攝戶外景觀的照片時，Kodak公司建議以「反差指數」0.56的顯影方式沖洗，可以得到厚薄正常的底片。因此面對「低反差」的景物，景物明暗「亮度」差異不大，在軟片平面上光學投影的「光照度比」也很低，對應在第二象限的「橫座標」也很短(input很小)，必須用一條「斜率」較大的曲線以維持一定的底片「濃度範圍」。同理，面對「高反差」

的景物，我們必須用較爲和緩的曲線，才能得到「反差」正常的底片。

(3)曝光的因素：

雖然不同的「曝光值」祇會影響曲線位置的分佈，並不會改變曲線的形狀。我們必須考慮如何在「暗部」的區域決定「曝光」，使得底片可以記錄足以表現「暗部」階調的最低「濃度」。如果「曝光量」太少，「暗部」所顯露的細節就會比較少。同理，「曝光量」過多，「暗部」細節雖然較多，卻會形成濃厚的「亮部」。一般攝影家在拍攝黑白照片時，多半仍相信『曝光』寧可過度，不可『曝光』不足」的鐵則。事實證明如果您不在意照片的「粒子」變粗與放相之「曝光」時間過長的困擾，「曝光」過度四格的底片仍然可以事後補救。有時「曝光」不足半格，對於「暗部」細節就有無可彌補的傷害。因此「曝光正確」是製成理想底片的先決要件。

## 五、照片的複製曲線

「底片」完成以後，將負像「底片」的「透射濃度」轉換爲「相紙」上的黑白影像，是攝影者心中最終的一道複製，發生在「色調複製」圖的第三象限。由於「底片」的「透射濃度」決定了「相紙」接收光線的多寡，因此「底片」較薄的「暗部」區域允許較多量的光線到達「相紙」，在「相紙」上形成深濃的黑色調。同理，底片較厚的「亮部」區域由於阻擋了大部份的入射光，祇允許極少量光線穿透「底片」使「相紙」曝光，形成色調淺淡的區域。因此「底片」的「濃度」被轉換爲「相紙」上的「曝光量」，成爲第三象限的input。而利用「相紙」的化學沖洗，以「反射式」濃度作爲其output。在（圖6-8）中，第三象限曲線其實就是代表正常反差2號相紙的「特性曲線」。爲了得到最理想的複製色調，底片「濃度範圍」最好等於相紙的「曝光域」（即第三象限的橫座標）。在這個情況，二號相紙的「曝光域」若爲1.05，恰好和「正常反差」底片的「濃度範圍」相同，可達成十分完美的「色調複製」結果。

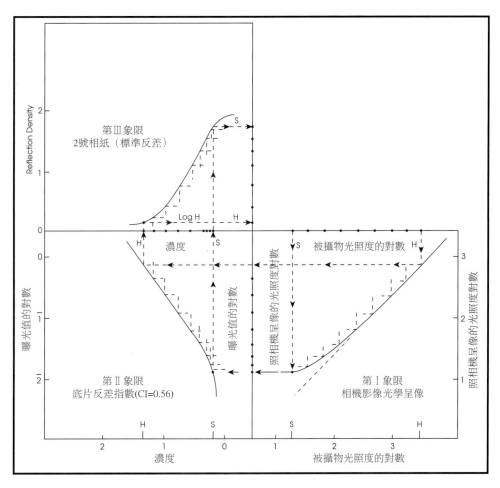

圖6-8
照相機光學呈像（Ⅰ象限）、沖洗成正常反差的底片（Ⅱ象限）、放相至標準反差的2號相紙（Ⅲ象限）的組合效果。

97

我們在決定「放大機」的「光圈值」與「曝光」時間後，便決定了「第三象限」中曲線上左右端的相關位置。最理想的複製狀況是把能夠傳遞「暗部」細節層次的底片「濃度」，轉化爲「相紙」所能達到黑色調極限(Dmax)的90％，而讓「底片」上記錄「亮部」細節紋理的區域在相紙上表現出比純白紙基多出0.04的濃度。如果我們把底片的「濃度」直接和相紙「濃度」作一比對（參考圖6-9），可知照片「濃度」在第三象限作了「擴張」的轉換，而在「中間調」的部份幾乎沒有任何改變。如果我們探究在最後一個步驟中影響照片複製的因素，其實和「底片」的呈像一樣，也有所謂「耀光」的問題。它們可能來自「放大機」燈光室(lamp house)洩露

圖6-9
底片透射式濃度與相片反射式濃度的關係圖。

的少許光線，經過牆面反射而到達「相紙」。此外「放大機」的「鏡頭」內部也必然存在的「耀光」問題，同樣可能傷害相紙上「亮部」色調的區分。此外不標準的「安全燈」，或過長「安全燈」的照射，都有可能傷害「相紙」的整體色調，而改變了「色調複製」的成果。如果採用「聚光式」放大機還有較嚴重的Callier效應（註八），可能抵消部份「耀光」因素。而「相紙」在「顯影」過程的各種變因，如「顯影液」的溫度，比例、攪動的頻率、藥液的新鮮程度、或「顯影」的時間都會改變「相紙曲線」的形狀。根據專家的建議，爲了獲得最理想的照片色調，應該以新鮮正常調配的藥液，溫度維持在20±0.5℃，並以固定的「顯影」時間來晒印照片，祇在「放大」時調整「曝光量」與反差，才可獲得「亮部」與「暗部」階調都能兼顧的照片。

### 六、色調複製的結論

如果我們把洗成的照片色調（即反射式濃度）當作input，而以原本景物的「亮度」作爲output，把這條曲線作爲「色調複製」的第IV象限，便可以正確地檢查這一個經由「攝影光學」、「化學」處理過程之影像複製系統的成果。參考（圖6-10）這一條曲線的形成是由各點在第三象限的縱座標向右延伸，再將代表原本景物亮度在第一象限橫座標的各點向上伸展，兩者的交點經過連線，可以繪出這一條代表最終的複製成果曲線。心細的讀友可能會發現，這一條曲線正好和我們在前一章討論的「目標曲線」的形狀與斜率相當接近。因此我們可以得知，在這一個十分「理想化」的複製過程，由正確「曝光」開始，「底片」的「顯影」也與被攝景物的「亮度範圍」十分配合，而照片在印相也經過十分正確的步驟，沒有絲毫放相之「曝光」、「配紙」與處理的失誤。如果我們把被攝物「亮度範圍」與照片上的「反射式濃度」作一個對照，可以發現整體的階調被「壓縮」，而以「亮部」與「暗部」比較嚴重，「中間調」則有少量的擴張，這就是典型以照片作爲最終成品「色調複製」的結論。

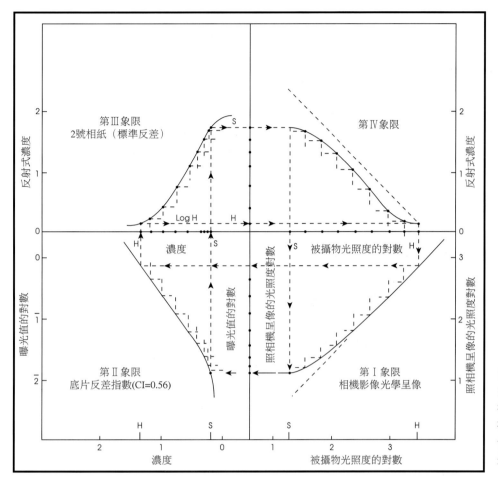

第Ⅲ象限
2號相紙（標準反差）

第Ⅳ象限

濃度

被攝物光照度的對數

第Ⅱ象限
底片反差指數(CI=0.56)

第Ⅰ象限
相機影像光學呈像

反射式濃度

曝光值的對數

曝光值的對數

照相機呈像的光照度對數

照相機呈像的光照度對數

濃度

被攝物光照度的對數

圖6-10
完整的客觀性色調複製座標圖，第Ⅳ象限成為檢測複製成品優劣的指標，我們發現這一條曲線其實就是「目標曲線」的化身。

99

　　如果回顧這三個影響「色調複製」的主要步驟，我們發現被攝物「暗部」的階調「壓縮」首先來自「鏡頭」的「耀光」，而「底片特性曲線」的「趾部」斜率比直線段平緩，造成了底片的「陰影」區域進一步的階調「壓縮」，使得「反差」更為減低。底片的「陰影」區域將會在印相過程中進入「相紙特性曲線」的「肩部」，形成再一次的階調「壓縮」。經過這三次「階調複製」的失真，我們也可以為「暗部」反差降低找出真正的原因。（參考圖6-11）

　　至於景物「中間調」的部份在「鏡頭」呈像時，幾乎沒有受到「耀光」的影響。「中間調」區域位在底片的直線段上，雖然「底片曲線」的斜率通常比1要低（在0.5～0.6附近），但是「底片」中間段的位置也會投映在相紙的「直線段」，此時「相紙曲線」的斜

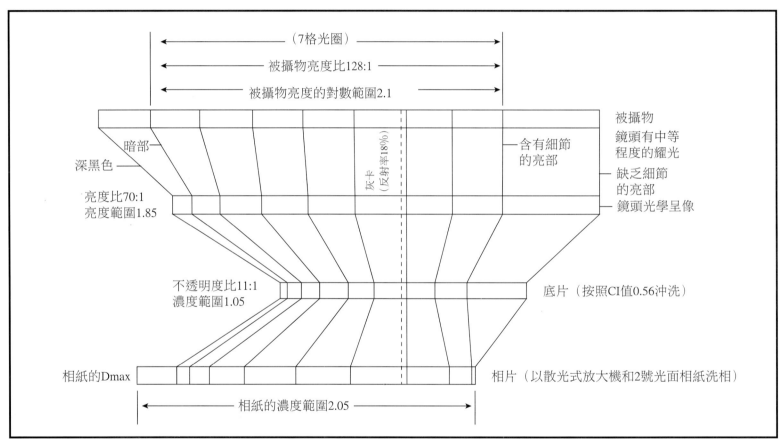

（7格光圈）

被攝物亮度比128:1

被攝物亮度的對數範圍2.1

暗部

深黑色

灰卡（反射率18%）

被攝物

鏡頭有中等
程度的耀光

含有細節
的亮部

缺乏細節
的亮部

鏡頭光學呈像

亮度比70:1
亮度範圍1.85

不透明度比11:1
濃度範圍1.05

底片（按照CI值0.56沖洗）

相紙的Dmax

相片（以散光式放大機和2號光面相紙洗相）

相紙的濃度範圍2.05

圖6-11
這張圖說明了在色調複製的各個中過
程階調的壓縮與擴張，只有「中間調」
的部份影響最小。

率通常比較高（在1.5～3.0左右），因此「中間調」在「色調複製」時反差會略大於景物原本的反差。

　　至於照片上的「亮部」，在「鏡頭」呈像中幾乎沒有任何的「耀光」問題，但是經過「曝光」過程，「亮部」區域將會落在「特性曲線」「直線段」的末端或鄰近「肩部」的位置，色調將會遭到「壓縮」。如果我們改變底片「顯影」的條件，而以較平緩的斜率取代，「亮部」的階調也會面臨一些扭曲(distortion)，使得底片「亮部」的反差降低。在放相過程「亮部」階調會投映在相紙曲線的「趾部」，又遭到一次階調的「壓縮」，使得部份「亮部」的細節在複製時遭到犧牲。

　　我們也可以利用數學公式推算出「色調複製」的結果，由於曲線的「直線段」斜率可以表示input與output之間變化的速率，所以理論上祇要求出各象限曲線的「平均斜率」(G)（註九），把它們乘起來，便可代表複製成品與原始景物之間的「平均斜率」。即 $G_i \times G_{ii} \times G_{iii} = G_{iv}$

　　我們可以利用這個公式推算出各個象限複製時應有的斜率，例如：已知第Ⅰ象限考慮「耀光」因素之$G_i$＝0.80，理想的複製$G_{iv}$＝1.0，相紙的$G_{iii}$＝1.50, $G_{ii}$＝1.0／1.5×0.8＝0.63，我們要以平均斜率(G)為0.63的方式來「顯影」底片，才能作到理想的色調複製。

（註釋）

（註一）Stroebel Leslie, Compton John, Current Ira, Zakia Richard, 《Photogrophic Materials & Processes》, Focal Press, Boston, 1988, page357

（註二）參考《Encyclopedia of Photography》由 Stroebel Leslie, Zakia Richard編著，Focal Press，1993年出版，在page 335關於"Ghost image"之說明。

（註三）關於「耀光」對於影像「亮度比」之影響，十分類似「預先曝光」(pre-exposure)之計算，請參考《進階黑白攝影》台北，雄獅圖書公司，1994出版 page177

（註四）Jacobson Ralph, Ray Sidney, Attridge Geoffrey, 《The Manual of Photography》 Focal Press, Oxford, 8th Edition, 1995 page 54

（註五）可以用6×0.3×0.56＝1.008，求出「底片特性曲線」之「暗部」與「亮部」之間的「濃度範圍」，應該在1.0附近。

（註六）以Zone System的標準，VIII區（代表亮部細節）的淨濃度為1.15～1.25。

（註七）根據Kodak之技術資料，Technical Pan軟片以HC-110（B式）顯影5分鐘可以得到CI值1.30的底片，以D-19顯影6分鐘可以得到CI值2.4的底片，比起一般軟片的反差高出數倍。

（註八）蔣載榮著之《進階黑白攝影》雄獅圖書公司，台北，1994 page 141，由於Callier效應隨著「放大機」光源形式而有所不同，很難用具體的數字或曲線表示。

（註九）同註八，page 98～99。

# ▶第七章　沖洗化學的研究

Zone System:Approaching The Perfection Of Tone Reproduction

黑白攝影精技

# 第七章 沖洗化學的研究

## 一、前言

　　除了最先進的「數位化」影像以外，所有傳統「銀鹽」乳劑的呈像都需要化學藥劑的化學處理，方能形成一固定的影像。這種化學處理的發展歷程幾乎和「攝影」歷史一樣久遠，關於這一方面的研究資料在國外可說是汗牛充棟，但是泰半是以純化學的角度作理論性的探討，較少以使用者的觀點申論沖洗化學的相關知識。希望這一章中的敘述能為親自動手從事暗房工作的朋友，提供一些具有建設性的忠告與解決問題的方法。

## 二、「顯影」作用如何進行

　　當感光乳劑在照相機內接受「曝光」作用以後，這種以「光」的形式呈現的「輻射能」便被感光乳劑內的「鹵化銀」晶體所吸收，而在每一個晶體中生成為數眾多細小的「粒子」，這些經過「曝光」作用的晶體便會聚集而形成「潛影」，把這種肉眼尚無法辨識的「潛影」置入「攝影」專用的「顯影液」（developer）中，曝了光的「鹵化銀」晶體便會轉換為金屬銀而生成可見的影像。一般而言，感光乳劑置入「顯影液」後發生了什麼反應，根據化學專家的研究，應該有兩種不同形式的「顯影」作用：一是「化學顯影」（chemical development）；二是「物理顯影」（physical development）。所謂「化學顯影」就是把曝了光的感光乳劑與含有「顯影主劑」（developing agent）的溶液接觸，由於化學上的氧化還原反應，使得「鹵化銀」晶體還原為金屬銀。這種作用由非常細小的粒子開始，直到整個晶體被還原為金屬銀為止。由於「顯影液」對於「曝光」與「未曝光」的「鹵化銀」晶體都會有所反應，祇是曝過光的晶體還原速率遠高於「未曝光」的晶體。「顯影液」本身具有辨識晶體是否已「曝光」的能力，據專家研究這可能來自「觸媒作用」（catalytic action）。許多化學家認為「化學顯影」是在形成「潛影」的粒子附近產生了「銀離子」與「顯影主劑」之間的化學作用，這些新生成的金屬銀扮演了「觸媒」的角

色，使得單一晶體內不斷地生成並堆積出更多量的金屬銀。

　　第二類的「物理顯影」並不發生在曝了光的「鹵化銀」晶體上，而是在「顯影液」中進行。在「物理顯影」中，「顯影液」一定要為「鹵化銀」提供充分的「溶劑」（solvent），而使得「曝光」或「未曝光」的「鹵化銀」在「顯影液」中不斷地被溶解並解離（ionize），在水中解離後的「銀離子」在微小的銀粒子附近持續被還原為金屬銀。當「顯影」作用不斷地進行，也會有更多量的離子被還原，生成更多量的金屬銀。一般而言，所謂的「物理顯影」並不常被單獨提出來討論，但是和「化學顯影」一樣，它們都必須依賴「觸媒」的作用，使得「銀離子」源源不絕地還原為黑色的金屬銀。

### 三、顯影液的主要成份與功能

　　「顯影液」最主要的成份就是「顯影主劑」，但是所有不同名稱與特性的「顯影劑」決不祇含有單一的成份，它們仍須加入一些特定的物質，使得「顯影」的結果和功效可以符合使用者的期望。一般功能完備的「顯影劑」通常含有：

　　（1）「顯影主劑」—促使乳劑內的「鹵化銀」晶體轉換為金屬銀。

　　（2）「保存劑」—避免「顯影主劑」的氧化失效，同時減緩「顯影液」的變質變色，以免感光材料受到污染。

　　（3）「加速劑」—促進「顯影液」的化學活性，以維持「顯影液」的正常鹼性。

　　（4）「抑制劑」—避免未「曝光」的鹵化銀晶體進行「顯影」作用，以減少翳霧的生成。

　　（5）其它物質—包括「水斑去除劑」、「水質軟化劑」、「鹵化銀」之「溶劑」、乳劑之「硬化劑」等等。

茲分別詳述於下：

（1）「顯影主劑」：

隨著攝影科學的進步，有許多化學物質被當作「顯影主劑」，它們大多是含「苯基」（benzene）的有機化合物。這些被當作「顯影主劑」的物質彼此並無完全相同的性能，因此為了強調某些特性，就有不同內容及比例的「顯影主劑」以滿足攝影者的特殊需求。其中最重要的「顯影主劑」有下列幾種：

（a）Metol（米吐爾）：它是1891年由化學家Hauff發現，它的化學式為（OH $C_6H_6$ NH、$CH_3$）$_2$·$H_2SO_4$，正式的化學名稱為「硫酸甲基對氨基酚」（4-methylaminophenol sulphate），為白色略帶黃色之針狀結晶，易溶於水及酒精。Metol本身可以快速地建構影像的細節，具有增加乳劑感光度、降低呈像反差與翳霧生成等優點。而且生成的粒子細小，其水溶液也不易變色而污染感光材料，是一種壽命很長的「顯影主劑」。它對於溫度的變化不算敏感，如果加入「溴化物」以後將使Metol的效力稍稍降低。祇含有Metol的「顯影主劑」如Kodak D-23配方，算是一種顯影速度緩慢之「低反差」顯影液。它還有很多名字，例如：Elon、Pictol、Photol，都是不同化學工廠生產的Metol。

（b）Phenidone（芬尼頓）：它是英國Ilford公司在1940年開發的「顯影主劑」，它的外觀是無色的結晶或帶一些淺淡的黃色粉末。它的化學特性與Metol十分類似，如果使用者對於Metol會有皮膚發炎的過敏症狀，可以用Phenidone來替代。由於它在冷水中溶解度不高，調配時應使用80℃以上的熱水使它溶解。單獨使用Phenidone作為「顯影主劑」，具有提高的乳劑速度和降低呈像反差的優點，和Metol稍不同的地方是它有容易生成翳霧的傾向。

（c）Hydroquinone（或簡稱Quinol）：它的化學名稱是1,4-dihydroxybenzene（對苯二酚），它被發現為理想的「顯影主劑」大約在1880年，是最早使用的「顯影藥劑」。外觀呈白色具有光澤的結晶，和（a）、（b）兩種分別搭配，具有增強「反差」的效果。雖然它在10℃以下幾乎已失去所有化學活性，但是在極強的

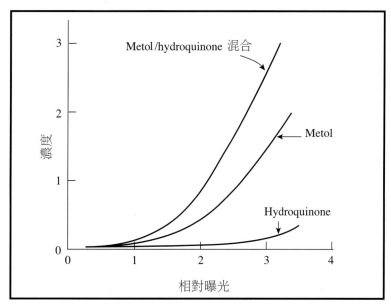

圖7-1
Metol與Hydroquinone具有絕佳相乘效果的座標圖示，圖中最下方的平緩曲線是單獨使用Hydroquinone曝光量與底片濃度的變化，我們由這一條曲線可以得知，雖然Hydroquinone是所謂「高反差」的「亮部」顯影主劑，但是如果缺乏Metol的催化，它祇能對「亮部」有少許作用，對於「曝光」不足的「暗部」幾乎完全沒有「顯影」反應。如果祇用了Metol來「顯影」，雖然能夠同時記錄「暗部」與「亮部」的細節，但是卻有反差不足的現象。我們發現唯有兩者混用具有絕佳的相乘效果。

「鹼性」水溶液中，它又會展現「高反差」顯影劑的特性。一般而言，它不常被單獨使用（參考圖7-1），如果和Metol或Phenidone合用，有非常優異的整體表現，稱爲MQ和PQ「顯影液」。

（2）保存劑：

「亞硫酸鈉」（$Na_2SO_3$）是「顯影劑」中最常用的「保存劑」，「亞硫酸鹽」的結晶在40℃的溫水可以完全溶解，而呈弱鹼性（pH值爲8.5）。而另一種化學藥劑也可以被當作「保存劑」的是「間重亞硫酸鉀」（potassium metabisulphite），它本身是透明的針狀結晶，在乾燥的狀態，它的保存性優於「亞硫酸鈉」。採用「間重亞硫酸鉀」作爲「保存劑」的重要理由，乃是它的水溶液呈弱酸性（pH值在4～5之間），具有降低空氣氧化速率的功效。除了增長「顯影液」的使用壽命的主要功能以外，它還可以溶解鹵化銀晶體，促進「物理顯影」的進行，以獲得較細緻的粒子呈像。

（3）加速劑：

幾乎所有的「顯影液」都需要「鹼性」物質，以增強其「顯影」活性，pH值越高表示「鹼性」越強，「顯影」的效率也越高。我們可以根據不同的需要，選擇pH值最適合的物質作爲「加速劑」。

一般而言，「碳酸鈉」（$Na_2CO_3$）與「碳酸鉀」（$K_2CO_3$）（pH值9.0～12.0）是最常用的「加速劑」，它們的無水結晶物在空氣中曝露會受潮變質，儲存時一定要加以密封。

此外商業性的「機器沖洗」（machine process）或桶式顯影槽，為了使大量「顯影液」長時間維持恆定的pH值，這些原本被當作「加速劑」的化學物質，這時便被當作「緩衝劑」（buffer）。大量的「硼砂」（Borax）或「硼酸鈉」等弱鹼可以平衡少量酸性物質的入侵，以維持大量「顯影液」pH值的不變。

（4）抑制劑：

有許多有機與無機化合物曾經被用來作為「抑制劑」，「抑制劑」顧名思義就是抑制「未曝光」的「鹵化銀」晶體轉換為金屬銀，所以它的功效在於防止翳霧的生成。但是由於「抑制劑」的存在，也或多或少影響了底片的「感光度」，而「抑制劑」的效率也會隨著藥液pH值的改變，而有所變化。一般而言，「溴化鉀」（potassium bromide）是一種最常用的「抑制劑」。由於感光乳劑會釋放可溶性的「溴化物」，在「顯影」過程中它將會成為一種有害的副產品，它甚至會影響「顯影液」的化學活性。如果「顯影液」中含有適量的「溴化物」（即「溴化鉀」等抑制劑），它將會十分有效地抑制「溴化物」在「顯影」過程中被大量地釋出。

在所有的「顯影液」配方中，似乎祇有少數含「硼砂」成份的「低反差」MQ型顯影液（如D-76），並不含有「溴化鉀」的成份。凡是標榜「高反差」的「顯影液」通常含有較多量的「溴化鉀」，它的目的在於獲得「趾部」（toe）很短而斜率較大的特性曲線。（請參考《進階黑白攝影》（台北雄獅圖書）第七章關於底片特性曲線的說明），而「PQ型顯影液」比「MQ型顯影液」較不受「抑制劑」的影響，尤其「顯影液」本身是「鹼性」較弱的配方這種效應更為明顯。

除了上述的「溴化鉀」以外，還有「三氮化甲苯」（Benzotriazole）也被廣泛地使用作為「PQ型顯影液」的「抑制劑」，因為高感光度的乳劑為了避免翳霧的生成，必須在配方中採

用大量的「溴化鉀」，如此可能造成污斑的生成。由於「三氮化甲苯」可以抑制翳霧的生成，又不會影響原本感光乳劑的「感光度」，因此它被認為是對抗過期失效的底片或相紙最有效的「抗翳霧劑」（anti-foggant）。但是在調配時必須小心不可過量，否則會造成「感光度」的降低與「顯影」速率變慢，使用於「相紙顯影劑」時容易造成缺乏深黑色調的困擾。

（5）溶劑：

一般而言，純淨的「蒸餾水」永遠是最佳的溶劑，以它調配的「顯影液」壽命較長。雖然自來水中的礦物質並不會產生化學作用，但是經過「過濾」、「煮沸」的自來水應該比生水有較佳的純淨度，以它來調配「顯影液」會比用生水負作用為少。如果自來水的水質較硬，應該加以「軟化」處理，否則容易生成「鈣」的沈積，不利於發揮「顯影液」的正常性能。

（6）雜項：

除了上述的成份以外，為了一些特殊的使用目的，有時還要增加「水斑去除劑」（wetting agent）、「鹵化銀」晶體的「溶劑」、抗乳劑膨脹的「硬化劑」以及水質「軟化劑」等等。

由於自來中含有「鈣」的化合物，它和「顯影液」中的「亞硫酸鈉」、「碳酸鈉」或「碳酸鉀」混合，會生成「鈣」的沈澱物。一旦底片晾乾以後，會在底片上顯現白色細碎的小點，極難加以清除。這種情況在使用MQ型「顯影液」又加入多量「硼砂」作為「加速劑」的「顯影液」（如 D-76）中，最容易發生上述之情況。可以將水洗完成的底片浸入 2%的潔淨「冰醋酸」水溶液中，然後再作短暫的水洗即可清除。

我們也可以用「六銨磷酸鈉」（sodium hexametaphosphate）作為水質「軟化劑」，使自來水的「鈣鹽」轉化為可溶於水的化合物，以防止「鈣」的沈澱物發生。此外自來水中因為無可避免含有銅和鐵的離子，它們將扮演「觸媒」的角色，使「顯影主劑」加速氧化失效，因此以「蒸餾水」調製的「顯影液」能保存更長久的時間。

109

有的「顯影劑」還加入了「水斑防止劑」，除了可以讓「顯影液」在感光乳劑表面流動更加平順，使得「顯影」作用非常均勻之外，它本身帶正電的離子會抵消銀粒子附近的負電電荷，將可加速「物理顯影」的作用。

某些「高溫顯影液」的配方，爲了防止感光乳劑因軟化膨脹而造成軟片物理性的傷害，也會加入「硫酸鈉」的成份，它甚至可以抵抗32℃的高溫。

## 四、「急制液」的研究

「急制液」可能是所有「攝影化學」處理環節中最少被人提出來加以討論的部份，很多人對「急制」這一步驟十分馬虎，甚至完全不用「急制液」，而以清水取代。其實「急制」的作用十分重要，它可能影響前後的兩種藥液（顯影液、定影液）之正常作用。

一般而言，「急制液」是由1.4%～4.5%的「冰醋酸」水溶液所構成，它的pH值大約在3～5之間。它主要的目的在中和「顯影液」中的「鹼性」，使得感光材料的「顯影」作用立即停止。雖然「急制液」後的「定影液」也具有「酸性」，足以使「顯影」作用立即停止，但是當過多的「顯影液」被帶入「定影液」中，它的「酸性」逐漸會被中和，如此一來，「定影液」中原本的「堅膜劑」會生成「鋁」的沈澱物，它可能會因此污染感光材料。同時本身阻滯「顯影」的作用也會明顯降低。所以「急制液」除了防止乳劑內繼續進行「顯影」作用，同時抑制「顯影主劑」因氧化作用在感光材料表面生成污斑，它更可以維持「定影液」的一定「酸性」，延長其使用壽命。

由於感光乳劑在化學處理過程，在不同pH值的水溶液中會發生劇烈的乳劑「膨脹」現象（在後面有更詳細的說明），如果此時液溫的變化也很快速，容易在乳劑上生成隆起或凹陷的網狀組織，它會使呈像變得十分粗糙。所以祇在意「顯影」過程的溫度控制，卻不管後續藥液的液溫是十分危險的事。

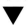

## 五、「定影液」的研究

　　當感光乳劑上的「潛影」被「顯影液」轉換爲黑色的金屬銀以後，感光乳劑還存有未「曝光」和未「顯影」的「鹵化銀」晶體。如果這些物質不設法移開，祇要一接觸光線它就會立刻變黑，如此將使得影像祇能在沒有光線的環境存在。所以我們一定要設法把這些殘留在乳劑內的感光物質移去，但是移開的過程又不能影響已經「顯影」的影像。由於經過這一個步驟之後，感光材料可以見光，相對而言呈像比較穩定，所以稱它爲「定影」。

　　凡是適合用在「銀鹽」影像的「定影液」，一定要符合下述的基本要求：

　　（1）它可以溶解乳劑內所有未「曝光」的「鹵化銀」晶體。

　　（2）它可以和溶解的「鹵化銀」晶體形成安定的鹽類，但不會在後續的藥液中再被分解。

　　（3）它不會對感光乳劑或片基產生不利的化學作用。

　　（4）它不能對已「顯影」的銀粒子造成嚴重的影響。

　　早在1839年「攝影」發明的那一年，化學家已經發現俗稱「海波」（Hypo）的「硫代硫酸鈉」（$Na_2S_2O_3 \cdot 5H_2O$）具有上述的功能。和後來發現的「硫代硫酸銨」（$(NH_4)_2S_2O_3$），一直被「攝影」材料製造廠作爲「定影液」的主要藥劑。

　　由於化學上的「定影」作用十分複雜，尤其當「定影液」和感光乳劑內未「曝光」的「鹵化銀」晶體，開始生成十分安定的化合物以後。事實上，還有好幾種不同組成的「硫代硫酸銀」會在「定影」作用時生成，「定影」藥液使用越久，生成的化合物種類越多，化學反應也越複雜。當「定影液」內不同的「硫代硫酸銀」化合物數量到達一定的數量，一種不易溶解的「鹽類」化合物會逐漸生成，這種鹽類一旦沈積於感光乳劑內，就很難用「水洗」的步驟加以清除。「定影液」到達這種程度，我們就說它已經失效了。由於傳統的「紙基相紙」比「軟片」更難去除這種難溶於水的「鹽類」化學物質，所以有經驗的攝影家在處理照片時，通常會使用最新鮮的「定影液」，以免化學上的污染。

## ■「定影液」的組成

「定影液」含有許多不同的化學成份，它的功能與組成茲分述如下：

（1）溶劑：「水」扮演化學反應中最佳的溶劑，在「定影液」中「水」一共扮演了三種功能：一、溶解其它「定影劑」的成份；二、它會帶領「定影主劑」滲入感光乳劑內，而與「鹵化銀」晶體作用；三、它可以溶解「硫代硫酸銀」的化合物，使它自感光乳劑中移出。

（2）定影主劑：主要是「硫代硫酸鈉」與「硫代硫酸銨」這兩種成份，尤以後者常以「濃縮液」的形式保存，「定影」速率很快且「定影」的能力比前者強，不過它的價格也比前者較爲昂貴。

（3）酸性物質：爲了中和「顯影液」的「鹼性」，所以「定影液」中通常加有「冰醋酸」一類的「酸性」物質。

（4）保存劑：爲了防止「硫代硫酸鹽」在酸性水溶液中被分解，所以必須加入防止「定影主劑」氧化的「保存劑」，和一般「顯影液」一樣，也是以「亞硫酸鈉」作爲「保存劑」。

（5）堅膜劑：「堅膜劑」主要目的在於保護感光乳劑的表面，防止感光材料在水洗過程因乳劑過度膨脹與軟化所生成的傷害。通常以鉀礬（$KAl(SO_4)_2 \cdot 12H_2O$）、鉻礬最爲常用。（這一部份將在本章第七節中詳述）

## ■「定影」的速率

在「定影」步驟一共發生三種反應：一、「定影主劑」擴散穿透至感光乳劑；二、乳劑內未「曝光」的「鹵化銀」晶體被溶解；三、生成的「硫代硫酸銀」的化合物進入水溶液中。一般而言，「定影」的速率指的是經過正常「顯影」但未「曝光」的軟片，在新鮮的「定影液」中，由不透明的乳狀物變成完全清澈透明所需要的時間。通常廠商會以上述的時間的兩倍作爲建議的「定影」時間。這個時間的長短會受到下列的因素所影響：

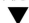

（1）感光乳劑的特性：對於傳統式的感光乳劑，衹要是細粒子和較薄的乳劑層會有較短的「定影」時間。但是對於新式的薄殼粒子乳劑（如Tmax、Delta）而言，雖然它們的粒子比傳統乳劑更為細緻，但是因為乳劑內晶體排列比較緊密，「定影」時間反而比一般傳統乳劑要長。

（2）「定影主劑」的濃度：通常過濃或過稀的「定影液」需要較長的定影時間，中等濃度反而「定影」速率較高。

（3）「定影主劑」的種類：通常標榜「快速定影液」的「硫代硫酸銨」型「定影液」，「定影」速率較快。

（4）溫度：「定影液」的溫度昇高，由於反應速率相對增加，片基成為完全透明的時間也會縮短。「定影」時間縮短主要的原因在於「定影主劑」擴散滲入乳劑的時間縮短，同時感光乳劑層發生膨脹，「定影主劑」與乳劑內未「曝光」的銀離子更方便雙向的進出。通常最適合的「定影」溫度在18.5℃～24℃之間，溫度過低，「定影」時間會變得很長；溫度過高，乳劑的明膠層會過度膨脹，如果沒有事前經過乳劑硬化的處理，會造成感光乳劑的物理性傷害。

（5）搖晃：「定影」時經常性地搖晃將會縮短「定影」的時間，同時也可以提供均勻且徹底的「定影」。

（6）定影液」新鮮程度：新鮮的「定影液」提供最短的「定影」時間，當「定影主劑」不斷地被消耗，生成的「硫代硫酸銀」也會連續地在「定影液」中累積。當少量的「顯影液」被感光乳劑表面帶入「定影液」中，又有「定影主劑」被「定影」後的感光材料帶走，「定影液」便會逐漸被稀釋而失效。因此「定影」前採用酸性「急制液」，同時「定影」後的材料一定要盡量滴乾才轉移至下一個步驟，盡量避免完全未「曝光」的感光材料置入「定影液」中，都是延長「定影液」使用壽命的作法。

113

### ■「軟片用」及「相紙用」定影液的爭議

很多影友常有這樣的疑問：「相紙」用的「定影液」和「軟片」用的「定影液」可不可以混用？爲什麼它們有不同的稀釋比例？其實這兩個問題很多資深的攝影家也未必完全了解。問題的關鍵在於「相紙」無法在每升已含有2g銀的「定影液」中有效地「定影」。因此，在還未到達每升2g銀含量的標準以前，「相紙」和「軟片」都可以有效地「定影」。一旦達到2g的標準，祇有用於軟片方可繼續維持「定影」的功能，直到「定影液」內含有6g的銀含量爲止。此時我們就可以認定「定影液」中這樣高的含銀量已經使得「定影液」完全失效。這也足以說明通常軟片用「定影液」中銀的生成速率高於相紙用「定影液」，所以前者的稀釋比例不能太高。

由於軟片用「定影液」如果含銀量接近飽和，底片變成完全清澈透明的時間會變得很長，我們可以用一小段未沖洗的底片置入「定影液」中來測試「定影液」是否依然有效。反觀相紙用「定影液」是否已經失效，就無法用感光材料作類似的測試，因爲「定影」步驟是否徹底，短時間肉眼並無法加以判斷。我們可以利用Kodak公佈的FT-1碘化鉀測試液（註一）來作判斷。當然最理想的辦法就是用於「相紙」及「底片」的「定影液」應該分開來儲存，不要混用。

### ■「定影」時間究竟應該多長

對於底片而言，最理想的「定影」時間大約是把底片表面的乳狀物完全清除的兩倍時間，過長「定影」時間並無任何好處，它可能還會造成暗部銀粒子的傷害。一般廠商建議的「定影」時間還加入一些安全系數（safety factor），因爲使用者的「定影」液溫可能較低，或藥液接近失效、化學藥品在販售運送過程接觸空氣而氧化，存在這些無可避免的問題。

如果使用者時間非常急迫，可以用最短的「定影」時間—外表乳狀物完全清除即可停止「定影」，祇須稍加「水洗」即可用來放相。但是切記這是臨時性權宜的作法，這樣的底片並無法長久保

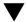

存，必須再重新作徹底的「定影」與「水洗」才行。

　　至於相紙的「定影」步驟，最好採用「雙盆定影法」（two-bath fixing），定期地將第二盤「定影液」換為第一盤，而把原本的第一盤「定影液」倒掉，第二盤永遠用新鮮的「定影液」，這個方法十分管用。而且我們也必須避免將廢棄的試片和失敗的照片長時間停留在「定影液」中，如此將會不斷地消耗「定影主劑」，同時「定影液」中「硫代硫酸銀」的化合物會滲入「相紙」紙基中，十分難以清洗。因此許多攝影家改用軟片濃度（稀釋較少）的「定影液」，FB相紙祇「定影」30秒鐘，同時把相紙四邊預留一英吋的白邊（註二），以免難溶於水的化合物滲入影像中央，造成永久性的褐色或污斑。

　　雖然自動沖紙機大多設有「定影液」的補充系統（replenishment system），但是對於使用「盤式」沖洗的個人暗房而言，「補充液」並不適用。最好根據廠商提供的處理能力（註三）作為更換「定影液」的參考。當然如果你的底片「曝光」嚴重不足或是「暗部」較多，或是照片的白邊留得很大，都可能會降低「定影液」的處理能力。

## 六、水洗問題的研究

　　經過徹底的「定影」之後，感光材料的乳劑層富含了「定影主劑」以及溶於水之銀化合物。如果不進行後續的「水洗」步驟，感光材料上的呈像不久將會變質或褪色，甚至產生難看的污斑。所以「水洗」步驟進行地是否徹底，攸關銀鹽影像保存之長短。良好的「水洗」不一定意味長時間使用大量的水，但是我們必須了解，如果前面的步驟作得不徹底，即使「水洗」十分完善，對於影像的長久保存也沒有太多的貢獻。

　　既然「水洗」的目的在於移去感光材料內殘留的化學物質，所以「水洗」的效率便是以化學物質需時多久才能由感光乳劑或片基中擴散至感光材料的表層，最後被水完全移走來決定。為了獲得較佳的「水洗」效果，不斷地有清潔的水和感光材料的表面接觸，將

有利於殘留的化學物質之擴散作用，因此「水洗」時的攪動或藉著特殊的機械設計產生「渦流」，都會促進「水洗」的效率。如果「水洗」時靜置不動，祇有乳劑表面有化學物質被稀釋，下層的化學物質移出速率會陷於停頓。所以在作「底片」或「相紙」的「水洗」時，即使不能用大量的流動水來作水洗，也要不時地攪動才能確保有效地進行「水洗」。

## ■水質的問題

台灣地區的水質普遍過硬，表示它含有過量「鈣」或「鎂」可溶於水的鹽類。但是使用「硬水」作「水洗」的用水，並非全無優點。因為乳劑的膨脹在「硬水」中較「軟水」為小，減少了水洗時傷及乳劑藥膜的機會。但是使用「硬水」也有最難以克服的問題，就是容易生成水斑。為了避免上述的困擾，最好使用「界面活性劑」調製成的「水斑防止液」，或把水洗完成的底片再用「軟水」或「蒸餾水」作最後水洗，會有較佳的效果。

自來水水質的另一個問題是水中的浮懸雜質，例如：砂粒、礦物質、藻類和鐵鏽，最好經常性地清洗水塔與管路，自來水龍頭最好加裝過濾器，可以有效地改善水質。由於鐵鏽的微粒會在感光材料上生成棕色的污斑，水中的砂粒會黏附在乳劑的表面，祇要你試圖清除它，就可能刮傷感光材料。對於135小底片而言，這樣的傷害尤其嚴重。此外，擁有溫泉資源的地區，如北部的北投、陽明山附近，水中含有多量可溶於水的「硫化物」，除非加以煮沸，否則這樣的自來水也會生成難看的污斑，形成無法補救的傷害。

## ■水洗的系統

關於水洗系統的效率可由下列三項因素來決定，一、單位時間的供水量，二、單位時間換水的次數，三、水洗系統水流的型式。一般而言，個人用的底片水洗系統祇要不間斷地換水，即使直接將沖罐置於自來水龍頭的下方，都有不錯的效果。唯一要注意的是過強的水流直接衝擊乳劑表面，有可能會傷及銀粒子的結構。最好的

圖7-2
美國Zone VI底片用水洗器　利用流體力學原理製作的底片用水洗器,構造雖然簡單,卻能讓比重較重的廢水由下方引留至外圈排出,效果十分優異。

圖7-3
不良的水洗系統　幾乎只有上層的水被置換。

圖7-4
良好的水洗系統　進水管在水盆的底部,整個水洗槽都有循環的渦流,具有最佳的水洗效果。

圖7-5
Kodak虹吸水洗器　構造十分簡單,進水與出水循環良好,是買不起「直立式水洗器」的另一項選擇。

辦法可能是用小的水量,讓水柱直接流入沖灌的中央位置,並以每15秒鐘換水一次的方式進行。美國黑白攝影家大多採用Zone VI出品之「底片水洗器」(見圖7-2),讓清水由中央進入,把含有殘餘「定影主劑」及「銀化物」等比重較大的污水,由下方縫隙逸出,流到外圈的上緣。構造雖然簡單,但是設計者甚至運用了「流體力學」的原理,洗淨效果相當優異。

　　至於「相紙水洗器」的設計,除了提供夠的「渦流」以促進「水洗」效率以外,「水洗器」的換水週期至少應維持每5分鐘徹底換水一次。很多照相館或個人工作室喜歡用深的塑膠盆進行水洗(如圖7-3),但是由(圖7-3)中可知,祇有上層的水被置換,而下層較重的水卻仍滯留原地,大大降低水洗的效果。所以我們最好採用(圖7-4)之設計,把進水管放在水盆的底部,或以Kodak虹吸式水管(如圖7-5),可以獲得很高的水洗效率。由於相紙在水洗盤中彼此相疊,大大影響了清洗的效果,一種用透明壓克力製作的直立式水洗器(如圖7-6),相紙間以壓克力板互相隔開,入水管在水洗器的下方,透過排列緊密的小孔向上方噴水,並藉著引入的空氣在水流中形成向上的氣泡,水洗效果卓越,最為歐美黑白攝影家所樂用。

圖7-6
直立式水洗器　由壓克力製成具有永久保存功效之高級紙基相紙專用的水洗器,相紙在隔間中進行水洗,水流與氣泡由下方的小孔向上噴灑,水洗效果卓越。16×20吋的水洗器一次可以洗12張16×20吋的照片,水槽容量超過60公升。在國內使用者還不多,主要是高昂的售價令人望之怯步。

117

## ■水洗溫度的影響

由於水洗溫度提高，將使得感光乳劑迅速膨脹，有助於殘留化學物質的移出。但是水洗溫度提高至26℃，一些未作「硬化」處理的感光材料會生成不均勻的凹陷或隆起，在乳劑表面形成很難看的網狀斑痕，所以「水洗」的溫度應該儘量接近「顯影液」、「急制液」和「定影液」的工作溫度。如果我們以（圖7-7）中二條曲線觀察，可知軟片在26.5℃與4.5℃水中作比較，水洗時間相差了百分之五十以上。不論軟片或相紙的水洗，根據專家的分析研究，水洗溫度介於21～24℃之間具有最高的水洗效率。在4.5℃的冰水中進行「水洗」，任憑延長「水洗」時間，感光材料內的殘留化學物質都無法完全移走。

圖7-7
在不同的水洗溫度下底片的水洗效率示意圖。

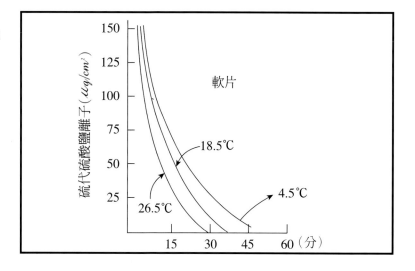

## ■相紙的水洗

相紙中的RC相紙具有很高的防水性能，化學藥劑不易被紙基所吸收，所以祇需4分鐘的水洗就很足夠了。雖然化學藥劑不易滲入RC相紙的紙基，但是RC相紙一旦浸泡在藥液或水洗槽中超過4分鐘，可能會傷害相紙表面的防水層，使得相紙乾燥時間延長，甚至出現難看的斑剝現象，所以讀友必須小心。至於傳統「紙基相紙」，不論薄紙（single weight）或厚紙（double weight），它

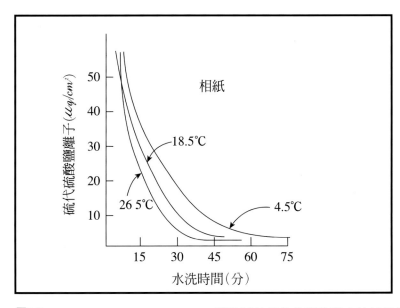

圖7-8
相紙在不同水洗溫度下的水洗效率。

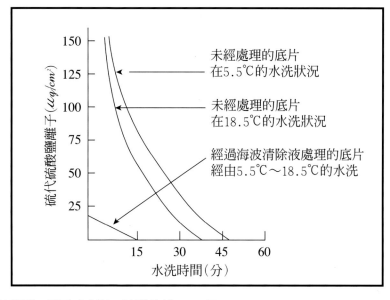

圖7-9
海波清除液可以有效的縮短水洗時間，似乎只有RC相紙因為水洗時間過短，沒有明顯的效果。

們的紙基吸收化學物質之特性並無差別，祇要「定影」時間稍長，都難以將它移走。我們由（圖7-8）可知，在水溫18.5℃～26.5℃範圍，FB相紙的「水洗」時間至少要45分鐘才算徹底。

　　為了縮短感光材料的「水洗」時間，最好在「定影」步驟之後，加入1分鐘的「水洗」和1～3分鐘的「海波清除液」（hypo clear agent），薄紙祇須10分鐘，厚紙約20分鐘（軟片約5分鐘）的水洗，就可完成徹底的水洗。根據統計使用「海波清除液」的化學處理可以節省大約85%的時間與用水量，水洗的效率在1.5℃～18.5℃間變得和水溫無關，由（圖7-9）可知，經過「海波清除液」處理的底片，祇須15分鐘的水洗，殘留的化學物質就已接近零。

### ■以海水來作水洗

　　是否可以用含「鹽」成份很高的海水來進行「水洗」，相信是許多影友極感興趣的問題。事實上，在二次大戰期間，隸屬美國海軍的軍方攝影師在巡航任務時，由於使用淡水的管制，便用海水來進行「水洗」，而且效果相當令人滿意。如果我們以海水替代潔淨的淡水，軟片「水洗」的時間可以節省至少一半以上（參考圖7-10）。但是海水中的「氯化鈉」成份如果殘留在乳劑中，容易使得

圖7-10
清水與海水的水洗效率比較圖。

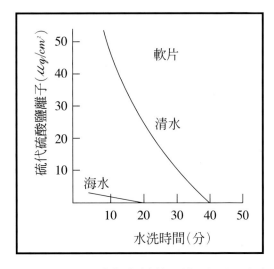

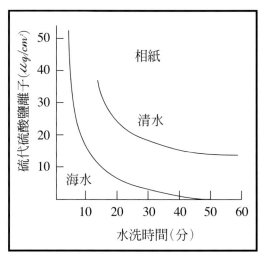

影像褪色變質,所以如果用海水進行「水洗」,最好再以潔淨的淡水作2至5分鐘的最終「水洗」,方可確保影像的長久保存。聰明的影友在日後水洗時可以加入少許食鹽,將會增加「水洗」的效率。

## 七、「堅膜」處理的研究

由於感光乳劑在「顯影」、「急制」、「定影」和「水洗」步驟,會有不同程度的乳劑膨脹的問題,尤其台灣地區位處亞熱帶,液溫往往超過乳劑允許的溫度上限(約26℃),使得「堅膜」處理變得格外重要。由於「堅膜液」(hardener)可以減少乳劑膨脹所帶來的「明膠層」的軟化現象,且經過「堅膜」處理的乳劑其吸收化學藥劑和水份也會相對減少,因此感光材料乾燥的時間也會因此縮短。此外經過「堅膜」處理的乳劑其「明膠層」的軟化溫度會大大提昇,可以允許較高的處理液溫,甚至烘乾時使用60℃以上的熱風也不會傷害乳劑的結構,加快了系統處理的速度。

由於軟片乳劑的膨脹有一定的限度,在(圖7-11)中我們可以發現,藥液中的化學物質含量較高的「顯影液」與「定影液」中發生乳劑膨脹的問題反倒並不嚴重,反而在「顯影」與「定影」之間不採用酸性「急制液」而改用清水沖洗,此時乳劑會有較為明顯的膨脹現象(參考圖7-11)。根據專家的研究,這種膨脹現象應該把

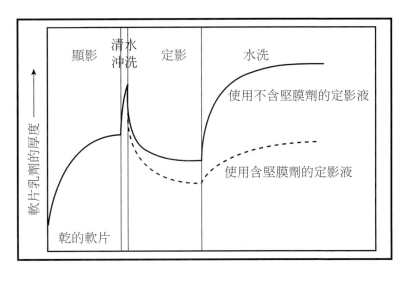

圖7-11
感光乳劑在沖洗過程的膨脹情況

沖水時間盡量縮短，方可減少物理性的傷害。至於採用含「堅膜劑」的「定影液」在「定影」、「最終水洗」的步驟，乳劑的膨脹也會明顯降低，未經「堅膜」處理的乳劑此時會十分脆弱，稍一不慎就有刮傷之虞。最終水洗使用含「鹽類」成份較低的「軟水」似乎問題更為嚴重，這也是使用海水進行「水洗」的優點之一。由此觀之，「堅膜」步驟最好能在水洗之前進行。實際上，許多廠商把「堅膜劑」加入「定影液」中，成為「定影堅膜液」，如此可以省下一個步驟的時間。由於現代的乳劑已經越來越薄，在製造軟片的時候往往已經加入了「堅膜」處理，乳劑膨脹的問題已經降低許多。但是如果在炎熱的熱帶地區，由於乳劑在「顯影」步驟就有大幅的膨脹，最好在「顯影」之前加以「堅膜」處理。

「堅膜劑」的組成是「鉀礬」和「鉻礬」，它們是「硫酸鋁鉀」或「硫酸鉻鉀」的結晶，它的工作原理是鋁或鉻的離子和原本鬆散的乳劑之明膠層產生化學作用，交叉結合（cross-link）使得明膠層之長原子鍵緊密聯接，抑制了乳劑的膨脹與收縮，可以對抗不同溫度的藥液和熱量進出形成的磨擦。「鉻礬」比「鉀礬」在「海波定影液」有更高的溶解度，可惜它的堅膜速率遜於「鉀礬」（註四），但是「鉻礬」可以提供程度更大的「堅膜」效果。此外「鉻礬」成分為主的「堅膜劑」加入「定影液」後，不論使用與否，僅

121

有二～三小時的壽命，因此一般廠商多半以「鉀礬」作爲「堅膜劑」。「堅膜劑」還有使用上的限制，當「堅膜液」的pH值太低，會有「硫化」（sulphurization）現象，反之pH值過高則會發生沉澱，最理想的pH值都在4～6.5的範圍。爲了獲得最佳的「堅膜」效果，pH值在5.3左右最爲理想。（註五）

此外，作爲「防腐劑」的「福馬林」（formalin）等有機物質也可以當作「堅膜劑」，它適合熱帶地區的沖洗作業。不過「福馬林」必須在「鹼性」水溶液中才有優異的「堅膜」效果，所以不能加在「定影液」中。一般而言，它必須在「顯影」之前或「定影」之後單獨處理。如果使用於「定影」之前，乳劑表面殘留的「顯影液」會和「福馬林」起作用，反而會軟化乳劑層，失去「堅膜」的

（註釋）

（註一）蔣載榮著《高品質黑白攝影的技法》台北，雄獅圖書公司，1996年一版，page 81頁。

（註二）在裱褙時再將這一英吋寬的白邊裁切，確保整張相紙中央存留影像的部份，不含有滲入而未清除的化學物質。

（註三）根據Kodak公司之技術資料Rapid Fixer（with hardener）新鮮藥液的處理能力，以一比三稀釋比例的底片用定影液而言，每一加侖（3.8公升）工作液可以定影120張8×10吋頁式底片，相當於120捲36張135軟片，稀釋比爲一比七的相紙用定影液，每一加侖工作液可以定影100張8×10吋的照片，相當於25張16×20吋的照片。

（註四）Jacobson Ralph，Ray Sidney，Attridge Geoffey，《The manual of Photography》Eighth editon，Focal Press，Oxford 1995，page 241，根據資料顯示，20℃的「鉻礬」堅膜時間須要10分鐘，而「鉀礬」祇要5分鐘。

（註五）同註三。

# ▶第八章　Zone System的概念

Zone System:Approaching The Perfection Of Tone Reproduction

黑白攝影精技

# 第八章　Zone System的概念

## 一、Zone System的基本概念

　　Zone System是1939年由美國著名的風景攝影家Ansel Adams與洛杉磯藝術中心的攝影老師Fred Archer共同研究發展的一套「攝影」方法（註一）。這種方法其實就是把數學名詞—「亮度值」轉換為感官性的術語—區域（Zone）的一種極富科學精神的「色調複製」方式。Ansel Adams強調，為了獲得色調豐富的照片，攝影者應該先把各種感光材料的特性研究透徹，並且利用「大型相機」擅長紀錄景物細節的能力，以精確的控制技巧達成完美的「色調複製」。事實證明Ansel Adams以他無數精緻華麗的黑白影像向世人展示，運用大型相機和Zone System理論是「純攝影」追求高品質影像最完美、最科學也最有效率的「攝影」方式。

　　為了進入Zone System領域的核心，攝影者必須先了解基本的「攝影」觀念，例如：光的理論、「鏡頭」呈像原理、軟片乳劑的特性、「顯影」藥劑的化學性質、「軟片」與「顯影液」形成的「底片特性曲線」與「相紙特性曲線」的科學分析等課題，Zone System才能成為攝影者從事影像創作的利器。有了這些基本的概念之後，攝影者還須要利用現有的裝備如「照相機」、「鏡頭」、「測光錶」、「溫度計」及各種「顯影」藥劑進行一連串的測試，以便建立各種拍攝狀況下軟片的有效「感光度」，以及在不同的「反差」條件下，獲得標準底片的「顯影」數據。手邊有了這些基本的測試資料，可能還須要在戶外的環境真實演練落zone的方法，以驗證「色調複製」的準確性。如果以科學儀器（如：濃度儀）檢測出超過允許範圍的偏差，必須檢討誤差的各種可能來源，並試圖進行修正。如果無法找到錯誤的源頭，上述經過繁複手續的測試數據，可能就必須加以捨棄重新再作，直到攝影者可以隨心所欲地得到「反差」適中且「濃度範圍」在我們掌控以內的底片為止。使用「大型相機」作Zone System的朋友你必須先了解相機的各種控制操作技巧與原理，尤其對於前後板的昇降俯仰動作瞭然於心，才能

在戶外微弱的光學投影下，獲得最完美的呈像結果。有了完美的複製原稿—「底片」之後，接著我們還要學習高品質的放相技巧，包括如何經由「試片」尋找正確的相紙「曝光」時間、如何作小區域的色調修正、如何調整相紙的「反差」、如何校正「烘乾」效應的色調偏差、如何作照片的最後修整（retouching）。有了完美的照片之後，為了讓作品獲得美術館與收藏家的青睞，我們還須再作「永久保存」（archival）的處理，如「調色」、無酸性的「乾裱」（dry mount）處理（註二），簽名及裝框等工作。

由於Zone System式的黑白影像可以表現出「攝影」作品精確記錄細節的能力，並在濃深的「陰影」或淺淡的「亮部」區域區分各種細微色調間之變化，所以Zone System可說是攝影者追求黑白色調極至之美的學問。由於這一類作品的真正面貌除非親眼目睹原作，很難透過大量複製的印刷品一窺其原貌。台灣的黑白影像雖然隨處可見，但是真正以Zone System作為影像訴求的攝影家卻是鳳毛麟角，因此國內Zone System式的黑白作品確實是十分罕見的。正因為見識其真面目者不多，許多年輕影友誤以為黑白攝影祇有「黑」、「灰」、「白」三種色調，不思加強暗房工夫，反而把心力轉移至器材的追求與新觀念的濫用上，這是國內眾多攝影愛好者宜深切反省的課題之一。

雖然利用Zone System的「前視」訓練與技法培養，攝影者可以輕易地達到影像外觀色調之極限美感。但是我們如何以Zone System的技巧創造出具有攝影美學深刻內涵的作品，如何在電腦影像爆炸的年代尋找Zone System存在的時代意義與價值，如何在「高品質」的影像中尋找「高品味」的平衡點，這些都是Zone System過於強調科學與技巧遺留給我們深切反省的課題。

## 二、Zone的意義

為了區分黑與白之間色調的差異與變化，Ansel Adams把黑與白之間區分為十個（或十一個）區域，並以羅馬數字來代表各自的階調，以免和阿拉伯數字所代表的「曝光值」（EV值）有所混

125

淆。每一種特定深淺的「中性色調」（neotral tone）代表了一種區域，我們稱為一個Zone，或一個「區域」。每一級「光圈」的差異就相當於一個「區域」的變化，因此十個Zone就代表了景物「亮度範圍」為$2^{10}$：1（即1024：1）。基本上，Ansel Adams把這十個區域區分為三類：「暗部區域」（low values）、「中間調」（midde values）和「亮部區域」（high values）。

其中「暗部區域」包括：

Zone○：「相紙」所能表現最濃黑色調的極限（即Dmax），表示完全沒有「曝光」的區域或「曝光」不足五格（或以上）所能呈現的深濃色調。

Zone Ⅰ：「曝光」作用的起始門檻，在畫面中被攝景物的表面可以稍稍看到不夠明顯的質感。例如：陰影中的黑色衣服，祇比Zone○的Dmax色調稍淺。

Zone Ⅱ：深黑色調，這個區域開始有一些不甚豐富的「暗部」細節存在。例如：陽光照在樹幹投映於草地的深沈陰影。

Zone Ⅲ：可以看出明顯的「暗部」色調區分（tonal separation），一般深色物體所呈現的色調，含有豐富的細節，被視為重要「暗部」的色調代表。

至於「中間調」的區域包括：

Zone Ⅳ：色調較深的中間色調，一般被攝景物在戶外的陰影中所呈現的階調。它還包括深色的樹葉、在陰影中的白種人之膚色。

Zone Ⅴ：反射率18％的灰卡、晴朗天氣時北向的天空、灰色的石塊、深色的肌膚。

Zone Ⅵ：色調較淺的中間調區域、陽光直射下的白種人之膚色、雪地的陰影部份。

「亮部」區域包括：

Zone Ⅶ：「亮部」中含有豐富細節與質感的區域，非常白皙的肌膚、側光下富於質感的雪堆，燈光術語中所謂的diffused highlight，這是色調較深的「亮部」區域。

Zone Ⅷ：尚有部份質感的白色物體，如陽光直射下的白色襯衫、水面的反射光、經過上腊的光滑金屬面的反光，燈光術語中所謂的specular highlight，它是接近純白紙基的極淺色調。

Zone Ⅸ：相紙在完全未「曝光」的情況所表現出來的純白色調，也是畫面最潔白的部份。

根據Ansel Adams的研究，認為在純白紙基的色調與傳遞部份「亮部」細節的Zone Ⅷ之間，仍然存在著還未到達純白色調的ZoneⅨ。（眞正的純白色調為Zone Ⅹ）。也就是說，在Ansel Adams的字典中，Zone System一共存在了十一個區域，其中Zone ○與Zone Ⅹ分別代表了最濃的黑色調與紙基的純白色調，而Zone Ⅰ至Zone Ⅸ可以稱為「生動的範圍」（dynamic range）（註三）。但是筆者必須在此反駁亞當斯的主張，因為現代的相紙為了加強「亮部」的華麗光澤，往往在乳劑層使用了「光學增輝劑」（optical brightener），雖然紙基色調比以前更為潔白亮麗（即「反射式濃度」降低），但是區分「亮部」階調的能力並未獲得提昇。所以即使增列了一個zone，對於「亮部」的色調表現並無實質的助益。因此我們耗費精力探究到底那一個區域才算是眞正的純白色調並無太大的意義。筆者以為能夠把「中間調」的變化準確地掌握，進而表現由Zone Ⅱ至Zone Ⅷ的「質感範圍」（texture range），這已經相當不容易了。至於那些比ZoneⅧ的色調更淺而又未到達紙基的純白色調的部份，我們可以視之為「額外的紅利」（extra bonus）。許多研究Zone System的影友野心過大，卻常犯「祇見秋毫，不見輿薪」捨本逐末的毛病，筆者認為這是許多人無法駕馭Zone System的眞正原因。

**關於各區適切的底片濃度，請參考（表8-1）**

| | 聚光式放大機 | 散光式放大機 |
|---|---|---|
| Zone Ⅰ | 0.08～0.11 | 0.09～0.12 |
| Zone Ⅴ | 0.60～0.70 | 0.65～0.75 |
| Zone Ⅷ | 1.10～1.20 | 1.20～1.30 |

### 三、Zone System與色調複製的關係

當我們把景物的各種明暗色調賦與了一個羅馬數字（即zone）的符號，我們要回過頭來探究Zone System與「色調複製」循環各個象限的對應關係。事實上，Zone System被認為是「攝影」的眾多技術理論中最難以理解的一環，我們希望從分析景物的「亮度」開始，經過決定適當「曝光」、沖洗成濃淡適宜的底片、一直到放大出一張色調優美忠於景物原貌的照片，Zone System應該把這一連串的步驟歸納成一個特定的模式，以便幫助攝影者個人進行所謂「完美」的「色調複製」。當然讀友們在面對彩色的被攝景物時如何在腦中浮現一幅相對應的黑白畫面或照片，是進入Zone System世界的第一道門檻，這也是美國純攝影派大師Edward Weston一再強調所謂「前視」（Pre-visulization）的訓練。

Zone System與一般的「色調複製」之間存在著什麼關係，筆者認為它們有下列幾點的不同：

（1）Zone System是一種由攝影家主導的「主動」控制之「色調複製」過程。它是根源於被攝景物的「亮度範圍」，利用調整「底片」的「顯影」時間以達成濃淡適宜的底片，使第二象限的input在曲線上可以被我們完全控制。

（2）Zone System在「色調複製」的過程，把十分繁複且須要經由現場實地量度與計算的景物「亮度比值」之對數（即第一象限的橫座標），用攝影家的肉眼所認定的羅馬數字（即zone）取代。把「色調複製」中「科學性」的理論導引至「視覺性」的辭彙，不僅降低了「科學」與「藝術」的爭議，同時更成為理論與創作之間的橋樑。

（3）Zone System提供了一種「正確」的「色調複製」之模式與想法，但是運用時卻會隨著各人對景物色調的不同認知與詮釋，形成完全不同的結果。所以Zone System決不是一條死板板的數學方程式，祇會得到單純畫一的結果。反之它像一把音色柔美的古琴，即使演奏相同的曲譜，它會隨著演奏者的音樂素養與技巧，而有截然不同的音樂詮釋。

（4）Zone System的控制經過了二個程序，一是底片依「暗部」來決定「曝光」，因此代表「暗部」細節的「陰影」部份，一定落在「特性曲線」的「趾部」上段，「暗部」色調區分容易；二是「顯影」時間由「亮部」決定，因此底片上「亮部」含有細節區域的「濃度」不會過厚，使得Zone Ⅰ與Zone Ⅷ之間的差異在底片上不會超過1.10±0.05的「濃度範圍」。因此以這樣的「曝光」與「顯影」的方式進行控制，使用的又是「散光式」之「放大機」，一定可以利用中間號數（2、3號）的相紙放相，而不必作太多的「加光」（Burn-in）與「遮光」（dodging）的手續，就可以得到色調優異的照片。但是一般的「色調複製」似乎衹有事後利用不同反差的「相紙」，以配合「底片」的濃淡範圍。事實證明底片過厚的「亮部」區域，在放相時即使以「加光」處理燒出相應的色調，也會顯露粗糙無比的「粒子」；底片過薄的「暗部」，即使「放大」時以「遮光」處理，仍然無法記錄足夠的細節，衹是把色調變淺一點而已。

（5）Zone System用家事先必須了解底片的「感光度」與標準「顯影」的時間（ND），以及擴張一個Zone的ND＋1與二個Zone的ND＋2，另外壓縮一個Zone的ND-1，與二個Zone的ND-2等的沖洗資料，以利控制。

如果讀友已經了解Zone System與一般色調複製的差異，當我們檢查一張黑白照片是否符合Zone System是品質的色調要求，其實如果不考慮「暗部」與「亮部」的色調表現，我們很難用肉眼邊下判斷。

為了方便讀友檢測Zone System的拍攝成果，請參考表8-2，所列各區域在相紙上的「反射式」濃度。

| | |
|---|---|
| | Zone ○：相紙的Dmax，完全無法區分色調的差別。 |
| | Zone I：相紙Dmax的90%，比Zone ○區域稍淡。 |
| | Zone II：相紙Dmax的85%，保有部份細節是色調最深的區域。 |
| | Zone III：位在「相紙特性曲線」的肩部位置，但是仍有足夠的坡度，區分「暗部」的色調。 |
| | Zone IV：較深色的「中間調」，位在「相紙特性曲線」「直線段」的上半部。 |
| | Zone V：18%的「反射率」，「反射式濃度」在0.70左右，在這一個區域的色調變化十分明顯快速。 |
| | Zone VI：較淺淡的「中間調」，位在「相紙特性曲線」之「直線段」的下半部，色調區分十分明顯，表示此部份的斜率很高。 |
| | Zone VII：色調很淺的「亮部」區域，含有細節與質感，位於「相紙特性曲線」的「趾部」，表示它有較低的反射式「濃度」與「坡度」。 |
| | ZoneVIII：僅比相紙紙基約略高出0.04「反射式濃度」的區域，表示它比純白色稍高一點的「濃度」。 |
| | Zone IX：紙基的純白色調。 |

表8-2
各區域在相紙上的相對階調。

請參考（圖8-3）的第四象限，其中虛線部份就表示原始景物「反射式」濃度，實線則是Zone System照片可能表現的「反射式」濃度。其中Zone I 至Zone III的「暗部」與Zone VI至Zone VIII的「亮部」色調都有被「壓縮」的情形。這也是在Zone System的術語中我們認為祇考慮Zone III至Zone VII區域的反差（即二階法），比考慮景物的極暗（Zone I ）與極亮（Zone VIII）控制上更加容易。因此我們必須向讀者解釋，究竟景物的亮度比值是128：1（即七格光圈）才算是「正常反差」，還是差距為「4格」光圈算是「正常反差」？筆者以為站在「色調複製」的觀點，「七格」光圈（即Zone I 至Zone VIII）算是「正常反差」；但是如果我們以類似光學鏡頭呈像的「點式測光錶」作為「曝光」依據的時候，此時軟片平面上「耀光」的問題已經影響了「暗部」色調的壓縮，而

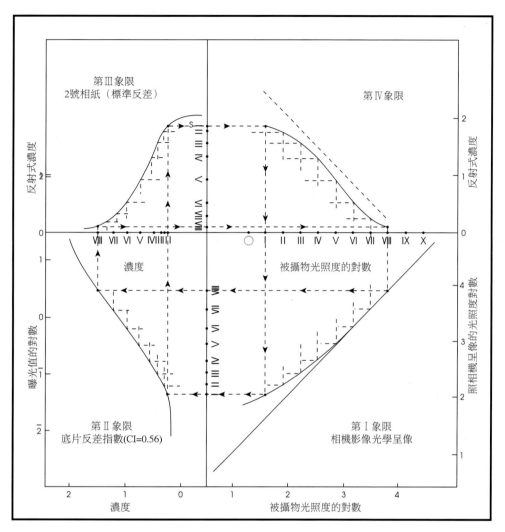

圖8-3
各Zone在色調複製曲線四個象限的相對位置。

Zone Ⅷ本身代表的是比紙基多出0.04的「反射式濃度」的區域，已無明顯的細節層次，所以祇考慮Zone Ⅲ與Zone Ⅶ之間相差「四格」光圈，即是Zone System所認定的「正常反差」。

　　關於這一方面的敘述，讀友可以參考（圖8-4），我們可以了解Zone System在各個階段的「擴張」與「壓縮」的情況。其中尤以Zone ○至Zone Ⅲ之間的「暗部」在各個階段受到的「壓縮」最為嚴重；至於「亮部」色調雖然受到的「壓縮」影響較小，但是底片在「放大機」投影時也有所謂的Callier效應（註四），使得「亮部」的「濃度」受到比較大的限制，這也是銀鹽感光材料與Zone

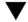

圖8-4
圖中被攝物的兩端受到明顯的色調壓縮。

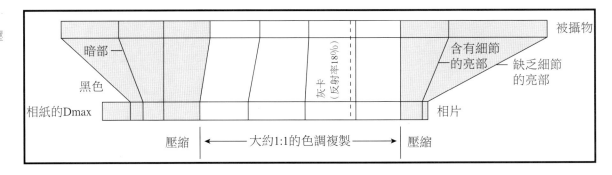

System結合後仍然受制於「耀光」、「特性曲線」、「Callier效應」、「Dmax的極限」以及「測光錶」、「光圈」、「快門」難以避免的誤差,無法作到百分百完美的「色調複製」的真正原因。

(註釋):

(註一) White Minor,Zakia Richard,Lorenz Peter《The new zone system manual》Morgan & Morgan Inc. Sixth Printing,Second revision, 1984,page 136

(註二) 雖然過去「乾裱」一向是許多國外黑白攝影家作「永久保存」處理的最佳方式,但是根據在美國George Eastman House專研conservation多年的攝影家侯淑姿透露,這種在美國風行三四十年,而在台灣攝影界引進尚不足十載的「乾裱」方式,由於照片與黏貼材料會受到溫溼度的變化而產生不均勻的伸縮與膨脹現象。除了極大尺寸的照片以外,美國藝術攝影界目前有不主張把照片作「乾裱」處理,祇在相片四個角作corner mount的趨勢。

(註三) Sexton John,Gilpin Henry《Zone System Print Values》Revised 1989 from《The photo i Symposium》presented by The Ansel Adams Gallery, 1989

(註四) Stroebel Leslie, Compton John, Current Ira, Zakia Richard《Photographic materials and processes》Focal Press,Boston 1986, page 66 由於「聚光式」放大機光源的方向性過強,底片的銀粒子會把投射的光線散射回去,底片上濃度越大的區域會有更嚴重的散射現象,造成「暗部」與「亮部」更強的反差。

# ▶第九章　　Zone System 的測試研究

Zone System:Approaching The Perfection Of Tone Reproduction

黑白攝影精技

# 第九章 Zone System 的測試研究

## 一、測試的目的

　　由於感光材料從出廠到拍攝、沖印完成，中間間隔的時間長短不一，受到儲存環境溫溼度的影響，感光材料的感光性能並不恆定。同時即使感光材料在不同地區及不同批號所生產的相同產品，性能上也往往有一些差異。就算感光材料的特性完全一樣，在面對不同的使用者，也可能遭遇不同相機「快門速度」的偏差（註一）、不同「測光錶」的讀數不同、不同「鏡頭」在同一「光圈」值下「光通量」的不同、不同「溫度計」的讀數不盡一致、藥液調配時面臨不同容器所產生稀釋比例上的差異、個人沖片習慣的難以畫一、控制藥液溫度的精確程度也不相同，甚至「顯影」藥液的化學活性會隨著調配時間漸漸改變。因此在這麼多的變因之下，我們有必要先將個人現有的裝備，如：「照相機」、「鏡頭」、「測光錶」、「溫度計」、「計時器」、藥液的容器先固定下來，並養成良好且恆定的沖片習慣，才有可能去測試感光材料的使用性能，進而逐步實踐Zone System式高品質的「色調複製」。由於135相機的機動性高，但是一般片幅甚小，除了縮小「光圈」以外，幾乎無法使「清晰範圍」無限制的延長。此外校正影像「透視」與「變形」的功能也無法與大型相機相比；面對不同反差的場景135相機大多不能中途抽換軟片（註二），也無法一格一格單獨沖洗底片。因此在高品質的前提下，Zone System式的影像很少有人會用小型135相機去徹底實踐，至少也要用120以上的中型片幅相機，並備妥3～5個片匣以應付不同的反差條件。所以本書的測試將以4×5頁式軟片為主。（讀友如果需要查詢135或120相機的測試方法，請參閱《進階黑白攝影》一書第十章。）

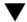

## 二、頁式軟片感光度的測試

　　由於所有軟片實際「感光度」與標示在包裝盒上的數值或多或少有一些出入，所以使用前應該先作一次測試。測試的目標是以「曝光」不足四格的區域（即Zone Ⅰ）底片之淨濃度值為0.10。由於4×5相機採用「蛇腹」（bellows）伸縮方式對焦，所設定的「光圈值」是以無窮遠處作為計算基準，當「物距」縮短，則「像距」增長（即「蛇腹」延伸），標示的「光圈值」將比真實的「光圈值」要大，須要作「曝光補償」。（註三）

### ■測試方法：

　　（設備與材料）：4×5相機一架，180～240mm鏡頭一支，黑色卡紙一張（12×15吋以上），點測光錶、三腳架、4×5片匣二個、4×5軟片一盒、伸縮捲尺一條。

　　測試步驟：

　　(1)把黑色卡紙置於未受陽光直射的戶外陰影處。

　　(2)把相機「鏡頭」上之「光圈」調為全開，並將大型相機上所有的刻度歸零。接著把相機對準遠處的白雲或山峰，最好利用「對焦器」精確對焦，並固定前後板的掣動鈕。可以由相機後板毛玻璃所在的底片位置為起點，利用捲尺以鏡頭「焦距」長推算回前板，並作一記號，這一點就是鏡頭真正的「光學中心」，也是計算「像距」和「物距」的基準點。

　　(3)把4×5照相機對準黑色卡紙的中心，並且使黑色卡紙幾乎完全投映在毛玻璃上。

　　(4)在全黑的暗室或暗袋內把「頁式」底片裝在片匣內，注意分辨那一面為乳劑面（註四）、那一面是片基面，乳劑面應該朝外。

　　(5)把「點式測光錶」的「感光度」設定為廠商軟片盒指示的數值，如Tmax400就設定為400°，FP4plus就設定為125°。

135

(6)在「照相機」的正後方位置以「點式測光錶」量測黑卡的讀數，如果讀數不是整數，如EV值＝8.7或光圈值4.3，可以調整「測光錶」上所設定的「感光度」，使測光讀數為「整數級」光圈（不要超過1／10級）。如果「快門」速度低於1／8秒，應設法把「快門」調至1／15～1／60秒，再決定「光圈值」讀數。

(7)按動「點式測光錶」測光鈕，如果讀數是f／11，1／30秒，表示這是黑卡轉換為第Ⅴ區的讀數，應該縮小「四格」光圈使它成為第Ⅰ區。在上述這一個情況，「曝光值」便是f／11縮小四格的f／45，1／30秒。

(8)關閉「鏡頭」葉片，並把「光圈」刻度調到剛才縮小四格「光圈」的位置。調整「快門」速度盤到設定的位置，並空拍三、四下。最後上緊「快門」，這是為了避免相機「快門」彈簧因機械過久不用或天氣劇降，內部潤滑油凝固所產生的「彈性疲乏」問題。

(9)把「片匣」插入相機後板，緩緩拉出片匣的片插，但是留下約五公分不要完全抽出，目的為了量度完全未曝光時片基之「濃度」。

(10)再測一次光，確定光線沒有改變。

(11)按動「快門」鈕拍攝一張，完成後把片插插到「片匣」底部。更換片匣的另一面，並把「光圈」開大一格，上緊「快門」，如步驟(9)～(10)，再拍一張。

(12)把「底片」依「盤式顯影法」（參考圖9-1）沖洗，徹底水洗清潔後涼乾。在「濃度儀」下量測，先把片基（f＋b）的濃度值扣除，再測黑卡位置的「淨濃度」。如果二張的「淨濃度」都不到0.10，表示實際「感光度」是標示值的一半以下；如果一張不足0.10，另一張超過0.10，表示實際「感光度」在廠商標示值與標示值的一半之間；如果都超過0.10，表示「感光度」比標示值還要高。

根據筆者之經驗判斷，底片實際「感光度」大約在廠商標示值的一半左右，除非你用的是「增感顯影」較爲適用的Tmax顯影劑，否則實際「感光度」很少超過標示「感光度」。

### 三、頁式軟片「感光度」與「標準顯影」時間的合併測試

完成的「頁式」軟片「感光度」的測試，我們還必須進一步再尋找軟片的「標準顯影」時間。由於第一個測試大部份都是「曝光」不足「四格」，甚至完全沒有「曝光」的影像，所以「顯影液」效力很強，找到的「感光度」運用在正常拍攝的底片上，往往有偏高的情況。爲了避免先前測試的失誤，我們可以把「感光度」與「標準顯影」時間這兩種測試合併進行。如果已經找到前述實際「感光度」的朋友，可以將找到的「感光度」調降約1／3格（如100°調爲80°，50°調爲40°）。

（設備材料）如前一測試，外加一張12×15吋以上白色卡紙。

（步驟）：(1)將「測光錶」設定爲廠商建議之感光度，如果已經利用前一測試找到實際「感光度」，可以將「測光錶」之「感光度」再調降約1／3格。如果找到的「感光度」使得「曝光」不足四格（即Zone Ⅰ）的「淨濃度值」比0.11略高，如（0.12或0.13），則不用調降。

(2)將黑卡置於戶外陰影區域，白卡置於陽光直射的位置。

(3)將相機鏡頭的「光圈」全開，所有控制鈕歸零。把相機對準無限遠處之景物，並精確對焦於毛玻璃上。（目的在鎖定「蛇腹」長爲最短）。固定前後板之掣動鈕，使「蛇腹」延伸的距離保持不變。

(4)在黑卡正前方架設大型相機，使得相機前後板與黑卡完全平行。

(5)以「點式測光錶」測光，切記不要讓照相機和自己的影子影響黑卡的受光量。把測光讀數減少四格光圈拍攝，如果讀數爲f／11、1／15秒的話，就以f／45、1／15秒拍攝，這是Zone Ⅰ的讀數。

(6)把裝妥的「片匣」插入相機的後板進行拍攝，注意拍攝時插板不要完全掀起，要留3～5公分作為片基的「濃度」計算。

(7)如步驟(4)，在陽光直射的白卡正前方架設相機，方式如前述。

(8)在照相機的正後方以「點式測光錶」量測白卡之讀數，注意相機和自己的影子是否影響了卡紙的均勻受光。

(9)依「測光錶」指示增加三格「光圈」拍攝，也就是Zone Ⅷ的區域。由於「測光錶」的讀數是以第Ⅴ區作為基準，所以多打開三格「光圈」，使Zone Ⅴ跳為Zone Ⅷ。（如果此時的讀數為f／32，1／60秒，則以f／11，1／60秒拍攝）。

(10)將相機「鏡頭」的「光圈」與「快門」依照步驟(9)設定，關閉相機葉片，上「快門」發條，空拍三四次，再上緊一次「快門」發條。

(11)將剛才拍攝黑卡的卡匣取出，以另一面尚未「曝光」的底片片匣插入後板，按「快門」鈕拍攝。

(12)為了避免「顯影」時間的不準確，可以拍三～四個片匣備用。

(13)把每一個片匣的兩張軟片（一為Zone Ⅰ，一為Zone Ⅷ）在全黑的環境取出，依「盤式顯影法」沖洗成底片，每次沖兩張。把底片在「濃度儀」下檢測，如果這樣的「顯影」時間可以使得Zone Ⅰ的淨濃度為0.10，而Zone Ⅷ的淨濃度為1.25，這樣的「感度」與「顯影」時間就是所謂的ND（Normal Developing time，標準顯影時間）。萬一白卡的「淨濃度」高於1.25，表示「顯影」時間過長。依據筆者經驗，如果誤差值在0.10以內，可以增減10%左右的「顯影」時間，如果超過0.20，至少增減20%的顯影時間。

萬一此時Zone Ⅰ的讀數超過0.10的允許範圍（0.09～0.12），即使白卡的Zone Ⅷ正好落在1.25，也不表示ND已經找到。我建議最好再重作一次，問題可能出在沖片的技術還不熟練的緣故。

## 四，ND±1，ND±2的測試

　　Zone System的實踐過程中，「標準顯影」時間—ND的建立是最基本的工作，它祇解決了大約70％的「攝影」問題。如果遇到被攝環境反差很大，或天氣陰沈全無「反差」，我們勢必要建立「壓縮」及「擴張」的沖洗數據：即ND－1，ND－2，甚至ND－3，及ND＋1，ND＋2。由於許多新式的感光乳劑粒子扁薄，過度延長「顯影」時間將使得陰影區域也會有「濃度值」同步升高的現象，不易大幅增加底片「反差」，因此某些乳劑連ND＋2都不易達成，遑論ND＋3了。至於ND－2，往往需要將「顯影液」稀釋，不然就得縮短「顯影」時間。如果「顯影」時間短到不足五分鐘時，則容易發生「顯影」不均勻的現象，所以ND－2，並非每一種軟片與「顯影液」的組合都可輕易達成，至於ND-3，要達成的機會更小。一般而言，祇有「反差」極大的場景才偶爾一用。所以ND＋1，ND＋2，ND－1，ND－2，與前面找到的ND，這五種拍攝條件下的「感光度」與「顯影」時間幾乎已足夠應付99％以上的拍攝狀況。

　　由於為了顧及十多個Zone的「濃度值」變化，照理講應該像135的測試一樣，一個Zone拍一張底片，但是這樣作法完成這一個測試可能要耗費上百張底片，非常不經濟。我們可以一次拍攝二張底片，把它分成「暗部」與「亮部」兩組，不必考慮中間調的變化，當可節省很多材料費用。

### （測試方法一：黑卡與白卡法）

　　（測試材料）：同前述

　　（步驟）：

　　(1)大型相機操作要領如前所述，把黑卡與相機的前後板互相平行，黑卡的影像完全佔滿整個毛玻璃。

　　(2)以前面測試找到的「感光度」設定「點式測光錶」，並對黑卡測光。仔細檢測黑卡四邊與中央讀數是否一致。

片插移動方向 →　第一次曝光 f/45,1/30　　第二次曝光 f/45,1/30　　第三次曝光 f/32,1/30

片基　　第○區　　第I區　　第II區

標的物：黑卡

(3)按照「測光錶」讀數減五格光圈（即Zone○），設定相機之「光圈」與「快門」。例如：黑卡讀數是f／8，1／30秒，減5格光圈為f／45，1／30秒。

(4)把相機「鏡頭」之葉片關閉，上緊「快門」。

(5)把「片匣」插入相機後板，抽出片插，但留下約3公分的長度不讓這一部份的軟片曝光，作為量測片基「濃度」之用。

(6)按動「快門」鈕，把片插往下移動約3公分，上「快門」發條。（不要改變光圈及快門）。

(7)再次撤下「快門」鈕，再作一次等量的「曝光」。由於累積兩次Zone ○（曝光不足5格）就相當於Zone I 。（曝光不足4格）。我們已經有片基、Zone○，Zone I 這三種濃度。

(9)把片插朝下移動約3公分，把「光圈」打開一格，（即f／45改為f／32），上快門發條，預備作Zone Ⅰ的曝光。

(10)按第三次「快門」，此時曝露的底片已經累積了兩次Zone○和一次Zone Ⅰ的曝光量，相當於Zone Ⅱ的曝光量。

(11)把片插完全插到「片匣」底部，把整個「片匣」抽出並換另一面，作第二張底片的「暗部」曝光。

(12)重複此一步驟，把底片拍五～六張備用。

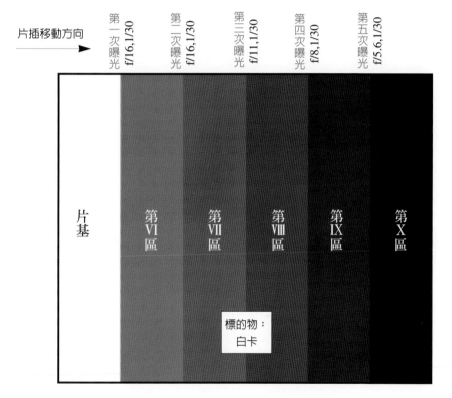

(13)把相機移往白卡位置，架設相機的要領同前。

(14)依「點式測光錶」讀數增加一格「光圈」，（即ZoneⅥ之讀數）設定相機的「光圈」與「快門」。例如f／22，1／30秒，就用f／16，1／30秒。

(15)關閉「鏡頭」葉片，上「快門」發條。

(16)把裝有未曝光軟片的「片匣」插入相機後板，抽出片插。

(17)按動「快門」，使整張底片曝光Zone VI的量。把片插往下移動約一英吋，再上一次快門發條，不要改變「光圈」及「快門」。

(18)按動第二次「快門」，把片插往下移動約一英吋，此時已有Zone VI和Zone VII兩個Zone。

(19)把「光圈」加大一格，（此時光圈為f／11），上「快門」發條。

(20)按動第三次「快門」，把片插往下移動一英吋，把「光圈」再開大一格「光圈」，（即由f／11開大為f／8），上「快門」發條。

(21)按動第四次「快門」，把片插推到底，並將整個「片匣」抽出。

(22)重複上述拍攝白卡的步驟，一共拍攝五～六個「片匣」備用，我們將可得到Zone VI～Zone X的五個區域之濃度值。

把暗部（Zone ○，I，II）的一張底片與亮部（Zone VI～Zone X）的一張底片視為一組，先以「標準顯影」時間的ND沖洗，檢測其「濃度值」。如果第 I 區和第 VIII 區分別為0.10和1.25±0.03，表示前面的測試十分正確。如果ND是5分鐘，我們再以4，6，7，8，10分鐘各沖一組。為了避免軟片之浪費，可以把每一張底片用美工刀對切裁成二等份，一次用一小塊。沖洗用的「顯影液」不必每一次用後倒棄。HC-110（B式）工作液每100CC可以處理4×5底片一張，每次祇須調配800cc工作液，先用500cc「顯影」，每次洗一張4×5"底片就倒出100cc舊液，加入100cc新鮮的工作液，如此將可維持每一次十分恒定的「顯影」結果。

（圖9-1）

（a）單張盤式顯影法：頁式底片最安全的「顯影」方式，在全黑環境下不停用手搖晃顯影盤的兩邊，讓新鮮的藥液隨時可以和乳劑面接觸。由於手溫不會直接傳入藥液，「顯影」的準確性與恒定性大為提高。為了防止底片四邊的直角端刮傷乳劑，最好一次祇處理一張底片，遇到作用緩慢的D-76顯影劑，十多分鐘的黑暗經驗對於隔光不良的暗房和懼黑的影友是很嚴苛的挑戰。

▼

（b）多張盤式顯影法：為了增加「顯影」效率，我們可以用稍大的盤子（如8×10吋），一次使用800cc以上的藥液。在全黑的環境下一次處理4～6張底片，以類似洗牌的抽換的方式，從一疊底片最下面方的一張抽出，再輕放在最上一張，不斷地進行。為了防止手溫傳入盤內，我們可以在顯影盤的邊緣放一個內裝冰水的「保特瓶」，以維持盤內「顯影液」20℃的恒溫。

＊切記：第五圖不要讓底片的邊角刺傷下一張底片的乳劑。

143

**軟片測試表**

軟片名稱：Kodak Tmax100　測光錶：Minolta Spot F

設定之感光度：50

相機：Sinar F2

顯影液：Kodak HC-110

鏡頭：210mm f／5.6 APO-Symmar

稀釋比例：1：7及1：15

日期：1997年5月4日

| | (1:15) | (1:15) | (1:7) | (1:7) | (1:7) | (1:7) | (1:7) | (1:7) |
|---|---|---|---|---|---|---|---|---|
| | 5min | 6min | 4min | 5min | 6min | 7min | 8min | 10min |
| f+b | 0.05 | 0.06 | 0.06 | 0.06 | 0.06 | 0.07 | 0.07 | 0.07 |
| ○ | 0.00 | 0 | 0.01 | 0.02 | 0.02 | 0.03 | 0.04 | 0.06 |
| I | 0.04 | 0.06 | 0.08 | 0.10 | 0.10 | 0.11 | 0.13 | 0.15 |
| II | 0.13 | 0.18 | 0.20 | 0.22 | 0.23 | 0.25 | 0.27 | 0.30 |
| III | | | | | | | | |
| IV | | | | | | | | |
| V | | | | | | | | |
| VI | 0.51 | 0.60 | 0.71 | 0.83 | 0.95 | 1.10 | 1.31 | 1.43 |
| VII | 0.68 | 0.78 | 0.89 | 1.06 | 1.18 | 1.32 | 1.47 | 1.64 |
| VIII | 0.86 | 0.96 | 1.14 | 1.25 | 1.38 | 1.49 | 1.66 | 1.79 |
| IX | 1.07 | 1.18 | 1.31 | 1.47 | 1.59 | 1.71 | 1.89 | 2.05 |
| X | 1.19 | 1.34 | 1.50 | 1.68 | 1.82 | 1.94 | 2.09 | 2.31 |

　　（分析）：由於Zone I的「暗部」區域「濃度」讀數是計算「感光度」與決定「曝光」的區域，所以一定要先決定0.10的位置。假設「顯影」時間為4，5，6，7，8，10的各組「濃度值」如圖表所示，由於「盤式顯影」時間短於4分鐘會有「顯影」不均勻的問題，我們可以增加一倍的稀釋比例，（如HC-110由1：7到1：15），顯影5分鐘及6分鐘（大約是B式顯影的2分半及3分鐘的效果）。

▼

ND：5分鐘（1：7），50°感光度

ND＋1：6分30秒（1：7），50°感光度

ND＋2：8分鐘（1：7），64°感光度

ND－2：6分鐘（1：15），40°感光度

ND－2：未知，32°感光度

（說明）：根據上述的測試數據分析，我們發現「顯影」5分鐘的數據資料顯示，Zone I 的「淨濃度值」正好是0.10，而Zone VIII 的讀數，則正好是1.25，所以我們可以把5分鐘視為ND，50°視為其「感光度」。至於ND＋1，由於稀釋比（1：7）之6分鐘與7分鐘的Zone I 皆在（0.09～0.12）之範圍以內，表示「感光度」並沒有改變，還是維持50°。而ZoneVII的「淨濃度」6分鐘為1.18，7分鐘為1.32，經過數學「內插法」的計算，發現1.25出現在6分半鐘，所以ND＋1可以填上6分30秒，「感光度」則仍為50°。而ND＋2，即尋找Zone VI出現1.25的顯影時間，由於8分鐘顯影時間第 I 區淨濃度已提昇至0.13，超過0.09～0.12的要求範圍，而Zone ○此時已達0.04，根據「內插法」之計算，相差一格「光圈」的曝光量其「濃度值」已由0.13變成0.04，因此減1／3格「光圈」正好使「淨濃度」值為0.10，所以把感光度50°調高為64°，恰好是曝光不足1／3格。而8分鐘的Zone VI為1.31，雖比1.25的「濃度值」為高，可是這是「感光度」維持在50°時的結果，我們已經把感光度調高1／3格，因此這個Zone VI的濃度值會降低，根據判斷Zone V至Zone VI的「濃度」差異大約為0.20，減去1／3（約0.07），正好是1.24。所以我們可以大膽地預測ND＋2的顯影時間為8分鐘左右，感光度為64°。

　　至於ND－1它的定義是Zone IX「淨濃度」為1.25，我們檢查（1：15）6分鐘的數據發現：0.10出現在Zone I 與Zone II 之間。根據內插法的計算0.10正好在兩者間隔的1／3位置，由於Zone I 不足0.10表示它的感光度訂得太高，所以應把感度調降1／3格（即40°）。我們再檢查ZoneIX，雖然它的「淨濃度」不到1.25（是1.18），但是調降「感光度」為40°以後，真正的ZoneIX應該出現

145

在它右側1／3的位置。根據計算（1：15）顯影6分鐘移動後的
Zone IX正好「濃度值」為1.25，所以它是ND－1。至於ND－2，
我們發現（1：15）5分鐘的數據0.10出現在Zone I 與Zone II 之
間，感光度被迫降低為32°，而Zone X 後側2／3格的位置已超出
我們量測的範圍，我們無法用內插法檢測。不過依據經驗研判，
HC-110（1：15）5分鐘已經與ND－2相去不遠。

　　（結論）由上述的分析，我們知道隨著「顯影」時間的延長，
第 I 區的濃度值必須靠著提高「感光度」（即曝光不足）來維持
0.10的標準，但是第VII區（ND＋1）或第VI區（ND＋2）的「濃度
值」卻因為「曝光」相對減少，無法隨著「顯影」時間的延長作無
限制的遞增，這也是有些感光材料與「顯影」藥液的組合不能作到
ND＋2或ND＋3的原因。

　　此外ND＋2（或ND＋3）雖然增加了底片的「反差」，卻使得
底片的粒子變得格外粗大明顯，歐美Zone System攝影家並不樂見
這樣的副作用，多半以「硒調色液」來加厚底片，捨棄延長「顯影」
時間的方式。

片插打洞的方式。

### （測試方法二：分次曝光法）

　　（測試材料）：同前述，四塊灰卡，外加八塊材質較硬的塑膠
墊板或黑色西卡紙（每塊11×17cm），打孔器（或電鑽），美工
刀、直尺、500瓦藍色燈泡兩盞，二支燈架。

　　（測試步驟）：(1)將塑膠製深色不透光之墊板或黑色西卡紙按
照片匣之尺寸裁成八塊備用，最好透過光線察看塑膠板或西卡紙是
否會透光。

　　(2)按照圖所示，利用打孔器（或電鑽）打上一個洞，各洞之
直徑至少1／4英吋，每一個洞間隔約一英吋。其中（0，8）共用
一個洞，（1，9）（2，10）、（3，11）亦同，這兩個編號祇要各
寫在一面塑膠上的正反面即可。

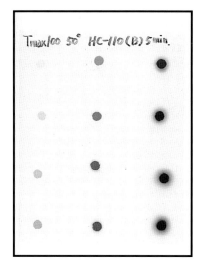

拍攝成品。

　　(3)將四張「灰卡」平貼在牆上，使它成為一張16×20"的大灰卡。

　　(4)在灰卡正中央45°沿線架設藍燈泡，如果兩盞燈泡的壽命與強度相同，理論上應該在「灰卡」等距的位置架設燈光，可以使得灰卡獲得均一的「反射式」讀數。

　　(5)按照軟片之「感光度」設定「測光錶」，假設使用的軟片是Kodak Tmax400，就把「測光錶」設定為400°，「快門」速度調在1／125～1／30秒。

　　(6)架設相機的方式如前述。

　　(7)假設測光讀數為f／8，1／60秒，縮小五格光圈後為f／45，以此設定相機上「光圈值」與「快門」速度，此為Zone ○。

　　(8)關閉「鏡頭」葉片，上緊「快門」發條，將「片匣」插入相機後板，並把片插插出，將○號塑膠板置入。

　　(9)按動「快門」鈕，上「快門」發條，加大一格「光圈」(即調至f／32)，這是Zone Ⅰ。

　　(10)抽出○號塑膠板，置入1號板，按動「快門」。

　　(11)依此一順序拍攝十二個孔位。記住先調整「光圈」，當光圈已開至最大，再改變「快門」速度。

　　(12)拍完這十二個Zone，將原本的片插插入。換另一面，重複上述的動作，拍完五～六個片匣。

　　(13)將這十二個Zone的軟片，按照前述的方法沖洗底片，把完成的底片經由「濃度儀」量測各Zone之讀數，扣除片基濃度即可依前述之方式，填好軟式測試表之各欄，便可決定ND±1，ND±2之數據資料。

（註釋）

（註一）根據RIT攝影技術系教授Dr.Leslie Stroebel的研究發現，「快門」製造廠對於「標示快門」往往有±40％的誤差，它以100部135單眼相機作測試，「快門」誤差在±5％以內的僅有2部。近年電子控制的「快門」十分普及，出廠之「快門」準確度比傳統機械快門大幅提高，但是控制時間的部份零件—齒輪組、彈簧及凸輪卻仍存在無可避免的機械性誤差。（參考《Photographic materials & processes》，Focal Press，Boston 1986, page 107

（註二）目前市面上所有135SLR相機中，僅有Rolleiflex3003系列具有獨立的片匣系統。但是單一片匣的價格可能比許多日製135SLR機身還高，所以這樣的設計在1980年代並未蔚為主流。但是單一機身的系統的確減少了另購機身的「快門」誤差。

（註三）「曝光補償」之公式如後：曝光因素＝(蛇腹長)²／(焦距長)²，也就是當「蛇腹」長等於「焦距」長時（即對焦於無限遠處），曝光因素等於1，不須補償；當「蛇腹」長等於「焦距」長之$\sqrt{2}$倍時，曝光因素等於2，須增加一格「光圈」；當「蛇腹」長等於「焦距」長之2倍時（即作1：1近攝時），須增加二格「光圈」。

（註四）把頁式底片直立，短邊在上下位置，長邊在左右兩旁，如果齒孔出現在右上角，那麼面對自己的這一面就是乳劑面，其背面就是片基。

# ▶第十章　相紙之研究

Zone System:Approaching The Perfection Of Tone Reproduction

黑白攝影精技

# 第十章　相紙之研究

## 一、前言

　　國內黑白「攝影」的人口日益蓬勃，但是台灣一般影友對於「相紙」的認知泰半仍停留在價格與口碑取向上，對於如何分辨「相紙」的好壞以及如何選擇適用的「相紙」，一般人因為缺乏可供諮詢的管道，常成為商業廣告下的犧牲者。根據筆者的了解，國內「攝影」市場雖然每年有數十億台幣的耗材生意，但是黑白的市場僅及「彩色」相材之百分之一。由於市場不大，國外一些成本昂貴的「展覽級」分號相紙不願意也無能力在台灣行銷，使得台灣識貨的行家必須以特別訂貨的方式，有時必須等待好幾個月時間。偶爾尋獲的「珍品」，往往卻是過期的庫存舊貨，這是有心從事Zone System創作的影友感到最痛心的事情。

　　因此這一篇有關「相紙」的測試研究，希望能打破商業廣告的迷思，以數據說明色調的表現，幫助影友建立客觀評斷「相紙」色調表現的標準。

## 二、「相紙」的幾種分類方式

　　「相紙」可以依乳劑、反差（即曝光域）、表面紋理、構造之不同而可分成不同類型的「相紙」。一般而言，「相紙」有四種不同的分類方式：

　　（1）依「乳劑」種類區分：

　　一般黑白「相紙」感光乳劑層由於使用的「鹵化銀」晶體成份不同，可以概分為「氯化銀」（chloride）紙、「溴化銀」（bromide）紙以及兩種乳劑混合成而的「氯溴化銀」（chlorobromide）紙三類。（後兩類紙可能也含有少量的「碘化銀」晶體成份。）目前純粹的「氯化銀」相紙已經十分罕見，祇有印相用的證件照還偶爾一用。所有黑白「相紙」的感光乳劑中含有3：1至1：3的「氯化銀」與「溴化銀」的成份。不同的乳劑組成決定了「相紙」的「感光度」、「顯影速率」、「呈像顏色」、相紙的「特性曲線」形狀等性能。茲分述如下：

（a）感光度：如果我們祇考慮「感光度」的特性，「氯化銀」紙的「感光度」最低（所以可以在燈泡下直接印樣），「溴化銀」紙速度最快，而這兩種晶體混合的「氯溴化銀」紙的「感光度」則居中。通常「溴化銀」晶體含量越高相紙的「感光度」越高，它的反差也越低。但是相紙感光乳劑的「溴化銀」晶體含量一旦超過某一限度，它會對「可見光譜」的紅色端開始感光（註一），變成所謂「全色性」感光材料，適合利用「彩色底片」作爲原稿的放相。因爲彩色底片含有橘紅色的片基染料，使用一般黑白「相紙」將無法感光。但是使用「全色性」相紙則不能打開「安全燈」，必須全黑的環境操作。

（b）呈像顏色：

影響「相紙」呈像顏色最重要的因素有二：一是「相紙」在「顯影」過程感光乳劑生成的粒子尺寸，二是紙基本身的色調。而「顯影」過程所生成的粒子尺寸則和使用的「顯影劑」種類與「相紙」感光乳劑晶體的尺寸與特性有關。由於「溴化銀」感光乳劑內「鹵化銀」晶體的尺寸十分細小，我們的肉眼根本無法察覺。而這些在「顯影」作用生成的銀粒子的尺寸大約可以和「可見光」波長來加以比較，當銀粒子尺寸最大的時候，生成影像的顏色是純黑色，粒子稍細一點將呈現「棕色」（brown），粒子再小一點就會呈現淡紅色，粒子最細小時黑白影像將呈現黃色。由於曝了光之後的「相紙」在浸入「顯影液」之前，粒子起初很小，經過「顯影」作用的化學反應，銀粒子才得以越積越大。因此祇有經過「充分顯影」（full development）以後才能得到「相紙」的眞正顏色。

由於祇有感光乳劑的「鹵化銀」晶體體積比較細小的「相紙」，才可能在生產時與印相處理後改變原本相紙的顏色（如調色過程）。因此晶體尺寸相對較大的「溴化銀」相紙，正常處理的情況將生成純黑色調，想用「調色液」（toner）改變「溴化銀」紙的顏色則比較困難。例如：Agfa生產著名的Brovira相紙是一典型的「溴化銀」紙，它的唯一缺點就是「調色」處理極爲困難。而「氯化銀」的印相紙其感光乳劑的粒子十分細小，廠商在生產過程祇須

151

稍加調整（註二），便可在「充分顯影」之後，生成冷黑色或暖黑色調。至於「氯溴化銀」相紙它的乳劑晶體尺寸居中，一般多生成暖黑色或暖棕色。

（c）「顯影」速率：

如果「相紙」感光乳劑的粒子比較細小，顯影藥劑穿透感光乳劑層的效率會比較高，「充分顯影」的時間比較短。因此「氯化銀」相紙的顯影時間最短，正常處理祇須30秒～45秒即可。「溴化銀」紙的晶體粒子最大，「充分顯影」的間最長，通常要2～3分鐘。

（d）反差：

「相紙」感光乳劑粒子的大小決定了相紙「感光度」與「顯影」速率，而乳劑內不同尺寸的粒子它們分佈的狀況則決定了「相紙」的反差。一般而言乳劑的晶體結構並非單一排列的構造，大約有20層的粒子上下排列，如果粒子的尺寸與分佈非常均一，通常這種「相紙」有較大的反差（參考圖10-1）。反之，如果粒子排列有

152

圖10-1
當感光乳劑的粒子尺寸一致，會生成高反差的呈像。

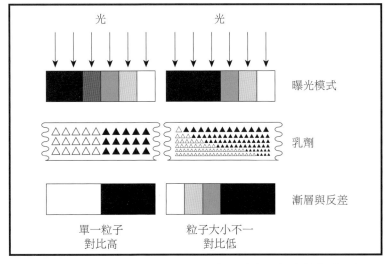

大有小且分佈十分凌散，第一層晶體容易將光源射來的微小「光子」往側面晶體推移，形成十分平緩的「特性曲線」，因此這種相紙的「反差」比較低。

此外如果相紙感光乳劑的粒子尺寸較大，感光乳劑將提供更大的受光面積與光子碰撞，形成更多量的銀離子可以被還原爲金屬

銀。而在相紙的「顯影」過程也會有比微細粒子更劇烈的化學反應，因此化學家稱這種因為乳劑內含有較粗大的粒子所生成的化學反應為「放大效應」（amplification effect）。但是由於粗大的粒子容易將射來的「光子」散射回上層的晶體，避免下層粒子「曝光」，因此「氯溴化銀」相紙中含有「溴化銀」的成份越高，相紙的反差越低。

（2）依相紙反差區分：

一般相紙可以區分為單一乳劑的「定號」（graded）相紙，與雙層乳劑的「多重反差」（multi graded）相紙兩類。

（a）定號相紙：

早期的相紙祇有一種反差，直到「捲式軟片」（roll film）問世，由於整捲軟片勢必會有不同反差的場景，才有不同反差的「相紙」出現（註三）。目前大多數的「相紙」多半依底片「曝光域」（exposure range）之大小設有不同的號數，號數越低表示適合「曝光域」較寬的底片，它的反差也較低。大部份相紙製造廠提供3～4種號數可供選擇。某些廠牌的「相紙」甚至提供5～6種號數，如0號～5號。歐美系統的「相紙」多半以2號相紙為「正常反差」，日系相紙則多以3號視為「正常反差」，「高反差」的4號、5號相紙有將相紙色調往「黑」、「白」兩端分離的趨勢，「中間調」的變化十分快速，「低反差」的0號、1號相紙則有把階調往「中間調」集中的傾向，黑色與白色不易同時出現。所以反差不足的底片須要「曝光域」窄的「高反差」相紙配合。同理，反差很大的底片則必須用「曝光域」寬的「低反差」相紙，才能得到正常悅目的照片。

（b）多重反差相紙：

1940年代鑑於「固定號數」的相紙使用上的不便，英國著名的黑白感光材料製造廠Ilford利用兩種「感色性」（Spectral sensitivity）的感光乳劑分別塗在同一張相紙上，一層是對「藍色光」特別敏感的「高反差」乳劑，另一層是對「綠色光」非常敏感的「低反差」乳劑，祇要以「藍色光」曝光，便會得到如固定號數

5號相紙一般的「高反差」效果；以單純的「綠色光」曝光，便會得到類似0號或1號相紙的「低反差」影像。以不同比例的「藍色光」與「綠色光」混合，便會得到中間號數的效果。光源的顏色控制可以在裝有濾色片的「燈室」內以旋鈕調控，或在「放大機」的「鏡頭」下方使用特製的「多重反差」濾色片，以達到相紙「多重反差」的效果。

「多重反差」濾色片一般而言在極高反差時呈現紫紅色，在低反差時多半是黃色。在0～$3\frac{1}{2}$號的範圍內會有幾乎完全相同的「感光度」，而在4～5號的「感光度」則祇剩下一半。但是根據筆者的測試判斷，在使用極高和極低反差濾色片時，它的效果並不如傳統定號相紙5號或0號那麼強烈明顯（註四）。但是它祇須添購一套價格低廉的「濾色片組」，就可以取代五六種相紙的功能，因此「多重反差」相紙勢將逐步取代「定號」相紙的地位。

（3）依「相紙」表面紋理區分：

相紙表面有不同的光澤與紋理，主要是由「相紙」紙基製造過程「輪壓」（canlender）與塗佈處理的結果。由於光面（glossy）「相紙」具有較高反射光線的能力，並有記錄更多細節紋理的特性。同時光滑的相紙表面可以獲得更濃黑的黑色調（Dmax），因此最受 Zone System攝影家的青睞。至於「布紋」（matt）相紙因為可以隱藏底片過度放大顯現的粒子或解析力不佳的鬆散影像，最為婚紗人像攝影師所樂用。但是以這類「相紙」作為印刷原稿，會因為表面不平坦喪失的細節也最多。

一般「相紙」出廠時會塗上一層保護層塗佈，以防止抽取和處理過程表面磨損，同時這一層保護層將可增加少許「相紙」外觀的光澤。一般「布紋」相紙在生產過程乳劑內多半添加部份澱粉類的「糊漿」或「矽土」（Silica），以降低表面的反射。廠商在不同「相紙」表面紋理標示上多半會用珍珠面（pearl surface）、光澤面（luster surface）、高光澤面（high luster surface））等名稱，嚴格地說它們都是表面平滑不會反光的「相紙」，記錄細節的能力與所能達到的最高濃度（Dmax）一般都介於光面與布紋面之間。

（4）依「相紙」的構造區分：

「相紙」依其構造可以區分為「紙纖維」（fiber-base）相紙與「樹脂」（resin-coated）相紙兩類。由於大部份的「紙纖維」相紙依靠高品質的原木紙漿（pulp）作為原料，因此成本十分昂貴。近年來「相紙」製造廠逐漸改用塗有「聚乙烯」（polyethylene）的「樹脂」相紙作為發展重心的趨勢。此外全球環保意識抬頭，「紙纖類」相紙在處理過程扮演類似「海棉」吸水的角色，化學藥劑容易穿透紙基，須要長時間和大量用水方可洗淨，也不能用機器滾輪作烘乾處理。而且「相紙」乾燥以後難以保持平整，整個處理過程十分費時，初學者對於這種「難洗」又「難乾」的特性大多不能適應。但是傳統「紙基」相紙具有更寬闊的色調表現範圍與永久保存的耐久特性，適合攝影家以它作為「展示」及「典藏」的美術用途。

至於「樹脂」相紙由於「聚乙烯」的表面塗佈與「相紙」感光乳劑層之間仍有黏接不良的問題，至今仍未完全解決。因此乳劑內「鹵化銀」晶體的含量不能太高，因此深黑色調會比「紙基」相紙表現稍遜。此外「聚乙烯」和「相紙」表面的「光學增輝劑」（fluorescent brightener）—「二氧化鈦」（$TiO_2$）與「抗氧化物」（antioxidant）、「能量冷卻劑」（energy quencher）會有化學變化發生，將造成日後影像變色以及乳劑層的剝落。Kodak公司曾在1976年公開宣佈（註五），Kodak公司完全了解RC相紙的缺點，在未完全解決RC相紙所有問題以前，Kodak公司將持續生產傳統FB相紙，決不輕言停產。

除了上述RC相紙不易長久保存的重大缺點以外，RC紙因為兩面「聚乙烯」塗佈使得化學藥劑不易沾附或浸入，水洗時間大為縮短，整個處理過程祇需五分鐘時間。此外，RC相紙的紙基平整不易生成捲曲，適合初學者與大量複製的用途。

一般工業先進國家RC相紙的製作原料「聚乙烯」其生產成本比原木紙漿便宜，因此FB相紙要比RC紙貴了許多，似乎祇有民生工業落後的鐵幕地區RC相紙反而較不普遍。台灣石化工業非常發

達，又有韓國人在台設廠的誠富相紙（註六），也列入相紙的生產地區。但是高級黑白相紙仍仰賴進口，FB相紙在台灣的售價也比RC相紙較高。

## 三、相紙的測試評鑑

　　為了獲得最為客觀的相紙測試資料，筆者決定搜集國內較為知名的廠牌如：美國的Kodak、英國的Ilford、德國的Agfa、日本的Mitsubishi（Fuji已退出台灣黑白相紙市場）以及近年才引入國內的印度製Sterling與匈牙利進口Forte的各類相紙。利用Kodak出品的透射式灰階photographic step tablet No.2作為底片原稿。它是一條長約10公分的黑白「級進式」透射底片，含有21種不同的透射濃度（由0.05到3.05），每兩段間有0.15的「濃度」差異。由於使用的檢測濃度儀X-rite820量測的孔徑較大，為了避免量度時的誤差，因此祇好放棄以「印樣」（contact print）的方式來作試片，而改以置入4×5放大機的片匣來作放大試片。雖然量測的準確性提高，但是卻有無可避免的flare效應，或多或少會影響「相紙曲線」的正確性。由於許多著名廠牌的「展覽級」相紙時常缺貨，為求測試取樣的精確性，筆者儘量以相同的工作環境，例如：同樣的藥液、溫度（精確至20±0.2℃）、攪動、稀釋比例等條件，但是由於測試用「相紙」之前的儲存條件無法控制，所以一些國外有極佳口碑的相紙其測試性能並不如預期優越。這一次測試的相紙共分為四類，第一，定號FB相紙；第二，定號RC相紙；第三，多重反差FB相紙，第四，多重反差RC相紙。其中（一）、（二）兩類以不同的「顯影」時間比較其色調差異，（三）、（四）兩類則分別以2分鐘及1分鐘的顯影時間作為比較之參考。使用的「顯影液」為Kodak的Dektol，以一比二加以稀釋，藥液儲存於密封之塑膠筒，儲存時間不超過20天。使用的放大機為Omega D5XL，內置彩色濾色片，為一台專業級的彩色散光式放大機。由於定號數FB相紙最適合以「冷光源」放大機印相，對於某些著名的相紙有名實不符的結果，似乎是唯一合理的解釋。

▼

## （一）定號數FB相紙

### （1）Kodak Elite 2號

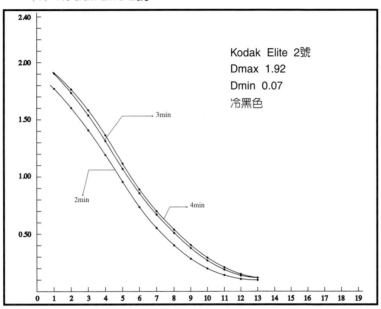

Kodak Elite 2號
Dmax 1.92
Dmin 0.07
冷黑色

　　筆者最早接觸Elite相紙是1984年尾，當時每一位RIT攝影系學生都收到一份Kodak公司贈送的耶誕禮物--三包8×10Elite相紙。它厚實的紙基與典雅的光澤和質感當時就受到RIT師生的好評。可惜國內對其高昂的售價（1包8×10吋25張裝售價800元台幣）令人望之怯步，目前僅有台北襄陽路弘泰攝影材料行有售，不過貨樣並不完備。這種相紙或許較適合溫帶大陸型氣候，開封之後容易全面泛灰，一年時間可能就喪失潔白的光澤。它的表面塗有「光學增輝劑」所以水洗的時間不能太長。令人吃驚的是其最濃黑的色調竟達不到2.0，問題可能出在相紙表面並非純正的光面（而是Kodak編號的S級），在Dmax表現並不理想，但是觀察其曲線的形求，在深黑色調幾乎並無「肩部」的存在，由此可知它的暗部階調有十分難得優異的色調區分，「中間調」的表現也十分出色。「顯影」兩分鐘之曲線Dmax明顯不足，「亮部」的局部反差也嫌不夠，3分鐘曲線與4分鐘十分接近，不止斜度一致，兩端的色調變化也很小，

「顯影」3～4分鐘色調都很不錯。Elite的外觀色調呈冷黑色，十分適合「硒調色液」作「調色」處理。

　　它的優異階調性與厚實紙基是Elite表現最出色的部份，但是高昂的價格與偏低的Dmax卻是其致命傷。

　　（2）Ilford Gallerie 3號

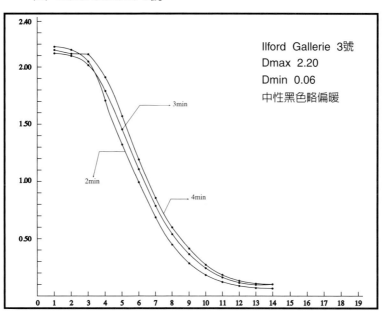

Ilford是英國自1879年就投入生產黑白感光材料的老廠，其產品自彩色正片反轉相紙的Cibachrome至各種黑白藥水與感光材料，都贏得全球攝影家的一致喝采。Ilford Gallerie更是Ansel Adams生前最常使用的黑白定號相紙之一。這種高級「展覽級」相紙國外售價是多重反差FB相紙的兩倍，國內代理商－台北興福公司竟然以和Multi-grade FB完全相同售價販售，用起來真是划算。由於1、2、3、4號相紙中常祇有3號現貨，造成一般人使用上的不便。不過它卻是台灣底片的反差控制技巧極有心得的黑白高手表現階調之美的最佳選擇。

　　Gallerie的Dmax高達2.20以上，表現十分傑出，Dmin也在0.06也是非常的潔白亮麗。它的色調略帶一些紅色及少許綠色，經過「硒調色」後有非常迷人的中性黑色，非常適合風景及藝術性強

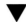

的攝影題材的展覽用途。以Dektol（1：2）顯影2分鐘時Dmax表現已相當不錯，3～4分鐘時已有極濃的黑色調出現，「顯影寬容度」相當大。「中間調」變化十分平順，祇有「亮部」的階調表現略遜，「暗部」階調的延伸很長，反差也很足夠，適合攝影家「賣弄」暗部細節的攝影技巧。如果紙張的厚度能夠再加厚一點，它將更加完美。

（3）Forte Fortezo 2號

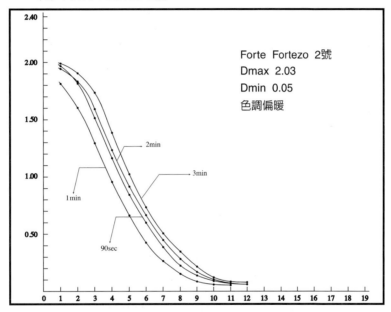

Forte相紙是1997年初首次由匈牙利被引進國內的歐洲老牌相紙，由於東歐地區工資低廉而工業歷史非常悠久，Forte相紙才能挾Kodak最先進的乳劑製作技術，創造物美價廉的超值產品。它的2號相紙和Elite的3號反差類似，比Gallerie 3號反差稍低，除了Dmax2.03比Gallerie稍遜以外，紙基的潔白亮麗令人印象深刻（Dmin僅0.05）。它的色調偏黃屬於暖調相紙，非常適合報導攝影家作展示與典藏的用途，婚紗攝影以它來作人物造型也可營造十分溫馨的氣氛。由曲線觀察「顯影寬容度」很大，90秒至3分鐘都有不錯的階調表現。其中以顯影3分鐘「亮部」的反差表現最佳，「亮部」細節區分十分明顯。

159

　　由樸素無華的外包裝也可約略了解Forte相紙的特性，它走的是中低價位大眾化的路線。而美國當地進口商看準它物超所值的競爭潛力，竟然將Forte紙「匈牙利製造」的原始包裝丟棄，改以華麗的外衣塑造其高貴的質感。我們由包裝上印著Tropical（熱帶地區專用）當可了解，Forte相紙應該是最適合台灣溼熱氣候下長久保存且不虞變質的「展覽級」相紙。

（4）Mitsubishi Gekko GV3

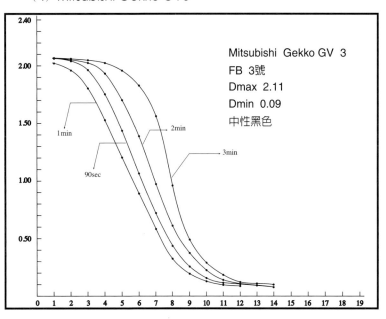

　　日本三菱重工規模非常龐大，旗下的造紙廠也有生產黑白相紙的攝影工業。由前輩攝影家李鳴鵰所代理的三菱月光相紙，在台灣問市已近一甲子，是眞正的老牌相紙。這次測試的Gekko GV3相紙，是微粒面半光澤（Semiglossy）硬調相紙，Dmax2.11表現不錯。（光面紙的Dmax推斷應該在2.20以上）不過純白紙基表現普通，Dmin在0.09，不如Fortezo的0.05、Elite的0.07、Gallerie的0.06。「顯影」時間在90秒時整體的階調表現最佳，「顯影」時間2分鐘時，「亮部」的反差表現優異，「暗部」的色調則略嫌反差不足，明顯有「肩部」鈍化的情形。「顯影」時間3分鐘，「中間調」變化極大，曲線斜率大增（註七），是眞正「硬調」的相紙。

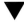

它的紙基很厚，呈現中性黑色調，整體表現雖不算凸出，倒也中規中矩。

（5）Forte Bromofort BN4

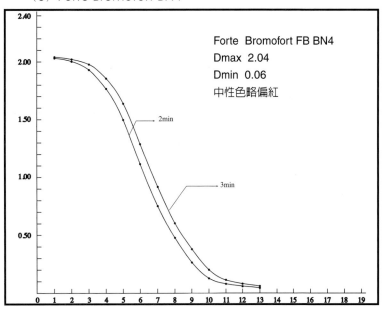

Forte Bromofort FB BN4
Dmax 2.04
Dmin 0.06
中性色略偏紅

Forte定號中性色調FB相紙——Bromofort BN4，雖然標示的是正常反差，但是它的曲線斜率略高於Gallerie3號，也比Fortezo 2號稍高；它的感光度比Fortezo高，須要的「曝光」時間也比較短。Dmax達到2.04、Dmax0.06都在水準之上。「顯影寬容度」很大，2～3分鐘的「顯影」時間階調表現都很不錯。「暗部」反差稍有「鈍化」，2分鐘顯影「暗部」反差比3分鐘時好。整體色調呈現中性黑色但稍稍偏紅，是十分物超所值的FB相紙。

## （二）定號數RC相紙

### （1）Sterling RC2號

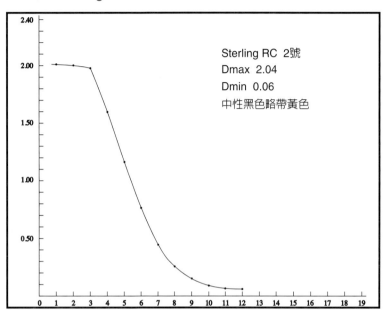

Sterling RC 2號
Dmax 2.04
Dmin 0.06
中性黑色略帶黃色

　　Sterling相紙在國內報導攝影家阮義忠自印度引進以來，初上市便引起了攝影圈內不少的議論與側目。除了低廉的售價吸引大量學生影友，改變了市場均勢以外，阮義忠本人更以他數十年之暗房經驗爲其品質背書，它的性能及背景著實讓人相當好奇。有人說它是Mitsubishi大量生產之商業考量下，在第三國設立分裝工廠的日裔產品；也有人認爲Sterling溶入了Agfa先進的工業技術，不論上述的說法何者正確，Sterling相紙在台灣掀起一陣低價旋風卻是事實。

　　Sterling2號RC相紙，在Dektol（1：2）顯影一分鐘就有2.04的Dmax，表現相當不錯，它的Dmin也低至0.06，表示紙基相當潔白亮麗。它的反差比Gallerie3號還高，「中間調」的變化十分快速明顯，「亮部」反差表現略遜，「暗部」的Shoulder鈍化十分明顯，表示深濃的黑色調有溶在一起較難區分的問題。由於它的「中間調」反差很大，適合較薄一點的底片來放大，即使犧牲一點「暗部」的層次，就整體表現而言仍然瑕不掩瑜。Sterling相紙色調

為中性黑色略帶一點黃色，紙質不算太厚，在廉價的RC相紙中表
現已超過用家的預期多多。

（2）Agfa Portriga Speed PS310 RC2號

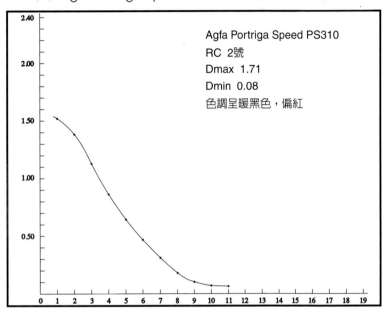

Agfa專門為人像（Portrait）攝影的需要設計生產的一款暖調
相紙—Portriga，它的Dmax表現不佳僅有1.71，Dmin也偏高為
0.08，表示它能表現的階調範圍相當有限，至少「中間調」到「暗
部」的區域明顯比其他相紙短了一截。它的「暗部」表現除了不夠
濃深以外，反差倒相當不錯，沒有明顯的「肩部」鈍化問題。整體
反差比Sterling2號、Gallerie3號要低，和Elite2號十分近似。它的
外觀色調明顯偏紅而呈暖黑色，以Portriga放大風景的題材並不討
好，似乎略帶古意的報導攝影和婚妙人像較為適合。

（3）Mitsubishi Gekko Super SP VR3 RC相紙

老牌三菱月光相紙相信40歲以上喜愛黑白「攝影」的朋友很
少沒有接觸它的經驗。它的包裝盒上表示為中等厚度、Smooth-
glossy（月光RC相紙中最具表面光澤的規格）、硬調、中性黑色的
RC相紙。它的Dmax達到2.13，Dmin為0.07，表現都有一定水
準。它的建議「顯影」時間為90秒，其實60秒的曲線「趾部」也

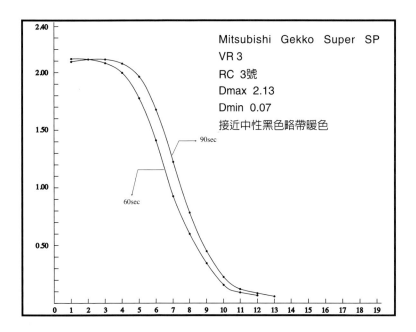

有很好的反差，顯然它的「顯影寬容度」很大，似乎90秒有稍高一點的整體反差，但是「暗部」反差卻以60秒略勝一籌。它的r值與同廠GV3FB相紙完全相同，但是色調為中性黑色調略帶暖色，和GV3的純正中性黑色不同。由於它的「曝光」及「顯影」寬容度很大，對於沒有精確溫度計、暗房計時器的入門級影友，應該是失敗率最低的相紙，既使要求嚴格的暗房高手它的整體表現也不會讓專家失望。

（4）Agfa Brovira Speed BN310 RC 3號

Agfa Brovira Speed 3號被Agfa列為標準反差相紙，它的「感光度」非常高，比Forte、Sterling要快上兩倍，不作試片很易「曝光」過度。它的Dmax在1.91、Dmin0.07，表現中等，階調範圍不算寬。「中間調」的上方（即6、7兩格）反差很大，色調的變化快速而明顯。但是暗部階調在5以上（即3、4、5三格）卻有階調被壓縮，反差降低的問題。它的色調稍稍偏藍，略呈冷黑色，十分適合風景攝影的題材，不過它的「溴化銀」乳劑對「硒調色」作用不佳，是其不小的缺點。

▼

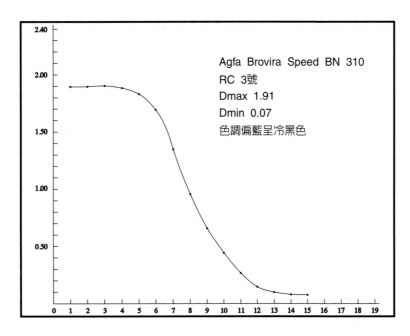

Agfa Brovira Speed BN 310
RC 3號
Dmax 1.91
Dmin 0.07
色調偏藍呈冷黑色

## 三、多重反差FB相紙

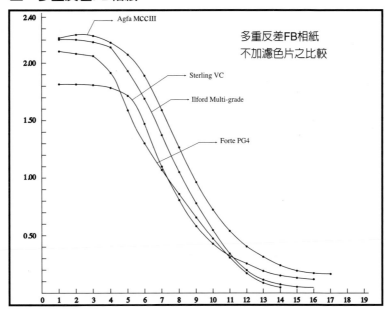

Agfa MCCIII

多重反差FB相紙
不加濾色片之比較

Sterling VC

Ilford Multi-grade

Forte PG4

165

　　在多數定號FB相紙貨樣不全的台灣，多重反差FB相紙儼然成為展覽用紙的最佳替代品。筆者搜集的這類相紙共有四種，唯獨 Kodak Polyfiber因為市場太小並無進口，而成為這次集體測試的

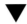
缺席者。（筆者曾經試圖由美國郵購，不幸郵寄途中被台灣不懂攝影的海關人員拆封檢查而報銷，因此Polyfiber成為此次測試的「遺珠」。）

（1） Agfa Multicontrast Classic MCCIIIFB

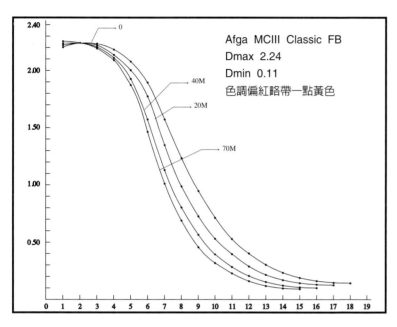

代理Agfa商品的拜耳公司引進這款相紙已經超過七年，但是紙基相紙稍嫌麻煩的水洗程序，使得這種在國外享有極佳口碑的相紙，在台灣一直沒有大紅大紫過。MCCIIIFB紙是Agfa在法國生產的相紙，它的Dmax高達2.24，深濃的色調表現一點也不輸展覽級的Gallerie、Elite。不過Dmin卻高達0.11，紙基顯然不夠潔白亮麗。不加濾色片時，它的反差十分接Gallerie 3號，但比Fortezo2號反差較低。在40M～100M之間色調變化並不十分明顯，即使把彩色放大機的M加到最大的170M，反差祇比Gallerie4號稍大。以15Y來測試，暗部反差變大，但是「中間調」的曲線斜率和不加濾色片時差不多。使用至60Y時，Dmax已很難到達，30Y與60Y這兩條曲線中間調的斜率差異並不大，表示面對反差過大的底片，它比傳統的0號、1號相紙較難加以補救。

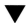
　　這種相紙速度相當快，遇到隔光不良或安全燈不夠安全都有可能產生翳霧。它的整體色調偏紅略帶一些黃色，它高反差的性能似乎比低反差時略佳，筆者建議以正常厚薄或反差稍低的底片會有較佳的效果。如果改善它偏高Dmin的問題，我樂於以它代替Gallerie2、3、4號相紙。

（2）Ilford Multi-grade FB IK

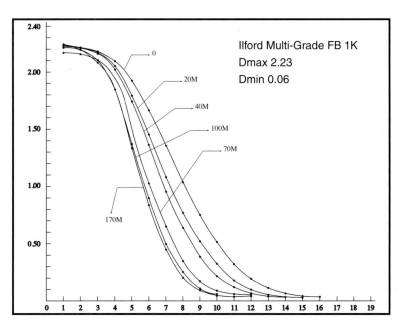

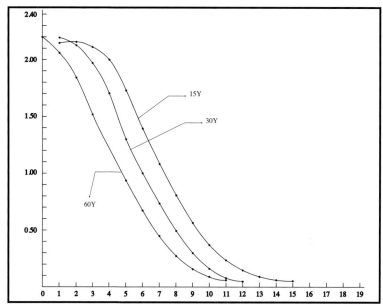

　　Ilford MGFB IK相紙的Dmax2.23、Dmin0.06表現甚至比Gallerie更佳，它可呈現的色調範圍寬廣，一點也不輸給展覽級相紙。不加濾色片時反差接近Gallerie2號，比Agfa MCIII反差稍大一點。其中高反差的部份，40M～70M之間色調變化比較快速，100M以上反差變化不大，這一點和Agfa MC IIIFB相比，似乎MGFB略居下風，但是在極高反差的170M時，兩者的色調除了速度的差異（Agfa MCIII明顯較快）以外，幾乎一模一樣。至於極低反差的部份，Ilford MGFB的斜率比較陡，曲線很接近直線，表示它的兩端色調受到壓縮並不嚴重。

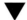
以我個人使用的經驗，我習慣以0～45M的範圍以內作調整，它的色調略偏暖色，硒調色效果快速且優異。在眾多的多重反差相紙中，它是性能最出色的高級相紙。

（3）Sterling VC

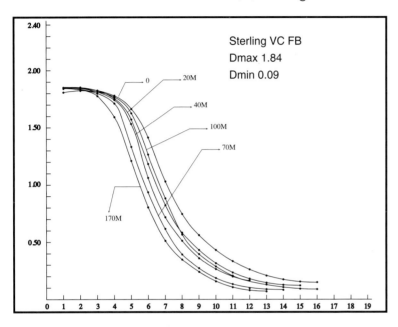

印度雖然是亞洲人口眾多工業落後的貧窮國度，但是印度的電影事業卻是全球排名第三的電影王國。打著Made in India標誌的Sterling相紙究竟表現如何，筆者在測試工作進行以前的確頗為好奇。經過實地的量測發現Sterling VC的Dmax為1.84，比起IlfordMultigrade FBlk和Agfa MCCIIIFB的2.20以上的確差了一截，Dmin0.09僅比AgfaMCCIII0.11略低，色調表現範圍是四種相紙中最窄的。「亮部」的反差也最低，遇到較厚的底片或色調淺淡的區域，淺色調很容易溶在一起難以區分。「中間調」的6、7兩段色調變化快速，「暗部」色調範圍很窄，很快就變得漆黑一團而無法分辨。在高反差的部份0至70M，似乎「中間調」的變化差別不大；在低反差時60Y已很難達到本身的Dmax，15Y與30Y除了「暗部」反差有所差異（30Y有較優異的暗部反差）以外，「中間

▼

調」的改變並不大。它的色調是中性黑色稍稍偏紅，雖然根據測試
的數據顯示，Sterling VC的各項表現都未達專業攝影家的最高期
望，但是國內黑白暗房的高手攝影家阮義忠卻用它作出不少優秀的
展覽作品，誰說它不是物超所值的相紙？

（4）Forte PG4

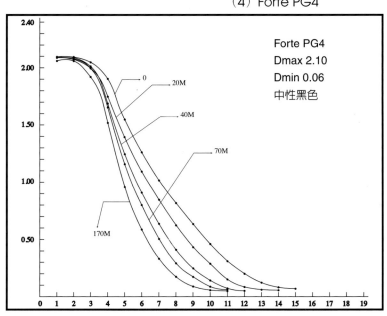

　　匈牙利進口的Forte相紙，擁有75年生產黑白相紙的經驗，由
於東歐國家人工便宜而工業又十分發展，因此才能以如此低廉的售
價，向老字號的Kodak、Ilford 、Agfa宣戰。以一盒8×10FB相紙
祇有Elite一半的售價，這一場商業競爭剛剛開打，但是輸贏立判。
Forte PG4「多重反差」相紙在不加濾色片的情況，反差比同類
Agfa、Ilford要低一些，除了Dmax2.10略遜Agfa MCCⅢ和
Ilford MGFB以外，Dmin在0.06擁有純白亮麗的淺淡階調。它對於
高反差濾色片表現非常穩定，階調性相當優異，祇有40M到70M之
間，反差變化似乎還不夠明顯。不過在使用低反差濾色片時，「中
間調」的部份容易溶在一起，反差變得很小（以4～7格最嚴重），
祇有「暗部」的階調明顯被拉大，這種「中間調」的壓縮在一般相
紙中不常出現，低反差時出現如「麻花」狀的怪異曲線，或許說明

169

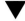

Forte外包裝Tropial（熱帶）字樣，不適合控溫如此嚴格的使用條
件也說不定。

## 四、多反差RC相紙

### （1）Kodak Polymax RC相紙

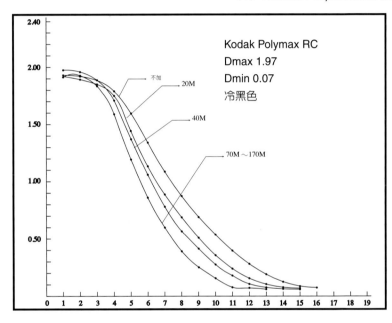

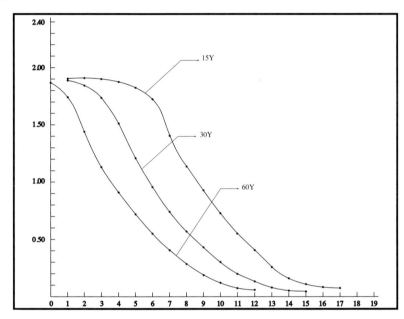

Polymax RC相紙是Kodak將Polycontrast RapidⅢRC加以
改良的第四代相紙，具有更寬闊的反差特性與潔白亮麗的紙基。但
是畢竟它不是真正展覽用的相紙，我們不能用對FB相紙一樣的觀點
來看待這一類商品，因為它們之間的性能高下可能沒有「價格」因
素來得重要。Polymax相紙Dmax在1.97，是所有同類相紙最不黑
的一種，Dmin在0.07表現中等。不加濾色片時反差和Elite2號十分
接近，70M時反差和Gallerie3號相當，但是以70M、100M、
130M、170M的反差十分接近，曲線幾乎溶在一起無法區別，想
作到類似5號一般極高反差並不容易。

低反差時的15Y整體反差甚至比不加濾色片更大，衹是「暗部」
的反差明顯降低，用到60Y時感度明顯比15Y、30Y要低，但是

「暗部」反差比15Y時高很多，「暗部」區分相當明顯。不過筆者發現60Y的「曝光域」不會比15Y多出多少。整體而言，Polymax呈現的是一種帶藍色的冷黑色調，它的「硒調色」效果十分快速明顯，雖然測試結果並非最好，Polymax在歐美仍有一定的愛用群眾。

（2）Ilford MGIV

Ilford MGIV
Dmax 2.15
Dmin 0.07
接近中性色略偏洋紅

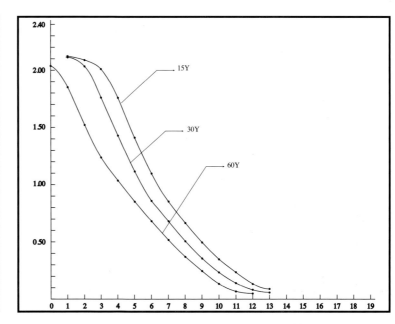

　　Ilford MGIV是Ilford第四代的多重反差RC相紙，我們由曲線上呈現的數據顯示，Ilford不愧是發展雙重乳劑可變反差相紙的鼻祖。Dmax達到2.15，Dmin0.07，在多重反差RC相紙中表現極為優異。由曲線觀察，在高反差時，斜率的變化十分均勻，曲線的形狀也非常平順。不加濾色片時，反差比Polymax要大，但比Gallere 3號反差要低。用低反差的黃色濾色片時，反差和Polymax差異不大，祇是Polymax速度明顯比較快，在15Y時階調性相當優異，階調的變化十分均勻，也不像Polymax有明顯的「肩部」鈍化問題。由於Ilford MGIV的Dmax比Polymax高出近0.20，「暗部」的階調與層次明顯也比Polymax高出一截。

MGIV的色調十分接近中性的黑色，稍稍帶一點洋紅色，「硒調色」效果快速明顯，是性能優異適合各種用途的高品質RC相紙。

（3）Agfa MCP310RC

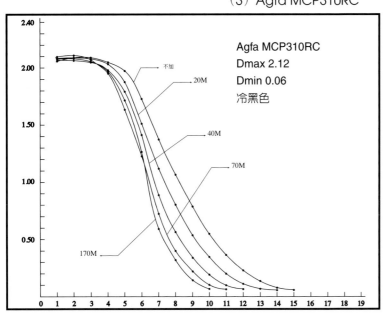

Agfa MCP310RC
Dmax 2.12
Dmin 0.06
冷黑色

Agfa製造的多重反差RC相紙，它的階調與反差和同廠的MC IIIFB非常接近，和同類的RC相紙相比，反差則大於PolymaxRC和Ilford MGIV。它的Dmax為2.12.略低於Ilford MGIV的2.15；Dmin為0.06顯示紙基相當潔白亮麗。在高反差時0～20M，反差增加並不太大，40M～70M反差則呈穩定的增加，100M以後增幅卻減小，使用170M的極限「感光度」明顯降低，色調變化快速，但似乎反差仍不如固定號數高反差相紙的5號來得大。低反差的使用效果不如Ilford MGIV，高反差的效果則比Ilford MGIV更大。Polymax和它相比，高反差時性能比它弱，但Polymax在低反差時反差比較低，不過MCP310RC沒有Polymax在15Y時的肩部鈍化，「暗部」階調區分不良的毛病。它的色調呈冷黑色，適合風景攝影的題材。

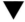

（4）Sterling VC RC

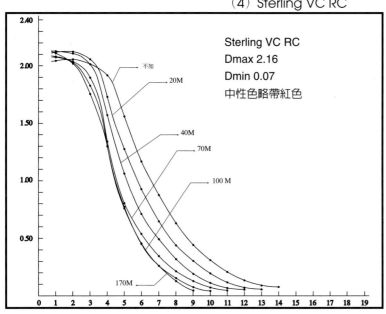

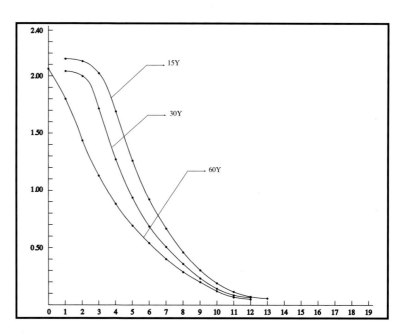

　　Sterling VC的RC相紙Dmax高達2.16，超越了同級大廠的相紙表現，Dmin0.07僅略遜於Agfa MCP310RC的0.06，和Ilford MGIV相同，表現也十分優異。在不加濾色片時反差比MGIV略高，比Polymax則高出許多，和Agfa MCP310RC十分接近。高反差時20M～70M的反差變化非常均勻，100M～170M時反差變化並不明顯。它的速度比Ilford MGIV要慢至少一格。在低反差時，反差比MGIV要稍高，在「暗部」與「中間調」色調變化快速，但是曲線的「趾部」甚長，在「亮部」有比較多的色調壓縮。它的色調不論在高低反差的情況，都比Sterling VC FB要高明許多。它的色調呈中性黑色而略帶一點紅色，適合各種用途的使用。

（5）Mitsubishi Gekko Multi MD-F

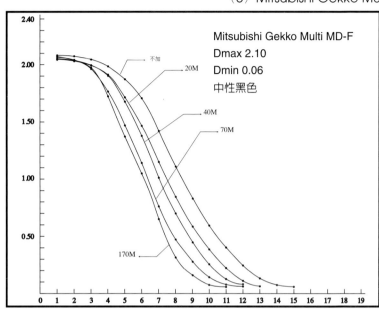

Mitsubishi Gekko Multi MD-F
Dmax 2.10
Dmin 0.06
中性黑色

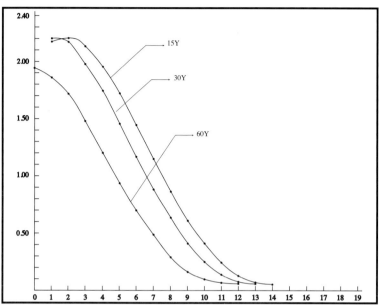

　　三菱月光加入「多重反差」的市場競爭比歐美大廠爲晚，但是其Dmax2.10、Dmin0.06的表現並不輸任何歐美名牌相紙。它在不加濾色片時是月光2號的標準反差，而比MGIV的反差要高，但在曲線上端則比Sterling VC的坡度和緩。在高反差時，20M至70M反差的變化均勻而和緩，但是在極高反差時，它的高反差特性不如MGIV和Agfa MCP310，但比Polymax反差更大。低反差時，深濃的黑色不容易出現。當使用30Y以內，「暗部」至「中間調」的階調變化十分均勻，祇有淺淡的「亮部」稍有反差鈍化的問題。以60Y而言，它的反差比MCP310RC略低，而較MGIV稍高。它在低反差的曲線中出現很長的直線段，不像Sterling VC與Polymax在曲線的兩端有十分明顯色調壓縮。因此觀之，萬一遇到底片的反差過大，三菱月光的表現可能會有相對更優異的表現。

　　月光Multi MD-F RC相紙有非常中性的色調，適合各種形式的攝影題材，它的「硒調色」十分明顯且快速，雖然各種性能不是都名列第一，倒也有模有樣，是十分值得推薦一試的RC相紙。

（6）Forte Speed VC

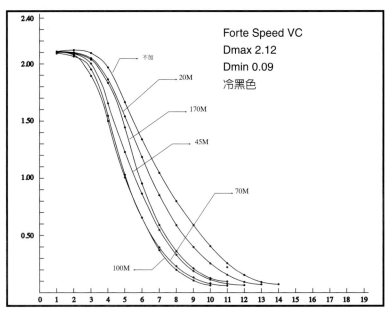

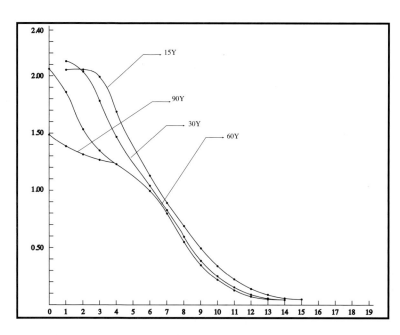

175

匈牙利進口的Forte黑白相紙，一直在國外享有很高的評價。
1997年初上市以來，以超低的售價在國內學生市場掀起一陣旋
風。一向以價格導向的RC黑白相紙勢將引發削價競爭的大戰。
Forte Speed VC多重反差RC相紙的Dmax達到2.12，Dmin則是
稍高的0.09，色調範圍超過2.0，雖然稍遜於月光、MGIV、
MCP310RC、Sterling VC，但是比起許多FB紙毫不遜色。在不用
濾色片時，反差比MCP310和Sterling VC稍低，但比MGIV略高，
反差則和三菱月光非常接近。在高反差時，20M～100M反差增加
十分均勻穩定，一旦超過100M，「感光度」與反差的變化變得不
如預期明顯。在低反差時，Forte Speed VC的反差比MCP310、
Sterling VC要低，但是不幸的是在30Y以後，「中間調」會有明顯
的壓縮，60Y時「中間調」的色調幾乎擠在一起十分難以辨識，祇
有「暗部」反差變得特別高，形成了一條十分怪異的曲線。以這樣
的曲線即使面對極高反差的底片，恐怕也難作出可以讓人接受的照
片。這種低反差不良的性能，和Forte PG4 FB多重反差相紙表現十

分類似，或許相紙包裝盒上特別註明「熱帶地區專用」的字樣，正足以說明本次測試以20℃±0.2℃嚴苛的顯影控制，除了減少了相紙在測試時比較上的誤差，卻傷害了Forte的盛名，可能它本來就適合不作控溫「粗獷型」的洗相方式也說不定。

（註釋）

（註一）根據Ilford公司提供的技術資料顯示，相紙在500～570nm波長以上的可見光譜，幾乎已完全不感光，因此使用紅色或接近琥珀色的「安全燈」十分安全。

（註二）Jacobson Ralph，Ray Sidney，Attridge Geoffrey，《The manual of Photography》，eighth Edition， Focal Press，Oxford，London，1995，page 280

（註三）同註二，page 183，由於 「溴化銀」相紙在20℃至少須要1分半鐘的「顯影」時間，延長「顯影」時間，「相紙曲線」的斜率會稍微增加。它已經可以利用改變相紙的「曝光」及「顯影」時間，作有限度的反差調整。面對單張影像的拍攝，固定號數的「相紙」已提供洗相的反差標準，所以沒有再用其它反差相紙的必要，就像目前彩色相紙並不分號的狀況一樣。

（註四）請參考本章的相紙測試。

（註五）Studio light No.1，Eastman Kodak，Rochester，NY.1976

（註六）誠富相紙在台灣中部埔里設立相紙工廠，已有數十年歷史，可惜誠富相紙祇攻佔了國內證照用印相紙的市場，一般攝影同好仍有不愛用國貨的習性。誠富相紙在台灣藝術攝影市場幾乎已全面棄守。

（註七）這是「溴化銀」相紙的乳劑特性，參考註三。

# ▶第十一章　放相技巧的研究

Zone System:Approaching The Perfection Of Tone Reproduction

黑白攝影精技

▼

# 第十一章　放相技巧的研究

## 一、前言

　　有人說「放相」的過程很像是在演奏樂器，同樣的樂譜在不同的演奏家手中，將有截然不同的詮釋與演奏表現。很多人在「暗房」洗相多年，卻從未製作出一張令自己滿意的照片。飽經挫折之下便開始懷疑自己的能力與技巧，嫌棄自己使用的設備與耗材。其實大部份影友無法洗出一張高品質的照片，主要來自缺乏「攝影化學」的知識與不知不覺中養成不良的「暗房」工作習慣，使得我們付出的心血與收穫不成比例。

　　為了將正確的放相步驟與技巧一一呈現在讀友的眼前，筆者特別將黑白攝影大師Ansel Adams個人放相的密笈記錄於後，並把所有可能造成呈像品質低落的問題與如何克服的方法，分條敘述，希望能夠讓讀友養成正確的暗房工作習慣。最後筆者以一系列圖片的方式詮釋黑白作品的製作過程。

## 二、Ansel Adams的洗相步驟

　　著名的黑白攝影大師Ansel Adams，號稱是全世界把黑白影像詮釋的最精巧細膩的暗房高手，生前他的攝影集行銷全球，擁有廣大的群眾基礎與不可思議的影像魅力。一般攝影者認為他經過網版印刷後的黑白影像，仍比大多數攝影工作者製作的原版照片品質更好，粒子也更細緻。Ansel Adams究竟何德何能可以把一張照片作的如此精細，除了他的底片原稿大多是8×10吋的大底片外，眾所周知他擁有紮實的攝影科學理論基礎，以及被「神化」的放相技巧。

　　為了一窺Ansel Adams在暗房製作照片的情形，筆者根據參與Ansel Adams原版照片製作的攝影家John Sexton與Willie Osterman的資料，將他的暗房秘笈公諸於世。

　　1.相紙：Ansel Adams喜歡使用固定號數、光面（glossy）、厚紙（double weight）、紙纖維相紙（fiber base）。其中以Ilford的Gallerie與Oriental New Seagull最為常用。

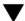

2.顯影液：Ansel Adams最常使用Kodak Dektol相紙顯影液，稀釋比例由1：3到1：6。稀釋比例越高，「顯影」時間越長，一般以Dektol（1：3），顯影2～3分鐘為標準。如果某一號數的相紙反差太小，而高一號相紙反差又嫌太大，則改用Kodak Selectol-Soft「相紙顯影液」，稀釋比例1：1，「顯影」時間為3分鐘。如果此時反差還想再高一點，可以在Selectol-Soft的「顯影液」中再添加Dektol儲存液，添加方式不管Selectol-Soft的稀釋比例，以每一公升的Selectol-Soft儲存液加入50cc的Dektol儲存液。如果反差還嫌不足，可以再加50cc，當加到350ccDektol儲存液時，劑量已經接近Selectol-Soft儲存液的三分之一，它的效果和單獨使用Dektol十分近似。Selectol-Soft是一種類似僅含有metol的「顯影液」配方，它的真正成份因為仍然保有專利，無法對外公開。一般攝影家相信它是一種「表面」顯影液，穿透乳劑的時間比較慢，所以淺色調的區域會先進行「顯影」，其次才是「中間調」和「暗部」。以Selectol-Soft作為「相紙顯影劑」會得到反差較低的影像，必須延長相紙的「顯影」時間才會得到足夠的反差與深濃的黑色調（註一），這是它的特性之一。

3.急制液：

「冰醋酸」水溶液，稀釋比例正常，處理時不斷地攪動。

4.第一次「定影」：

Kodak公佈之F-6定影液，但祇加入一半的鉀礬（即堅膜劑），「定影」時間為3分鐘。

5.清洗：

照片在流動的水中清洗，以便移去表面的「定影液」。

6.停滯及等待：

把經過表面徹底清洗的相紙置入大的盤中，內裝清水，等候下一階段的處理。

7.第二次「定影」：

「海波」水溶液（240g的「硫代硫酸鈉」溶於1公升的清水），依每公升加入30g的「亞硫酸鈉」比例調製成第二次定影液，相紙

179

必須不斷地攪動進行第二次「定影」，「定影」時間爲3分鐘。

8.硒調色液：

使用Kodak「硒調色液」，依1：10～1：30的比例和Kodak「海波清除液」（工作液）調成「硒調色液」。「調色」時間由3分鐘到6分鐘不等，依相紙的種類與「調色」之需要而定。

9.海波清除液：

以新鮮的「海波清除液」調成工作液，將照片浸泡3分鐘，並不斷地攪動。

10.清洗：

在流動的水中清洗照片，以移去「相紙」表面殘留的「調色液」與「海波清除液」。

11.水洗：

在65°～70°F的水溫下，把處理過的照片置入「相紙水洗器」中，以流動的自來水清洗1～2小時。

12.乾燥：

利用「玻璃纖維」製成的烘乾網架，把經過徹底水洗的照片以刮刀刮除多餘的水份，平鋪在架上涼乾，相紙的藥膜面朝下，稱之爲空氣烘乾（air dry），烘乾網架可能殘留少汗化學藥劑，應該經常擦拭清潔。

## 三、暗房備忘錄

請把它貼在暗房的牆上，牢牢記住。

（1）關於化學藥品的使用：

⊙不要認爲暗房中的化學藥品都含有劇毒，不能用手碰觸。事實上，除了少數的調色液與「加厚劑」（intensifier）以外，大部份經過稀釋的藥劑可以說是相當安全。二十世紀有許多得享高壽的攝影家，如：郎靜山活到105歲、André kertész 也享壽九十一歲、August Sander、Paul Strand、Ansel Adams等人都活到八十多歲即爲明證。

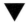

　　⊙調製粉狀藥劑時最好戴上口罩，以防止吸入化學藥品，傷害呼吸系統。調製濃縮藥液時應戴上膠質手套，以防止皮膚的灼傷。

　　⊙「快速定影液」多半含有「硫代硫酸銨」的化學成份，具有刺激臭味，容易傷害呼吸器官，使用時應避免口鼻過近的接觸。

　　⊙暗房中一定要時時保持雙手清潔乾燥，經常用肥皂洗手，最好準備一條大毛巾或大量的紙巾，以免手到之處留下沾有化學藥品的指紋，傷害到相紙與暗房設備。

　　⊙不要把藥液置於盤中超過四個小時，因為藥液中的水份與化學物質會漸漸蒸發，不但本身的化學性能會改變，也會傷害室內的金屬製品。（最好在盤子上覆蓋一塊不透氣的板子）。

　　⊙儲存「顯影液」的容器應使用深色或不透光的玻璃或塑膠製品，並註明調製時間及使用次數，不要使用超過保存期限與效力的「顯影液」。

　　⊙化學藥劑應避免彼此污染，因此量杯與容器用後應立即清洗，各盤使用的「相紙鉗」也不可互相混用。

　　（2）關於設備與器材：

　　⊙暗房的規劃、「放大機」及「安全燈」的選購、隔光與通風的考量、暗房周邊設備的搭配，最好請教真正的專家，不要成為商人推薦下的犧牲者。

　　⊙市面上並沒有所謂真正的「安全燈」，安全性最高的「安全燈」祇須幾分鐘的「曝光」，也可能使「相紙」感光。許多人習慣透過「放大機」下方的紅色濾色片調焦或決定「曝光」時間，往往不知不覺中使「相紙」感光，形成全面性的翳霧。

　　⊙「安全燈」須要經常檢測，我們可以用未「曝光」的「相紙」來測試暗房各個角落的安全性，通常4分鐘是「安全燈」的基本要求。

　　⊙「放大機」四周應有良好的隔光性，避免任何可能會反光的物體置於相鄰的位置。很多人不經意地把「放大機」的防塵塑膠套置於底板附近，容易在「相紙」上生成不均勻的翳霧。

181

⊙「放大機」的「鏡頭」光軸應和「片匣」與「底板」保持垂直，如果影像的中央及四個角落呈像清晰程度有明顯的差異，應請原廠代理商作精細調整（alignment），不然就是「鏡頭」品質太差，必須更換。

⊙儘量避免選購光源位置可變、鏡軸可調整的「放大機」，因為時常要檢測呈像是否均一，徒增使用上的困擾。

⊙「放大機」的「穩壓器」不要直接放在底板上，如此容易產生機座的震動，生成不清晰的影像。

⊙冷氣出風口不要太靠近「放大機」，因為容易造成輕微的晃動，形成不銳利的影像。

⊙「放大機」鏡頭平常不用時應收藏於防潮箱內，內部生黴或表面骯髒的「鏡頭」不可能獲得清晰銳利、反差優異的影像。

⊙請仔細檢查「放大機」光源所有可能洩露光線的地方，例如：燈頭、片匣、皮腔附近。最好在鄰近「放大機」的牆面貼上黑紙，以避免所有可能的反光射入相紙。

⊙觀察試片色調明暗的照明光源十分重要，光源過亮的話完成的照片有可能色調過深；反之則會太淡。照明光源的強度應和正常觀賞照片的條件相同。

⊙根據專家的意見，最理想檢視相片的光源是鎢絲燈泡和少量漫射的日光形成的混合光源。我們可以在相片分別處於潮濕與乾燥的條件下，作出品質的評斷並加以記錄。如此我們便可以同時決定「相紙」的「烘乾」效應的補償因素。

⊙「多重反差濾色片」有兩種，一種裝在鏡頭下方，口徑較小，一種是在底片上方面積較大的單片式濾色片。兩者的製作材料不同，前者雖然有較高的光學品質，但是它位在光學呈像的路徑上，有可能降低呈像的銳利度，所以仍以後者較佳。

⊙「放大機」的投影對焦應該墊一張等厚度的廢棄相紙，並以「光學對焦器」對焦於底片的微粒上，如此可以獲得粒子緊密結實，視覺上十分銳利的影像。

（3）關於放相的觀念：

⊙很多人誤以為不作額外「加減光」（burn-in and dodging）不算是一張高品質的好照片。事實上多數人用錯了相紙或拍攝時「曝光」失誤才造成「加減光」的必要性。「加減光」是為了改善「亮部」和「暗部」的細節與色調，沒有必要耗費太多心力在不必要的「加減光」上，暗房的效率低落多半肇因於此。

⊙在作局部加減光時一定要使用不透光的材料，千萬不要隨手使用報廢的相紙或隨便撕一頁筆記紙來代替。因為「放大機」投射的光線會穿透薄紙，形成全面的翳霧。有人習慣用雙手來作「加減光」，個人以為最好戴上一付黑色或紅色手套，攝影器材店有賣暗房專用的白色棉質手套，經過墨汁和鋼筆墨水的染色，是十分理想的「加減光」工具。

⊙不要認為「相紙顯影液」溫度的偏差可以利用改變「相紙」的「曝光量」或調整「顯影」時間來作補償。許多人責怪相紙的色調不夠好，其實多半是基本的控溫出了問題。

⊙暗房大多數的藥水不像「顯影液」一樣對溫度十分敏感，相紙處理的藥液允許2～3℃的偏差。在水洗的過程溫度過低（低於17℃），水洗的效率會降低；溫度過高（超過27℃），有可能破壞相紙的乳劑結構，使得影像與紙基分離。

⊙如果暗房的室溫與20℃相差過劇，最好以冰水或熱水的「水浴」（water bath）來維持恆溫。每一次試片前都要量測一次「顯影」液溫。

⊙不管你用何種攪動的方式，決不讓「相紙」靜置於任何盤中，自己卻作別的事。即使是看不見任何化學變化的「定影」或「海波清除」步驟，都要時時攪動。

⊙「相紙」在「顯影」盤中應該至少每30秒夾起相紙的一角，讓相紙表面的「顯影液」滴回盤中，每次大約5秒鐘。這個動作應該持續至相紙「顯影」結束為止。它的目的在於解除「相紙」的表面張力，使得尚未作用的「顯影主劑」得以持續均勻地與相紙乳劑進行「顯影」作用。

183

⊙放相的控制技巧在於先決定相紙的「曝光量」，再考慮「相紙」的反差或號數是否適當。「曝光量」的多寡以「亮部」色調來作評斷；反差的高低以陰影色調為準。

⊙不要忽略「急制液」的重要功能，「相紙」停留在「急制」盤的時間過短，將會把「相紙」表面生成的「溴化物」帶入「定影液」中。這樣不但容易縮短「定影液」的壽命，「相紙」表面也容易產生灰褐色的永久污斑，無法用水清洗。

⊙「定影液」分為「軟片」用與「相紙」用兩類，前者較濃且含有「堅膜劑」，用於「相紙」將不利於水洗。

⊙不要輕易改變「相紙」的「顯影」時間，很多人在「安全燈」下用「目視」決定「相紙」的「顯影」時間何時應該結束，這是最要不得的工作習慣。過短的「顯影」將傷害「相紙」的「暗部」色調；過長的「顯影」則容易傷害「中間調」與「亮部」的表現，喪失原有的純白色調。

184

⊙相紙的紙基不夠白（Dmin太高）、色調不夠濃黑（Dmax太低）、顏色偏離中性色、表面不夠光滑、「相紙」本身過期或保存不當，都不能夠呈現黑白作品的完美階調與質感。

⊙放相的控制應該由大至小、由全面至局部、由粗略到細微，一次一次逼近完美的地步。很多人缺乏耐心，想要在一次試片就作到精緻細膩的照片，因此常有挫折感。

⊙把放相的所有「變因」（variable）儘可能減到最小的程度，方可獲得可以預期的影像結果。

⊙決不在有時間壓力的情況下進入「暗房」洗相，根據筆者的經驗，您越心急，照片一定洗得越差，速度也越慢。（好照片一定出於慢工和細活。）一旦您遇到挫折，建議閣下不妨走出暗房喝杯清茶或咖啡，細細回顧您的每一個步驟，體會一下您方才的放相成果，反而會提升您的暗房效率。

⊙對於「相紙」的消耗斤斤計較的攝影者往往作不出好的照片。

⊙不要迷信廠商公佈的「相紙顯影液」的處理能力，因為「顯影液」經過稀釋，祇有短暫的使用壽命。靜置盤中的藥液和空氣的接觸面積很大，祇須幾小時就會氧化變質。

⊙每洗一張8×10吋的照片需要消耗15cc的Dektol儲存液，根據自己的洗相經驗與預定的工作時間，調配適量的「顯影液」。切記：一次欲製作20張8×10吋的照片（包括試片）應該至少調製1000cc的Dektol工作液。超過工作能力的「顯影液」將無法創造相紙原本深濃的黑色調。

⊙進行相紙的水洗時，水洗盤應該每5分鐘徹底換水一次。Kodak虹吸水洗器與壓克力板製成的永久保存水洗器（archival washer）是效率最佳的選擇。我們可以用20cc的鋼筆墨水作試驗，如果超過5分鐘的水洗時間仍然不能使顏色消除，這樣的水洗系統就不合格。

⊙在「硒調色」步驟「相紙」有時會出現褐色的污斑，那是「相紙」水洗不夠徹底或「定影」不完全的結果。

⊙勤作記錄是節省耗材、減少犯錯和增進暗房技巧的不二法門。

## 四、「硒調色液」的研究

「硒調色」的步驟在國外是高品質展示用黑白照片不可或缺的步驟，在國內可以買到「硒調色液」則祇有短短幾年光景，至今仍不普遍。一張以「紙基相紙」製作的黑白照片祇要經過「硒調色」的步驟，它至少可以具有下列幾項優點：

（1）將會增加影像的耐久性

（2）將加深「暗部」的色調

（3）提供輕微到十分明顯「相紙」顏色的改變

### ■硒調色液的原理

我們知道「相紙」上含有化學性十分不安定的「銀」之成份，它可以和空氣中含硫的氣體產生化學變化，銀製器皿容易變黑即是

185

「銀」很不安定的證明。住在高度工業化的大都會，由於空氣污染情形十分嚴重，空氣中含有許多不利「銀鹽」照片永久保存的有害物質，勢將導致「銀鹽」影像變質與損壞。「硒調色液」則可以把「相紙」內「銀鹽」乳劑的金屬「銀」轉換為非常安定的「硒化銀」成份，具有永久保存且不易變質的特點。由於「銀鹽」乳劑含「銀」的成份越高的區域，「硒」的化學作用也越劇烈明顯，因此它會加深「暗部」的色調，使得相紙的Dmax增加，但是對於含「銀」量甚低的「亮部」區域並無影響。這種化學變化將使得多數黑白相紙原本帶有一點點綠色的中性色調，變成較冷調的紫色。幾乎所有的黑白相紙都隨著稀釋比例與「調色」時間的不同，而有程度不一的「調色」效果。事實上每一位研究黑白攝影的影像作家都有自己的一套工作程序，例如正確無誤的「定影」、「水洗」、「調色」步驟對於一張傳統的「紙基相紙」而言，可說是全無標準各有各的作法。下面筆者就介紹Ansel Adams在1970年代開始採用的「調色」步驟與程序。各位讀友必須了解1980年代Kodak公司的化學專家對於Ansel Adams個人把「硒調色液」與「海波清除液」一起調成「硒調色」之工作液的配方頗不以為然，認為這是「多此一舉」的作法，以永久保存的觀點根本沒有任何意義。但是另一方面他們也不能指出Ansel Adams個人發明的配方有任何實質上的瑕疵，甚至Ansel Adams以這種「調色」方法製作的影像歷經三四十年仍無任何的變質，Kodak公司的專家也找不出任何的學理可以加以反駁。因此近年來Kodak公司在「硒調色液」外包裝的使用說明上，已經順應Ansel Adams所創造的潮流，以他的調配方式來介紹給使用者。

**「硒調色」的步驟：**

　　1.事前之準備：

　　(1)利用「雙盤」定影法（第一盤為F-6定影，第二盤為「海波」水溶液），把照片充分「定影」（詳見Ansel Adams的洗相步驟）。「定影」的時間與方式將會影響「硒調色液」與銀鹽照片的化學作

用及日後的保存性。如果須要作「漂白」（bleaching）的處理，應該在「硒調色」之前進行，否則會有污斑產生。

（2）準備四個盤子（大小與欲調色之照片相同），盤子必須十分乾淨，不能有任何「酸性」物質殘留，否則相片上會生成難看的污斑。如果使用的是金屬盤，不能有任何生鏽的斑痕。

（3）「調色」步驟應在室內明亮的地方進行，以便於微小色調變化的觀察。

2.調色液的配方：

（1）Kodak　海波清除液（工作液）⋯⋯⋯⋯⋯1000cc

（2）Kodak硒調色液（濃縮液）⋯⋯⋯⋯⋯⋯⋯⋯50cc

把（1）（2）兩者混合，使它成為1：20稀釋比例。這個調製比例是一個十分理想的建議值，適合大部份的「相紙」來使用。如果使用的「相紙」其「調色」速率進行地太緩慢，可以用較濃的藥液。

3.調色之方法：

把四盤藥液按下列之照順序排列：

（1）第一盤：「海波」水溶液，把1公升的清水加入240g「硫代硫酸鈉」及30g的「無水亞硫酸鈉」。調製方法是將「海波」溶入52℃約一半的清水中，再加入另一半的冷水，調成工作液。

（2）第二盤：清水，在「調色」過程中這一盤是當作參考用，以便觀察「調色」前後的色調變化。

（3）第三盤：「硒調色液」與「海波清除液」的混合液，調色過程在這一盤中進行。

（4）第四盤：「海波清除液」（工作液）。

4.「調色」的步驟：

（1）首先將照片一一置入第一盤的「海波液」中，如果是已經完全乾燥的照片，則浸泡於清水中一兩分鐘，再置入第一盤中。它的作用在於延續「定影」的段落，使照片經過徹底的「定影」，浸泡時間大約三分鐘，其間應不斷地彼此抽換並避免「相紙」之間交疊在一起，沒有經過藥液之化學作用。

(2)把一張作壞的照片置入第二盤清水當中，以它作為「調色」之參考。

(3)把在第一盤浸泡的照片直接一一投入第三盤「調色液」中，中途不要作任何的水洗。在「調色液」中的照片要不斷地抽換攪動，並時時觀察色調的變化。觀察在「清水盤」中照片的「中間調」之顏色，以此比對「調色液」中相片相同區域的色調，來回對照幾次比較容易察覺其間的色調變化。我一直認為太短的「調色」時間常令人措手不及，不僅耗費較多的藥水且每一張「調色」的結果往往都不一致；太長的「調色」時間則會有枯燥難耐的感覺。通常三～五分鐘的調色時間會比較適合，我會根據不同「相紙」來調整「調色液」的稀釋比例（註二）。

(4)把「調色」完成的「相紙」置入第四盤的「海波清除液」中，由於在「水洗」與「烘乾」等後續動作可能導致「相紙」部份色調品質的降低，所以在潮濕的狀況必須十分小心檢視「調色」的結果。

(5)把經過「海波清除液」浸泡的相紙逐一在流動的水中徹底清洗，以便洗去相紙表面的「調色液」與「海波清除液」。

(6)把經過短暫水洗的相紙置入「相紙水洗器」中，有效的水洗至少一小時。所謂「有效的」水洗，它的意思是「相紙」之間彼此不重疊接觸，五分鐘更換一次容器的用水，「相紙」上沒有生成固定的氣泡。

(7)把水洗後的「相紙」平貼於壓克力板上（紙背朝外），以橡膠製的刮刀去除表面多餘的水份，再把它一一置入烘乾網架上，進行空氣乾燥。如果利用電力加熱烘乾，可能會使「調色」的效果減弱。

注意事項：

(1)「硒調色液」本身含有毒性，處理後一定要用肥皂洗手。手部萬一有傷口，一定要戴上橡皮手套作為保護。「調色」處理過程應該選擇通風良好的地方進行，以避免吸入可能危害人體健康的化學物品。

　　(2)千萬不要讓「硒調色液」和酸性化學藥劑接觸，否則會在照片上形成橘色或粉紅色的污斑。我們可以在「調色液」中以1公升加入20g的kodalk平衡鹼，以防止其變成「酸性」。

　　(3)不要使用失效的「定影液」，如果「相紙」未經徹底而適當的「定影」，不正常的污斑便會顯現。

## 四、精緻黑白照片的製作技巧與經驗

　　對於任何一位攝影家而言，一張精緻的「展覽級」黑白照片的製作，其實並沒有什麼不可公諸於世的特別秘密。它的密訣在於攝影家獨特的藝術品味，如工匠一般的巧妙手藝以及永無止境的練習、練習再練習。祇要你有決心與毅力，製作一張高品質的「展覽級」黑白作品其實並不困難。我必須強調任何一張攝影家的傑作，決不單純祇是因為使用了某種器材、某種藥水或某一廠牌的感光材料，但是一張張令人心動的照片確實可以尋到一些彼此共通的特性─構圖精鍊、技巧卓越和製作嚴謹等等。對筆者而言在暗房中完成一張精緻的照片雖然倍極辛苦，卻是一件最令人興奮與心靈悸動的享受。當你看到照片中的陰影如此的濃黑，你彷彿可以感受它存在於空間的深度（depth），當你看到「亮部」如此的潔白亮麗，彷彿可以體會它的高雅與溫馨（warmth）。這些美好的經驗會隨著你在暗房中心力的付出，傳來陣陣連你都不能置信的視覺馨香與回味。

　　下面我就以兩張照片的製作，和讀友一同分享我的暗房體會與經驗。其中一張我使用固定號數的相紙，另一張則是以多重反差相紙作為放相示範。第一張影像─「墓歌」曾是我在1987年「人與自然」個展的海報圖像，它是我在1986年美國紐約卅羅徹斯特市所拍攝。能夠拍到這一張照片可說是全靠了運氣，由於一個巧妙的機緣，我在一個初秋的傍晚來到滿是天使雕像的墓園，當時恰好有打掃的園丁在附近空地焚燒落葉。在煙霧繚繞和逆光照明的氣氛，構成一幅令我十分心動的畫面。我立刻跳下車取出器材架好腳架，以最迅速的方式連續拍了兩張照片。前後不到五分鐘光景，煙霧漸

圖11-1
以f/16，每次曝光3秒做一試條試
片。（相紙為Forte BN4）

漸消褪，一切又回歸平時的寧靜與肅穆。如果我使用大型相機的技
巧不夠熟練或「曝光」稍有失誤，就沒有這張照片的誕生。

　　Ansel Adams曾有一句名言：「底片」就像作曲家手中的
「樂譜」，「放相」則好比演奏樂曲。演奏音樂和放大照片都會隨著
年齡、經驗與閱歷的增長，在不同年代有不盡一致的風格與手法。
但是「技巧」往往是作品能否感動他人的關鍵，優異的放相技巧不
能「無中生有」，也無法「起死回生」，但是卻能加強影像的視覺張
力與感受。

　　Zone System在製作「底片」原稿時有一句至理名言：「暗部」
決定「曝光」，「亮部」決定「顯影」。因為根據比較暗的區域作為
底片「曝光」的基準，「暗部」雖然顯得很薄但不至於完全透明；
因為根據「亮部」的位置決定「顯影」的程度，所以底片的「亮部」
不至於無比濃厚或反差不足。同樣的道理也可以運用在照片的製作
上。

　　如果我們把「負像」的底片視為攝影原稿，把另一種「負像」
的感光材料（即相紙）置於「放大機」下方的格板上，經過「曝

光」、「顯影」的過程，「相紙」便會由負轉爲正像。照片呈像的色調與反差就和製作底片時完全相同，由「曝光」及「顯影」來控制。在放相時我們應該由透光量相對較少的「亮部」區域來決定整體「曝光量」的多寡（類似暗部決定曝光的觀念），而由影像中產生較多「銀」的陰影區域來控制反差（類似亮部決定顯影的觀念）。由於「相紙」的「顯影」控制和「底片」不同，改變「顯影」時間對於大多數的「相紙」與「顯影液」的組合並無法提供足夠的反差控制。所以我們祇能改變「相紙」的號數或引用不同的「相紙顯影液」。例如：Dektol是一種提供「標準反差」的「相紙顯影液」，Selectol Soft則是提供較低反差的「相紙顯影液」，我們可以用Selectol Soft先作「亮部」及「中間調」的局部顯影，再以Dektol完成暗部的「充分顯影」，可以得到更精細的反差控制。如果此間買不到Selectol Soft顯影液，可以利用Ansco 120配方（註三），效果和Selectol Soft十分類似。通常我會以2號相紙作爲測試的起點，因爲肉眼比較習慣於較高反差的影像，如果先用高反差相紙洗相，比較不容易獲得精確的反差印象。

這一張底片由於反差適中，我決定把各廠家的2,3號相紙，先各作一張Straight print,再由深濃的黑色調和亮部的明亮程度決定最適合的一種相紙。我習慣於使用光學對焦器，把「鏡頭」的「光圈」全部打開以便於精確對焦。通常我會以f／22～f／32作爲工作光圈，縮小「光圈」有時會伴隨極微小的焦點移動（focus shift），最好再檢查一次對焦器，看看是否仍然可以觀察到底片上的清晰微粒。我使用的是德製Schneider Componon-S150mm f／5.6的放大鏡頭，雖然並不是該廠的頂級產品，但是並沒有上述的問題。從RIT時代一直到現在我習慣使用美製Omega的放大機，它的價格平實且堅固耐用，雖然它不是Ansel Adams推薦的「冷光源」設計，但是投光均勻柔和，屬於典型的「散光式」放大機，效果相當不錯。尤其D5XL採用彩色燈頭的內置濾色片設計，使用「多重反差相紙」十分方便。

首先我把底片從無酸片套抽出來，並以駝毛刷或空氣噴槍小心清除底片上的微小附著物。這些灰塵將使得照片顯現白色的斑點，必須最後再作精細的修整（spotting）。把底片置入「片匣」當中，我不喜歡使用「玻璃片匣」，雖然它容易保持底片的平整，但是底片與「片匣」上下兩塊玻璃，一共提供六個沾附灰塵的地方，常常顧此失彼。同時擦拭時可能刮傷玻璃表面，又容易形成「牛頓環」的光波干涉現象，我不推薦使用這類「片匣」。

在製作試片時，我會裁一條大約三分之一放相面積的相紙作為試條。在「放大機」投影下決定把它置放的大概位置，試片一定要放在畫面中包含色調最淺與最深的區域。如此我們才能由「淺色調」的區域決定相紙的「曝光量」，以「號數」控制「暗部」色調的深淺。但是切記在這裡最淺色調意謂的是含有細節的Zone VII或Zone VIII，而不是所謂純白色調，例如：白色的浪花、汽車表面的金屬耀光，因為它們並不含有重要的細節，我們不須要考慮這一部份的色調表現。

由於這一張作品我用的是固定號數的相紙洗相，所以以Dektol（1：3）作為「相紙顯影劑」，顯影溫度維持20℃。我習慣用3秒鐘設定「計時器」的「曝光」時間。從試片中除了可以大致決定「曝光」時間以外，也可以由「亮部」區域達到適當淺色調的那一段試片，得知「暗部」色調色調是否合適。首先我以Forte Bromofort標準反差定號FB相紙-BN4作為測試起點。根據試片（如圖11-1），我發現第四段曝光量（即12秒），明暗色調的表現最佳所以先以12秒作為第一張Straight print，不作任何的加減光。由（圖11-2）的成品可知樹幹的色調過深，反差顯然太大。筆者再試Agfa BroviraIII2號相紙，得到(11-3)的照片，反差又顯得太低，亮部十分沈悶。我再試老牌的三菱Gekko GV3的硬調相紙得到(11-4)的Straight print，暗部反差雖然獲得改善，亮部色調又嫌過淺。決定再試最高級的Ilford Gallerie3號，得到的結果最接近理想，如圖（11-5）。但是這一張Straight print的反差如果能再小一點點，會更接近完美。

圖11-2
Forte BN4 f/16 曝光12秒，以Dektol(1:2)顯影3分鐘，得到的結果。

圖11-3
Agfa Brovira III 2號相紙，f/16,7秒，Dektol(1:2)顯影3分鐘，得到的結果。

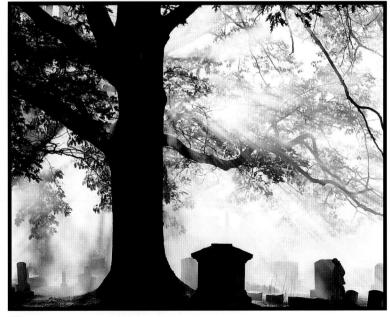

圖11-4
三菱Gekko GV3 硬調相紙，f/16,11秒，Dektol(1:2)顯影3分鐘，得到的結果。
（由於印刷網屏呈像與照片不同，無法分辨顏色與細節之差異）。

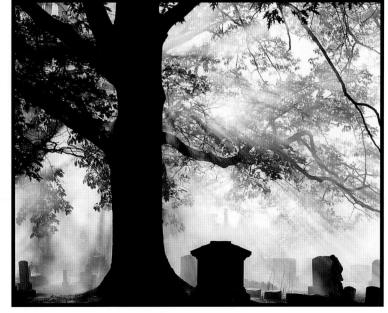

圖11-5
Gallerie 3號相紙，f/16,曝光16秒，以Dektol(1:2)顯影3分鐘，得到的結果。

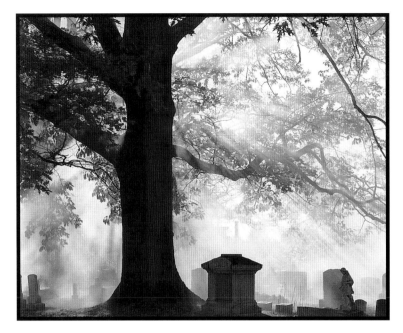

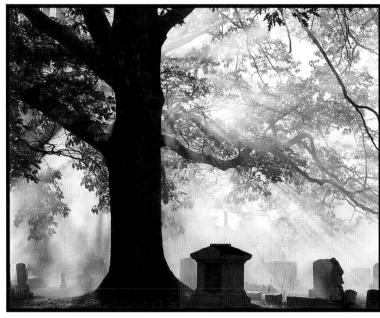

圖11-6
Gallerie 3號相紙，f/16,曝光16秒，
以Ansco 120(1:1)顯影2分鐘，得到
的結果。

圖11-7
Gallerie 3號相紙，f/16,曝光16秒，
以 Ansco 120(1:1)顯影1分半，
Dektol(1:3)顯影1分半，得到的結
果。

194

　　所以我決定以效果和Selectol soft非常接近的Ansco 120配方
稀釋比例爲1:1，顯影2分鐘效果應該和Gallerie 2號半十分接近，
反差會稍稍降低。經過完全相同的曝光，以Ansco 120(1:1)2分鐘
的顯影，「暗部」色調明顯改善，樹幹的立體感完整浮現(參考圖
11-6)，可惜我認爲反差可以再加大一點。最後我以Gallerie 3號相
紙，相同的曝光(f/22,16秒)，先在Ansco 120(1:1)顯影液中浸泡一
分半鐘，再投入Dektol(1:3)顯影一分半，結果（如圖11-7）令人
相當滿意。由於印刷製版的過程會造成照片色調的失眞，使得彼此
的差異變小。

　　完成二道「定影」的照片可以儲存於清水中，等到累積至相當
數量，再進行「硒調色」之步驟。如果照片上含有少許的白點或出
現不應該呈現的小瑕疵，等到相紙完全乾燥之後，再進行細部修飾
（retouching）。修片用的修片液是美國出品的Spotone，我們可
以用極細的圭筆或00，000號的貂毛筆，以適當的「修整液」沾
水，在吸水紙上以畫短線的方式，調整毛筆上的含水量與墨色的深
淺。我們可以在相紙的白邊上試一試毛筆的色調和欲修飾區域周圍

色調是否很接近。如果顏色過暖，可以稍加一些冷色調的「修整液」；如果照片經過明顯的「硒調色」，可以斟酌加一些「硒調色」的「修整液」。修片時的原則是先由面積小的細微處入手，再進行到大塊面積處；修片的顏色由淺入深，比較不容易失手。切記：修片時筆尖應保持與相紙表面垂直，並耐心的一點一點的修整。讀友可以先用不重要的照片來練習，熟悉配色與修片的技巧之後，再作「展覽級」照片的修色。

　　第二張照片我採用Ilford Multi-grade FB Ik相紙來作示範，這張照片是在1996年一月於基隆海濱的和平島所拍攝。當時天氣十分晴朗，陽光由側面灑落直接照射在灰黯的岩石上，顯露了無比的生氣與立體感。唯一令我擔心的是淺藍色的天空與遠處的岩石色調相當接近，十分難以區分，我於是架好「平床式」的Wista相機，決定以135mmf／5.6的鏡頭來拍攝，並加用一片澄色濾色片。由於一般的「點測光錶」的光敏電體對於「反射率」相同的各種顏色的物體常有「非線性」的反應，為了克服這個問題，我的Pentax V型點測光錶還特別送到美國Zone VI公司作過精密的「光譜反應」校正。我可以透過濾色片直接測光，不必擔心底片有不正常的反應。在這張照片我以陰影區的石頭當作Zone III，陽光下的明亮岩石作為Zine VII，以ND－1的沖洗條件完成了這一張底片。

　　由於「多重反差」相紙對於反差的控制十分方便，不像「定號相紙」一樣，為了求得精細的調性控制必須調整「相紙顯影液」的狀況。因此我決定採用Kodak Dektol（1：3）20℃，3分鐘作為「標準顯影液」，雖然「相紙」和「顯影液」分屬兩個不同廠牌，但是根據我在暗房測試的結論，Dektol是一種非常優異的「相紙顯影液」，藥液的性能恒定持久，和各種產牌的相紙搭配都有很好的結果。

　　首先我要對Multi-grade相紙的性能有一些描述，在使用0～3$\frac{1}{2}$號的「濾色片」時，它的「感光度」為160；在使用4～5號「濾色片」時，「感光度」降為80；如果完全不用「濾色片」，它的「感光度」為400。因此，當我們把「感光度」提高至4號以

195

圖11-8
f/32，每次曝光3秒，我發現18秒的
曝光量最適當。

上，必須把「光圈」多打開一格。如果我們不用濾色片（即2號），
要比0～3¹/₂時，縮小一又三分之一格光圈。根據Ilford公司公佈的
技術資料，如果採用Kodak系統的彩色放大機，25M時反差為
2¹/₂；40M時反差為3號；65M為3¹/₂號；100M為4號。由於我的底
片反差控制地相當仔細，一般祇須2～3號濾色片即可應付大部份
狀況。

　　首先我把彩色放大機的Y與C的數字歸零，將M設定為10。把
底片由片套中小心取出，先清除表面的灰塵髒點。將底片裝入「底
片匣」中，底片的乳劑面應該朝下。經過「光學對焦器」在影像中
央對焦，並設定好「四邊格板」的位置，相紙每邊預留約半英时左
右的白邊，以防止藥液浸入，這四條白邊在裱褙時會被裁掉。

　　首先裁一塊試條，大小約是整個影像的三分之一，把它置於適
當位置，使它包含陰影中的岩石和最明亮的岩壁，同時涵蓋上方的
藍天與白雲。把「放大機」鏡頭的「光圈」設定為f／32，並將計
時器定為3秒鐘。經過一系列的「曝光」，把試片投入Dektol顯影
液中，經過三分鐘的「顯影」、15秒的「急制」與2分鐘的「定影」
處理，把試片放在水龍頭下以流動的自來水略作清洗，再以海棉拭

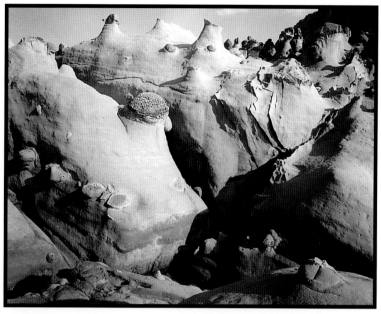

圖11-9
f/32，曝光18秒，多重反差濾色片設定為10M，得到的結果。

圖11-10
在深色的岩石中遮光6秒，暗部的色調獲得明顯的改善。

去表面多餘的水份，在75瓦的鎢絲燈下觀察照片的「曝光」結果，以便決定初步的「曝光」資料。

根據這一張試片，我決定以18秒作為straight print的曝光資料。因為在「亮部」的岩壁上這一段的「曝光」秒數可以使得色調在淺淡中卻透露足夠的細節。我把計時器設定為18秒，取出一整張相紙，作第一張Straight print。經過處理後，我把表面仍然很濕的照片在鎢絲燈下觀察。我發現「暗部」的陰影顯得太深，顯然這一個部份的階調已經落在「相紙特性曲線」的「肩部」位置，表示這一個區域的透光量太多了，如果降低相紙的反差，陰影區域也不容易有明顯的改善。反而使得整體的畫面的反差不足。根據試片判斷，陰影區域減少6秒的曝光較為適合，所以用鐵絲和紙板作一小塊遮光板稍作遮擋，在不同的區域作了10%～15%的減光。

由（圖11-10）中發現「暗部」的階調與反差已經比第一張的Straight print有了明顯的改善。但是我發現小部份岩壁受到陽光直射的區域色調稍嫌太淡，似乎界於ZoneⅦ～ZoneⅧ之間，有些小

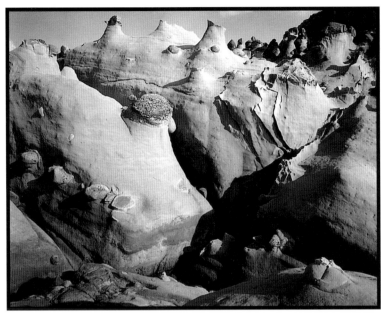

圖11-11
除了圖11-11以外，在明亮的岩石中加光2秒，獲得的結果。

圖11-12
除了圖11-11以外，把多重反差濾色片，設定為50Y，加曝天空3秒，效果已經十分理想。

塊面積色調甚至比Zone Ⅷ更高，可以稍微放深一點。於是我用了兩塊八乘十吋大小的卡紙，二塊同樣一面是白色，另一面是黑色。我把其中把一塊的中央挖了一個小洞，直徑大約是1公分。加光時把兩塊卡紙白色那面朝上，利用「鏡頭」投影把卡紙上的小洞調整在須要「加光」的位置，抽去下面未打洞的那張卡紙，進行加光。記住上下晃動的方式比較不容易看出加光的痕跡，下面那張卡紙可以扮演類似「快門」的功能。我把一些小塊面積的「亮部」區域各「加光」10%。再洗第三張照片（圖11-11），在鎢絲燈下觀看，我發現天空可以放得更深一點。為了要讓天空的色調比較深一點，我決定把天空再加光20%的曝光量。為了避免色調加得太多，所以把放大機上的M濾色片歸零，而把Y調到50，進行第四次的印相。我發現每一次的work print都朝向fine print的路途邁進。

　　由於整張照片的調整是在相紙表面潮濕的狀況下進行的，為了克服相紙「烘乾效應」的問題，我決定以增加M的濾色片5個單位來作最後的一次調整。所以最終的照片是以15M來作基本的曝光。（圖11-12）如果這張底片是我第一次試放，我一定會以不同的M濾色片（±10M）與正負10%的基本曝光量多洗幾張照片，再從這

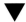

些不同反差的整體「曝光」的照片中挑出最偏愛的一張。記住每作一張照片應該在相紙背後用鉛筆作簡單的曝光與反差的記錄，對於增進暗房的技術將有很大的助益。

（註釋）

（註一）根據John Sexton 在Camera Art雜誌1982年8月號發表的 〝The Genesis of a Fine print〞 一文提到，單獨使用Selectol-soft 須要4～5分鐘的顯影時間，往往會得到很好的結果。

（註二）不同的相紙可以調整不同的稀釋比例，以下是我常用的調配比例。

Ilford Gallerie 1：15，Kodak Elite 1：25，Orientat Seagull 1：20，Ilford Multigrade FB 1：10

199

謝宏逸攝影

### 作者簡歷

蔣載榮　T.J.Chiang

⊙1956年生於台北
⊙美國羅徹斯特理工大學美術攝影碩士
⊙第30屆中國文藝獎章藝術攝影獎得主
⊙曾任金鼎獎評審委員
⊙曾任考試院命題委員
⊙現任中央標準局照像技術類國家標準起草委員
⊙作品曾獲台北市立美術館永久典藏
⊙目前擔任世新大學平面傳播科技學系攝影組專任副教授

# 黑白攝影精技

 雄獅叢書09-016

## Zone System:Approaching The Perfection Of Tone Reproduction

【作　　者】蔣載榮
【發 行 人】李賢文
【美術設計】劉嘉淵
【插　　圖】劉嘉淵
【出 版 者】雄獅圖書股份有限公司
【地　　址】台北市忠孝東路四段216巷33弄16號
【電　　話】02-772-6311～3
【傳　　眞】02-777-1575
【郵撥帳號】0101037-3
【法律顧問】黃靜嘉律師·聯合法律事務所
【製版印刷】四海彩色印刷股份有限公司
【定　　價】850元
【出　　版】87年1月

行政院新聞局登記證局版台業字第0005號
ISBN 957-8980-66-3

## 國家圖書館出版品預行編目資料

黑白攝影精技＝Zone System:Approaching The Perfection Of
　Tone Reproduction／蔣載榮著 . --臺北市：雄獅，民87
　面；　公分 .

　ISBN　957-8980-66-3（精裝）

　1.攝影-技術

952　　　　　　　　　　　　　　　　　　　87000040

# 後記

在「後現代主義」（Post-modernism）思潮風起雲湧的現今，「攝影」被認為是一個觀念（conception）導向的視覺創作，過份強調拍攝技術與暗房技巧的Zone System式照片，被貶謫為「落伍」、「膚淺」、「俗麗」且缺乏人味的論調從未停歇。不論有多少技術與技巧取向的攝影作品，被摒棄國內公立美術館及攝影比賽的門外，但是所有影像工作者大多承認，祇有具備了純熟的技巧之後，攝影者才能專注於影像的創作內涵與觀點，進而完成一幅成熟的作品。筆者認為攝影是一種運用光的語言，拍攝時的技術與事後的暗房技巧就像語言的字彙（Vocabulary）和文法（Grammer）一樣，它們可以強化視覺訊息的張力與意涵，使得視覺圖像能夠和觀者進行雙向溝通與互動。

說來十分慚愧，台灣沒有Point Lobos，也沒有Yosemite的壯闊風景，雖然筆者心中一直希望能夠拍出如Edward Weston、Minor Whiet 和Ansel Adams名作一般內外皆美的圖片，可惜受限於才情技藝的不足，祇能聊備一格作示範的圖例而已。能夠「不斷地拍出令自己欣喜的照片」，卻是身為大學攝影教育工作者的筆者在課業之餘從不敢或忘的責任，希望這些圖例與技術的說明，能夠給有心學習Zone System讀者一些助益。

這十多張作品多半是用大型相機拍攝，由於瑞士的Sinar系統攜帶不便，外拍時近年來我已經改用日本Wista SP 4×5 系統取代。雖然它的結構與操控性能不如Sinar 和Linhof，卻有價廉輕便的優點，使用360mm的望遠鏡頭也不用更換蛇腹。必備的三腳架我則選用法製Gitzo 320三段式腳架，攜帶及承重性能我都很滿意。至於鏡頭我用的最多是210，135mm Schneider已經停產多年的兩支Symmar-S，那是我在一九八五年起陸續在紐約郵購而得，雖然它們的年事已高，且在攝影棚內被我狠狠地操了近十年，但是解析力依然甚佳，我喜歡它們清晰而柔和的呈像。

在台灣所謂的風景區中，常有遊客留下滿地的垃圾，使用短焦距的鏡頭拍攝很難避開，最近我又添了一支可以共用前端鏡片的Nikon T-ED 望遠鏡頭，拍攝焦距可以延伸至720mm。只是Nikon的呈像反差比Schneider鏡頭高出一截，須要很小心地調整兩者顯影時間的差異。至於120系統，我用的是瑞典生產的Hasselblad舊款500C/M，我有4支鏡頭和3個片匣，但戶外風景我拍得並不多。

過去我一直愛用Kodak的傳統乳劑Tri-X，它以HC-110顯影劑沖洗算是絕配，控制底片的反差就像坐「蹺蹺板」一樣容易。可惜4×5規格的Tri-X 在台灣時常斷貨，只好改用薄殼乳劑的Tmax100 。雖然它的粒子十分細膩但是沖洗時對於溫度變化、搖晃方式及藥液的新鮮程度有比傳統乳劑更靈敏的反應。即使處理過逾百張Tmax底片，更換過許多不同的顯影劑，包括：HC-110，D-76，TG-7，TmaxRS，但是對於Tmax的乳劑特性，筆者卻始終無法完全掌握。倒是某一段時間我使用Ilford的FP4plus ，覺得粒子和解析力不輸給Tmax100，又沒有反差控制不易的問題。目前我仍舊使用Tmax100 4×5，但是每一幅畫面會以同樣的曝光條件拍攝一個片匣的正反兩面。先按照「測光錶」的反差指示沖洗第一張底片，在「定影」完畢之後，在燈光下判斷第二張底片是否需要作細的調整，我發現Tmax底片在曝光時間長於1sec就有十分明顯的交互失效問題，須要作顯影時間的調整。我目前最常用D-76原液來處理Tmax100 ，我的標準顯影時間是20℃六分半鐘，採用單張的盤式顯影法，效果還不錯。

我的放大機用的是美國Omega D5XL彩色放大機，放大鏡頭為Schneider Componon-S，它並不是頂級產品，但是光圈縮小至f/16就有十分優異的表現。顯影液我用的是Dektol（1：3），顯影時間2分半～4分鐘不等。相紙大部份使用Ilford Multi-grade FB1K，它有很寬闊的色調表現範圍，反差控制可以作得非常精細，我很少用到45M以上，0～25M最為常使用。我的照片大都是Straight Print，並未作額外的加減光。如果照片仍有一絲可觀之處，我要向在暗房裡默默地陪伴我工作的老友致意，它就是包容我所有錯誤的「垃圾桶」，如果這些淘汰的劣質影像流出市面，可能就沒有雄獅這三本書營造的聲勢（而是一堆雞蛋）。所以不是我的暗房技巧比各位高明，祇是我丟棄的耗材比例較高而以，但願各位在暗房中多扔掉一些照片，一定可以達到高標準 Zone System 的要求。

石佛之二　1996,8　金山

360mm f/5.5 Schneider Tele-Xenar

f/22, 1/8 sec

Tmax-100 4×5

HC-110（B式），20℃,顯影9分鐘

ND+2

石佛之一　1996,8　金山

360mm f/5.5 Schneider Tele-Xenar

f/32, 1/2 sec

Tmax-100 4×5

HC-110（B式），20℃,顯影7分鐘

ND+1

廟前　1997,8　三峽

210mm f/5.6 Schneider Symmar-S

f/22, 15 sec

Tmax-100 4×5

D-76（原液），20℃,顯影5分半

ND-1

堤外　1996,7　和平島

210mm f/5.6 Schneider Symmar-S

f/22, 1/15 sec,橙色濾色片

Tmax-100 4×5

HC-110（B式），20℃,顯影4分鐘

ND-1

對峙　1997.9　石門

210mm f/5.6 Schneider Symmar-S

f/22, 1/15 sec

Tmax-100 4×5

D-76（原液），20℃,顯影6分半

ND

遠眺　1996.7　陽明山

360mm f/5.5 Schneider Tele-Xenar

f/45, 1/2 sec,橙色濾色片

Tmax-100 4×5

D-76（1:1），20℃,顯影7分半

ND-1

長巷 1996,8 金門

135mm f/5.6 Schneider Symmar-S

f/32, 1/4 sec

Tmax-100 4×5

D-76（1:1），20℃,顯影9分鐘

ND

野餐　1996,11　平溪

90mm f/8 Schneider Super Angulon

f/32, 1/4 sec 黃色濾色片

Tmax-100 4×5

HC-110（B式），20℃,顯影5分鐘

ND

雨後的步道　1996,8　陽明山

135mm f/5.6 Schneider Symmar-S

f/22, 1/2 sec

Tmax-100 4×5

HC-110(1:15)20℃,顯影7分鐘

ND-1$^1/_2$

路　1997,10　內洞

135mm f/5.6 Schneider Symmar-S

f/32, 4 sec

Tmax-100 4×5

D-76（原液），20℃,顯影6分半

ND

葉之二　1997,10　福山

210mm f/5.6 Schneider Symmar-S

f/32, 1min

Tmax-100 4×5

D-76（原液），20℃,顯影6分半

ND

葉之一　1997,10　福山

210mm f/5.6 Schneider Symmar-S

f/32, 1min

Tmax-100 4×5

D-76（原液），20℃,顯影5分半

ND-1

Photo by: T.J.Chiang

樹　1995,8　三峽

120mm f/4 Carl Zeiss Makro-Planar T*

f/22, 1/8 sec

Tmax-100 120

HC-110（B式），20℃,顯影7分鐘

ND+1

瀑布之二　1997.8　十分

135mm f/5.6 Schneider Symmar-S

f/32, 4 sec

Tmax-100 4×5

D-76（原液），20℃,顯影7分半

ND+1

瀑布之一　1997,8　十分

210mm f/5.6 Schneider Symmar-S

f/32, 4 sec

Tmax-100 4×5

D-76（原液），20℃,顯影6分半

ND

海濱一隅　1996,8　和平島

135mm f/5.6 Schneider Symmar-S

f/32, 1/8 sec

Tmax-100 4×5

HC-110（B式），20℃,顯影4分鐘

ND-1

岩與樹　1997,10　烏來

500mm f/8 Nikon T-ED

f/45, 4 sec

Tmax-100 4×5

D-76（原液），20℃,顯影6分半

ND

岩石風情之二　1996,8　和平島

50mm f/4 Carl Zeiss Distagon T*

f/22, 1 sec

Tmax-100 120

HC-110（B式），20℃,顯影5分鐘

ND

岩石風情之一　1997,9　野柳

210mm f/5.6 Schneider Symmar-S

f/22, 1/8 sec

Tmax-100 4×5

D-76（原液），20℃,顯影7分半

ND+1

# PORTFOLIO

My Recent Work

Photo by:T.J.Chiang